大膽姿勢

描繪攻略

基本動作‧
各種動作與角度‧
具有魄力的姿勢

えびも 著／角丸圓 編輯

5 分鐘
漫畫素描
你也辦得到

在大膽的姿勢上打上大膽的光源

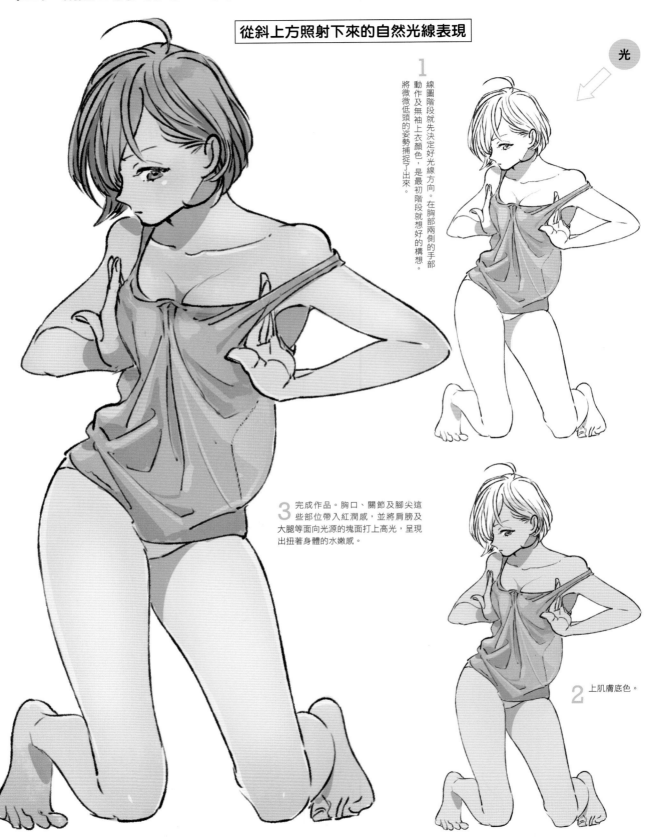

從斜上方照射下來的自然光線表現

光

1 線圖階段就先決定好光線方向。在胸部兩側的手部動作及無袖上衣顏色，是最初階段就想好的構想。將微微低頭的姿勢捕捉了出來。

3 完成作品。胸口、關節及腳尖這些部位帶入紅潤感，並將肩膀及大腿等面向光源的塊面打上高光，呈現出扭著身體的水嫩感。

2 上肌膚底色。

聚光燈表現

1 準備一張線圖。試著從前方將聚光燈打在範例作品上。

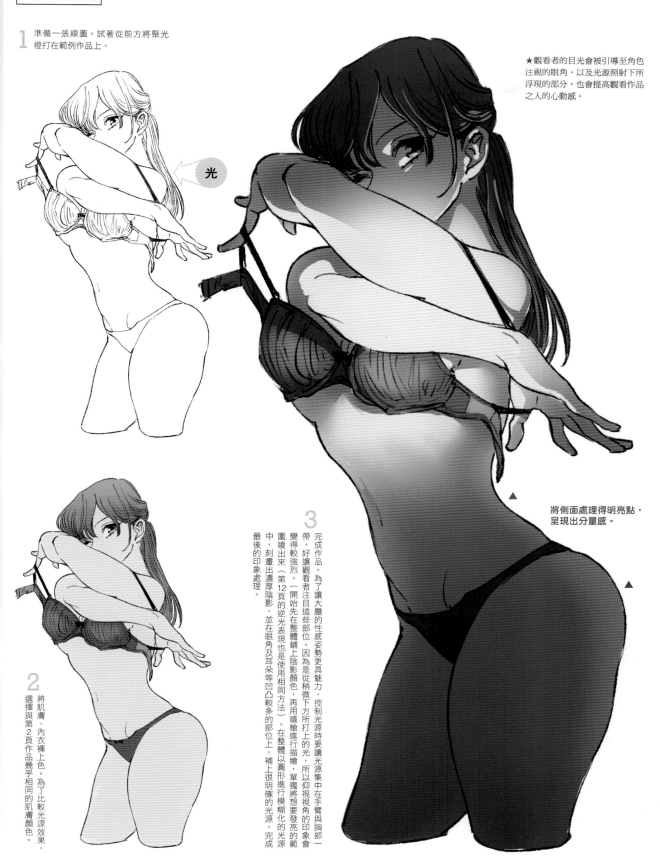

光

★觀看者的目光會被引導至角色注視的眼角，以及光源照射下所浮現的部分，也會提高觀看作品之人的心動感。

將側面處理得明亮點，呈現出分量感。

3 完成作品。為了讓大膽的性感姿勢更具魅力，控制光源時要讓光源集中在手臂與胸部一帶，好讓觀看者注目這些部位。因為是從稍微下方所打上的光，所以仰視視角的印象會變得較強烈。一開始先在整體鋪上陰影顏色，再用噴槍進行描繪，單獨將想要發亮的範圍噴出來（第12頁的逆光表現也是使用相同方法）。在整體以圓形進行模糊化的光源中，刻畫出濃厚陰影，並在眼角及耳朵等凹凸較多的部位上，補上很明確的光源，完成最後的印象處理。

2 將肌膚、內衣褲上色。選擇與第2頁作品幾乎相同的肌膚顏色。為了比較光源效果，選擇與第2頁作品幾乎相同的肌膚顏色。

3

縮減色數並透過濃淡進行上色

使用「圈圈」將裙子立體化的範例作品…從前方打上光源

★請參考 P.130

1 為了方便找出露白及超塗的部分，線圖背景要先鋪上一層濃郁的顏色。

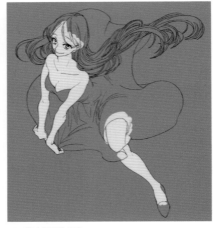

2 塗上肌膚的底色。

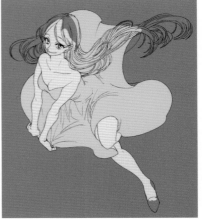

3 先在另一個圖層塗上禮服的底色。因為這個黃綠色會是占去大部分面積的顏色，所以要配合這個顏色，抓出整體的協調感。

★在 P.131 的作品，則是在同樣一張線圖上，塗上紅黑二個顏色，且將肌膚留白呈現。試著透過色調的不同，讓氣氛感覺產生多種變化吧！

4 一面維持與禮服相同的色相，一面將偏白的顏色選作禮服襯裡與鞋子的顏色，呈現出統一感。

*所謂的色相，是指黃色或紅色這些個別色調。

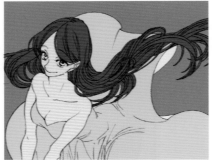
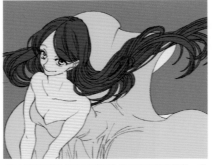

5 頭髮的底色使用了藏青色與灰色中間的顏色。並透過黃綠色的柔和與藏青色的湛藍加上輕爽感，呈現出涼爽輕快的印象。

消去背景並觀看整體協調感。

6 各個顏色的色調要是不協調，即使色數很少，也會沒有整體感，所以要一面斟酌想要整合的感覺與顏色方向性是否有吻合，一面進行調整。

8 讓眼眸帶上接近藍色的紫色，呈現出細微差異。

7 因為整體頭髮是塗上了混入灰色的顏色，所以眼眸的顏色，也要配合頭髮色調，使兩者融為一體（上），或與髮色配對畫成藍色系（下）。

9 透過色彩增值在肌膚的底色加上顏色。讓隱隱帶著紅潤感的米色，慢慢與臉頰及肩膀這些部位融為一體，呈現出人物的氣色。

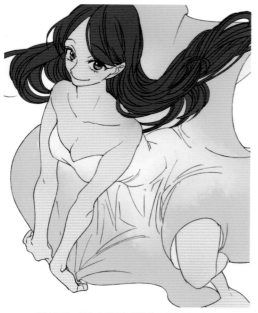

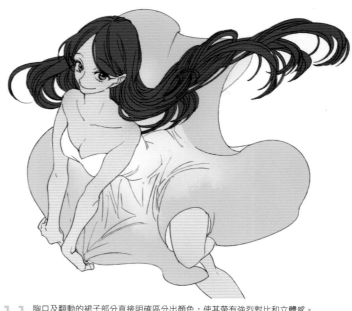

10 讓塗上單一顏色的禮服有所變化。增加偏白的面積，呈現出明朗的形象。

11 胸口及翻動的裙子部分直接明確區分出顏色，使其帶有強烈對比和立體感。

沿著天使環線條，處理得明亮點。

陰影以藍色系上色。

12 頭髮也加上柔和的漸層，整理出氣氛感覺。髮尖及頭部這些有打上高光的部位，則要用再明亮一點的顏色模糊化。

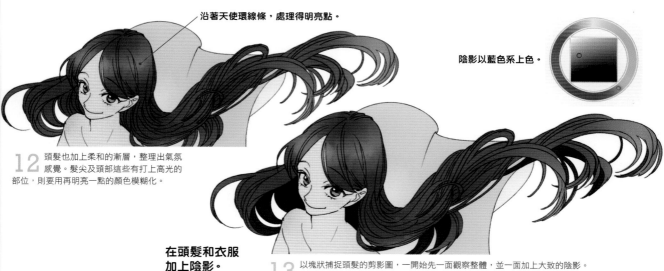

在頭髮和衣服加上陰影。

13 以塊狀捕捉頭髮的剪影圖，一開始先一面觀察整體，並一面加上大致的陰影。

14 頭髮陰影較深的部分（藏於脖子一帶的部分）與較無陰影的部分（髮尖跟膨脹到前方的部分）要有差別，並呈現出變形過的立體感。衣服的凹陷處也要加上陰影。

陰影要配合藍色系

也要增加細小線條的陰影。

筆壓要有輕重緩急並延長在線圖時所描繪的皺褶。

15 為了讓布有滑順的掀動感，形成在裙子翻動凹陷處的陰影，要以曲線捕捉出其輪廓並塗滿內側。

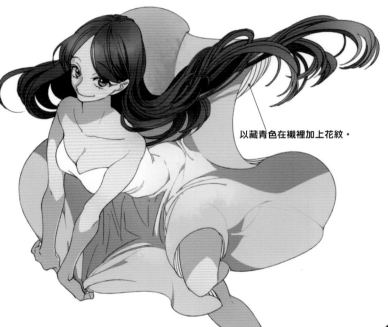

透過陰影呈現出立體感

17 在腳捲進去所形成的皺褶中增加布的陰影。

16 沿著衣服的皺褶增加陰影。

18 透過將區塊與線條合併起來的陰影,呈現出裙子隆起的立體感。

以藏青色在襪裡加上花紋。

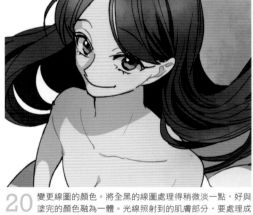

20 變更線圖的顏色。將全黑的線圖處理得稍微淡一點,好與塗完的顏色融為一體。光線照射到的肌膚部分,要處理成紅褐色。頭髮則是濃重的海軍藍,衣服則是濃綠色。

19 加上肌膚的陰影。將頭部的陰影整片落在肩膀一帶,手肘以下則直接全部覆蓋上陰影。肌膚的細小皺紋很不顯眼,與頭髮、衣服不一樣,因此略去。形成在身體凹陷處的陰影,要沿著肉體的隆起處,使其帶有圓潤感;頭髮及衣服重疊所形成的陰影,則配合各個部位改變筆觸。

修改表情並完成作品

21 加上肌膚的光澤和頭髮的高光處。肌膚要保守一點,使其不會太突出。頭髮則要沿著迎風搖曳的飄動,讓流動的光線散開來。臉蛋很重要,所以要將眼睛線條擦得細一點,並重新描繪眼睫毛進行調整。

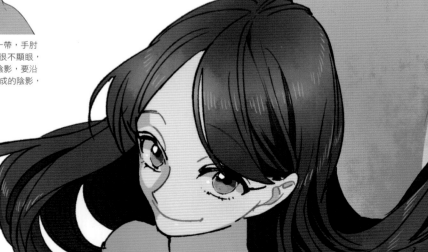

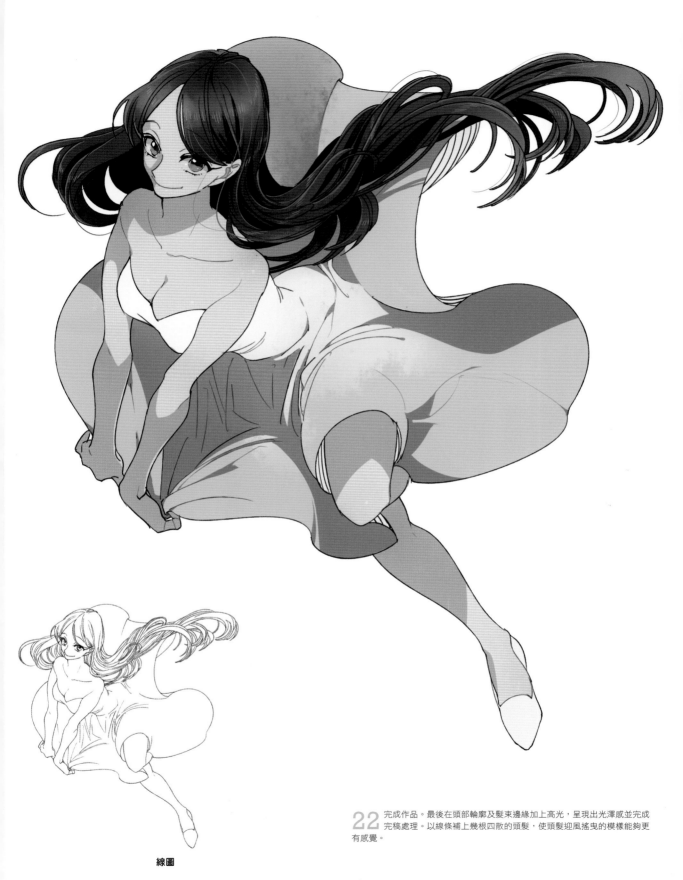

22 完成作品。最後在頭部輪廓及髮束邊緣加上高光,呈現出光澤感並完成完稿處理。以線條補上幾根四散的頭髮,使頭髮迎風搖曳的模樣能夠更有感覺。

線圖

透過明確的配色進行上色

利用「筒形」呈現出遠近感的姿勢範例作品…從斜上方打上光源

★請參考 P.142。

★補色是指以色相環進行觀看時位在正對面的顏色。兩種顏色會互相突顯彼此的色澤。

頭髮使用與肌膚相襯的褐色。

底 將藍色的補色橘色擺在鞋

1 因要使用明確的配色，所以線條的粗細需依照各個部位進行改變，並在線圖階段就要營造出強弱對比。

2 人物1的底色。襯衫、褲子都配對成藍色系。呈現出可以從表情及衣服的穿著感受到該角色些許軟派男子的形象，並配合清爽的顏色感，增加其爽朗感。

3 橘色不可以太過濃郁，面積要能突顯主要顏色的藍色。

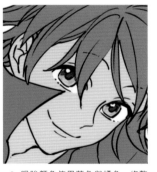

4 眼眸顏色使用藍色與橘色，修整印象。

5 開始畫上條紋花樣。

6 畫出身體的圓潤感及衣服的皺褶走向，並使花紋沿著各個部位區隔開來。

7 一面捕捉細微的凹凸，一面進行刻畫，避免看起來只有花紋浮現出來。

檢查人物1的配色

8 畫上襯衫條紋和襪子縱向線條的階段。

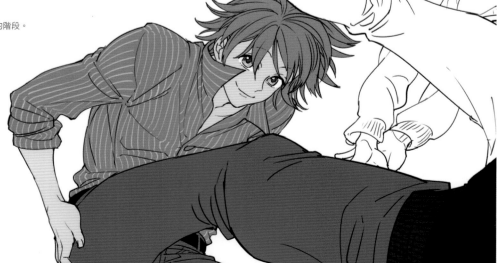

8

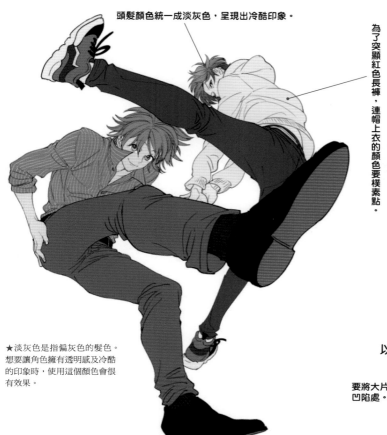

頭髮顏色統一成淡灰色，呈現出冷酷印象。

為了突顯紅色長褲，連帽上衣的顏色要樸素點。

觀察2人的配色協調感

Point

藍色與紅色的區域在配色時，要使其像是「く這個字」互相重疊起來。

只要將類似顏色的地方大略整合一下，即使色數很多，還是會呈現出穩定感。

以紅色系加上陰影

要將大片的陰影落在凹陷處。

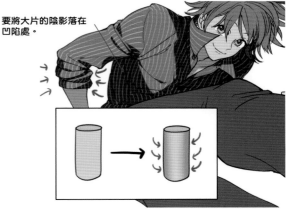

★淡灰色是指偏灰色的髮色。想要讓角色擁有透明感及冷酷的印象時，使用這個顏色會很有效果。

9 人物2要使用與人物1相對照的配色。利用皮帶顏色這些不起眼的小物品，在簡明的色調當中加入個人的講究。這裡因想要讓2名角色各自的衣服都擁有存在感，所以頭髮以褐色這種天然色作為底色。接著要確認是否看起來很極端，或是顏色重疊太多而讓人覺得很囉嗦的部分。

11 要讓陰影沿著頭部的圓弧處，落在頭部兩側後方的頭髮上，使頭髮看起來更具有立體感（上）。雖然根據狀況不同會有所變化，不過這次還是選擇了這個方法，讓髮束也細密地營造出陰影（下）。

10 將新增圖層設為線性加深模式，並用帶有紅潤感的米色塗上陰影。手臂及腳這些細長筒形的部位在塗上陰影時，要從兩側包覆起來，使其看起來更加立體。雖然根據光源方向的不同，這些陰影會有所變化，不過還是要帶著這個概念呈現出形體。

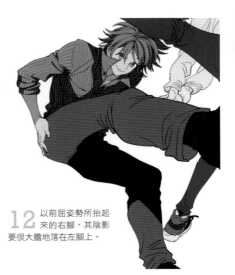

12 以前屈姿勢所抬起來的右腳，其陰影要很大膽地落在左腳上。

13 長褲下線也跟手臂部分的皺褶一樣，要從兩側包覆進來，並讓陰影呈現出立體感。

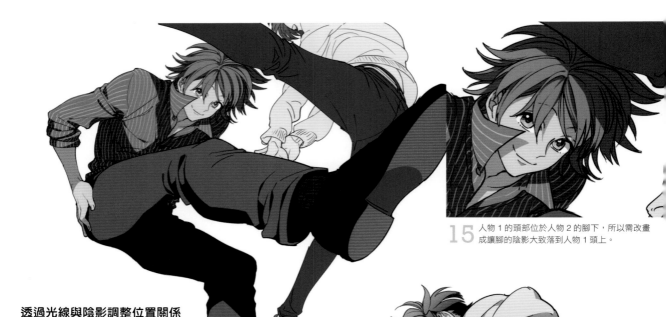

15 人物1的頭部位於人物2的腳下，所以需改畫成讓腳的陰影大致落到人物1頭上。

透過光線與陰影調整位置關係

14 人物1抬起的右腳光線照射到的面積很大，所以陰影的面積要少一點，營造出強弱對比。

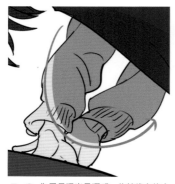

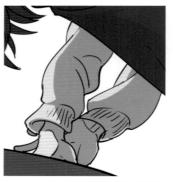

16 為了呈現出景深感，位於後方的人物2其雙手在上陰影時，要使雙手像是被關在陰影當中那樣。一開始要先製造出大片的陰影。

17 接著像要削去陰影一樣修整其形狀。袖子及下擺透過陰影鑲邊，呈現出質料的厚實感。

18 在人物2的連帽上衣塗上陰影。相對於人物1使用直線且細長線狀陰影的襯衫，連帽上衣質料較厚且柔軟，所以要整合成陰影是以曲線狀落到凹陷處。

底色及陰影的顏色都以純白色從上面穿透過去。

光

明亮的藍色高光

透過較保守的高光顏色，將各部位進行鑲邊。乍看之下是個很不起眼的步驟，但細微部分也會呈現出立體感，可以避免畫面很平板的印象。

19 光線照射最為強烈的畫面左斜上方，只有這部分使用白色呈現高光效果。為了突顯出明確顯眼的白色，就只有襯衫、長褲及頭髮的一部分有進行照射。因頭髮在陰影階段就相當強烈的濃淡配色，所以白色會更加顯眼。也要使用較保守的高光進行細部的處理。

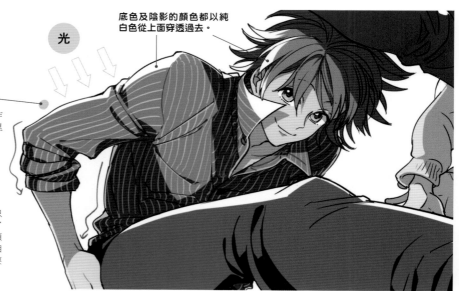

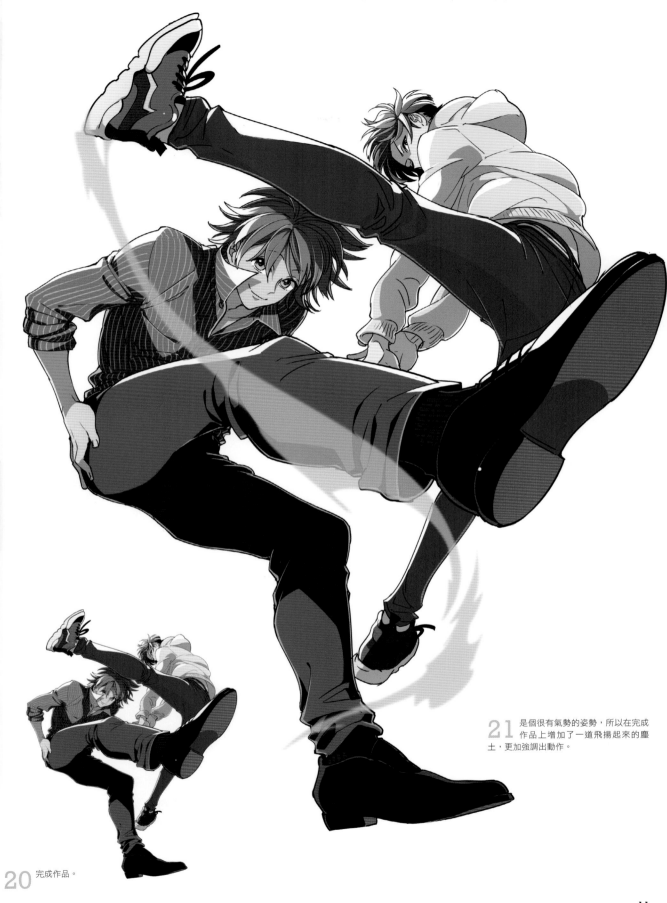

完成作品。

21 是個很有氣勢的姿勢,所以在完成
作品上增加了一道飛揚起來的塵
土,更加強調出動作。

透過代表性格的配色進行上色

利用「格子」呈現出景深感的範例作品…呈現出逆光

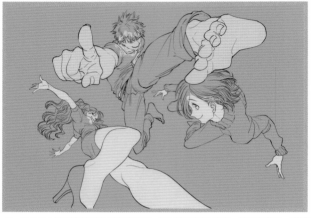

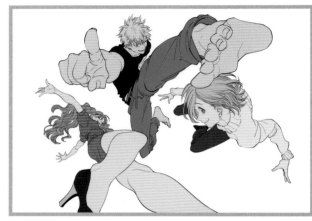

1 將3個人物所有的顏色都整合在同一圖層後再塗上陰影。進行創作時，常常都是整合在同一圖層的。

2 決定底色。人物1（中央）要用較沉著艱澀的色調，人物2（右）要用較清爽淡薄的顏色為中心，人物3（左）則整合成有女人味的明亮色彩。不單只是要考量畫面上的協調感，建議還要一面思考角色特徵及性格，一面決定配色。

削掉陰影表現出光亮面

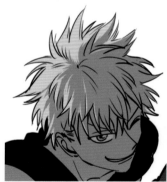

Point
透過關節部分及肌肉的凹凸，讓光線的照射有所變化。

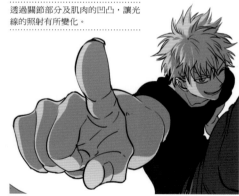

3 以藍色（暫時的顏色）塗滿新增圖層，並設為色彩增值模式。如果是逆光，陰影的面積會變得蠻大的，所以先全部塗滿，再用橡皮擦削去光線照射到的部分，會比較容易掌握到感覺。

4 一開始先一點一滴地削去頭髮上的陰影。要是削去太多，逆光的感覺會變弱，所以要適度而為。

5 接著將肌膚也削去陰影。沒有凹凸的平面部分，只要稍微削去邊緣即可，並透過指肚及關節切換處，增加光亮面。

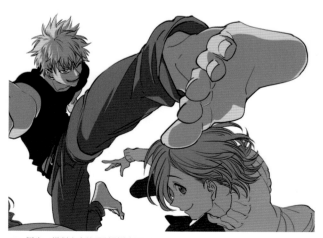

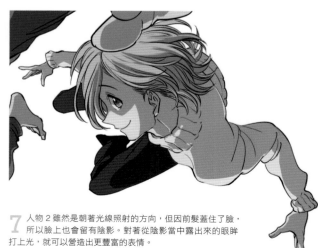

6 腳也一樣削去光線照射到的部分。

7 人物2雖然是朝著光線照射的方向，但因前髮蓋住了臉，所以臉上也會留有陰影。對著從陰影當中露出來的眼睛打上光，就可以營造出更豐富的表情。

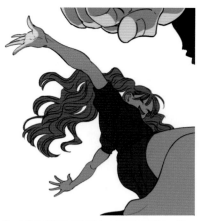

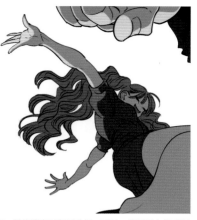

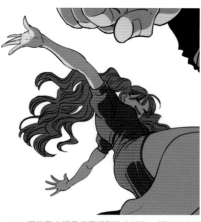

8 人物3要將光打在那大大張開的手掌上。削去時要像人物1那樣，手指關節的細微陰影省去，讓手掌大致形成一個光亮面區塊。

9 以整體畫面觀看的話，手是一個配置在深處且相當小的部位。從手臂延伸出光線，並大膽削去背部的陰影。

10 屁股及大腿是很圓潤鬆弛的部位，所以要沿著形狀，很平滑地削去陰影。

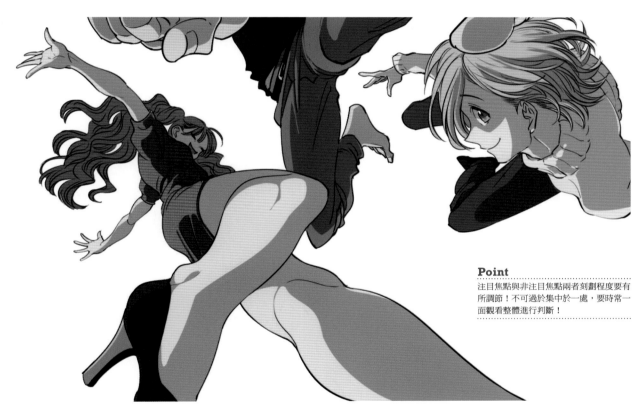

Point
注目焦點與非注目焦點兩者刻劃程度要有所調節！不可過於集中於一處，要時常一面觀看整體進行判斷！

11 利用遠近感與很極端的透視變化，將腳描繪得相當大，這是個很難捕捉出形體的部分。在線圖階段時，沒有很仔細地刻劃膝蓋凹凸及腳踝的外突與內凹，現在這些部位都要細心地一一處理。

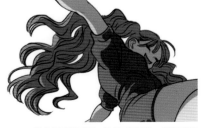

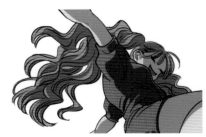

12 髮束與手腳不同，是很不規則的，所以要分成幾個階段，陸續加入些許細小的光亮面。並且要一開始就將外側鑲邊起來。

13 在內側補上光亮面時也要仔細觀看毛髮的走向，讓光線沿著毛髮走向削去陰影。要是很隨便地刨空陰影，逆光的印象就會相對變淡，需特別注意。

觀察整體，檢查光源分配有無偏頗

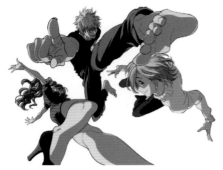

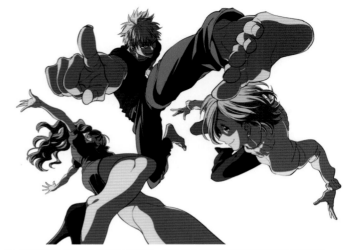

14 將原本是色彩增值模式陰影的圖層，改成線性加深。如此一來色彩的濃淡就會變強烈。

15 將陰影顏色從藍色改成稍微接近紫色。加入紫色後那種神秘感的印象就會跟著提升。

透過模糊效果處理成很柔和的印象

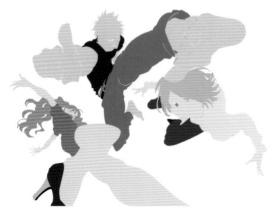

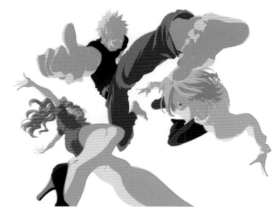

16 暫時將陰影與線圖的圖層設為隱藏。複製顏色的底色圖層，並套用模糊效果。

17 加上模糊效果後將不透明度下調至 60％ 左右。

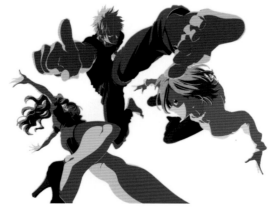

18 直接將模式改成色彩增值。接著複製到底色圖層與陰影圖層的上面，並將套用過模糊效果的圖層挪過來。整體就會形成一種很柔和的印象。

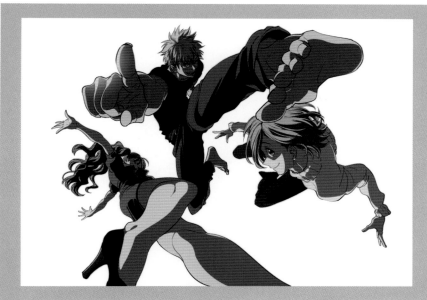

19 顯示出線圖的整體感覺。

Point

呈現角色特徵及性格的配色範例

人物 1（中央）以黑色與卡其色呈現出男人味。人物 2（右）採用了淡色系的毛線衣，配合其中性的臉型與髮型。人物 3（左）則透過鮮明的紅色搭配其快活的表情與形象。紫色陰影是一種與肌膚很親和的顏色。紫色既不是寒色也不是暖色，而是中性色，使用起來方便，所以很多地方都有採用。

Color Circle
（色相環）

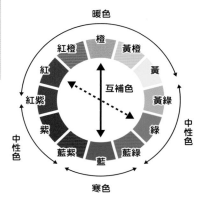

暖色

橙　黃橙
紅橙　　黃
紅　　　黃綠
紅紫　互補色　　綠
紫　　　黃綠
中性色　　　　　中性色
藍紫　　藍綠
藍
寒色

20 結合線圖以外的所有圖層，並在上面新增一個濾色圖層。光線容易照射到的紅色圈圈部分，要配合各個部位的顏色，以噴槍稍微增加白色光亮面在上面。

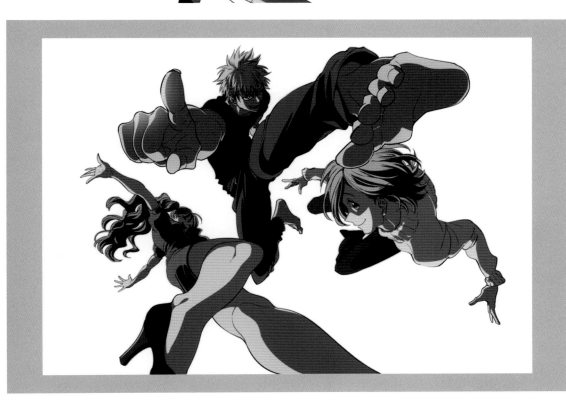

21 光線照射到的部分，顏色會因為噴槍效果而變得很淡薄，全黑的線圖也會稍微浮現出來，所以這些部分的線圖也要將顏色調整得柔和一點。

15

各角色的局部特寫

人物 1 的右手要透過光亮面使其模糊滲透化。右腳雖
然也挺出到了前方，但就一個動作姿勢觀看時，個人
是想要將目光聚焦在筆直挺起手指的右手上，所以讓
光線更加集中於右手這邊，處理出想呈現的印象。

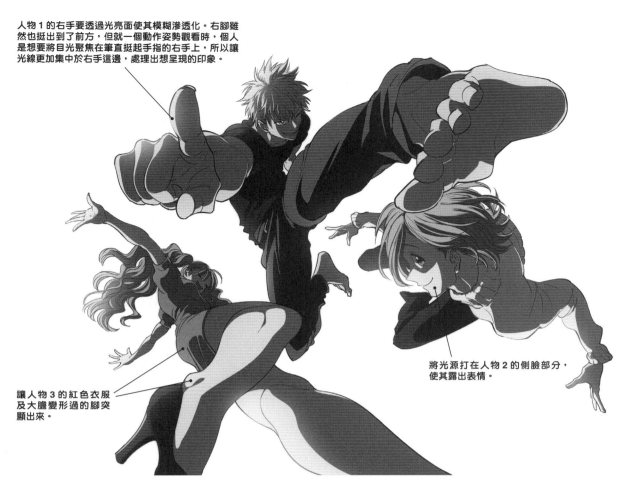

將光源打在人物 2 的側臉部分，
使其露出表情。

讓人物 3 的紅色衣服
及大膽變形過的腳突
顯出來。

▲這是將 P.16 的作品處理成單色畫的狀態。可以很清楚地發現，代表逆光的紫色陰影，並不是千篇
一律的，陰暗程度會因為各自的配色及位置關係而有所調整。
要呈現出逆光效果時，要根據逆光表現的不同，讓各個角色的輪廓看起來會像是鑲上了邊一樣浮現
出來。若只是完全的逆光，會看不見部位的形體及顏色，所以要從畫面左側加強光源的照射，明確
打造出想呈現出來的「注目焦點」。

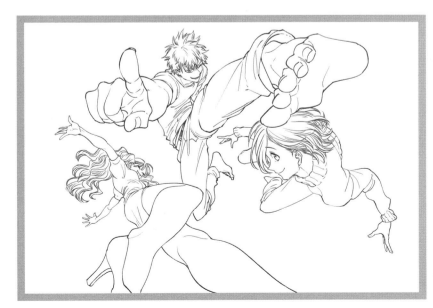

◀線圖（請參考 P.146）。挺出在前面的手腳部分，
要先以粗線條進行描繪。輕飄飛揚的頭髮及細密重
疊的衣服皺褶，則要以細線條進行描繪。

序言

要描繪出角色活靈活現的動作，不單只是要記住肌肉及骨架的位置，描繪時將各個部位連接起來，並且「不讓身體的走向中斷掉」是很重要的。要是一開始就想要描繪完成度很高的插圖輪廓，身體的形體及動作會變得很生硬，所以要重複描繪骨架圖及草圖素描，一面捕捉出身體的質量，一面慢慢將輪廓處理成很確實的線條。在本書中是用草圖線條建議一些想法跟練習方法，令使用者能夠描繪出自由又帥氣的動作。我們一起來練習如何畫出那些捕捉身體動作「流線般」的線條，並呈現出充滿魅力的姿勢吧！

動作表現所需要的是「景深感」

不自然的動作姿態範例

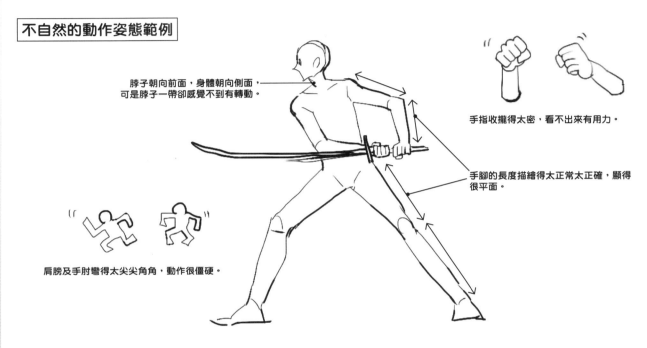

脖子朝向前面，身體朝向側面，可是脖子一帶卻感覺不到有轉動。

手指收攏得太密，看不出來有用力。

手腳的長度描繪得太正常太正確，顯得很平面。

肩膀及手肘彎得太尖尖角角，動作很僵硬。

為了呈現出自然的立體感，要試著去改良姿勢

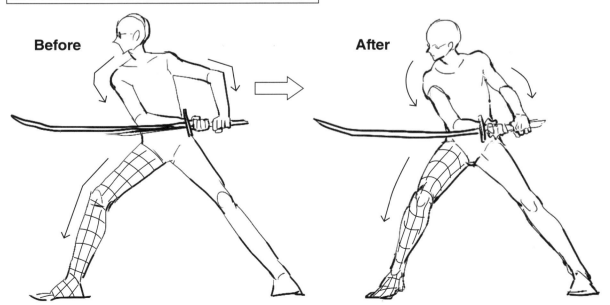

Before

After

18

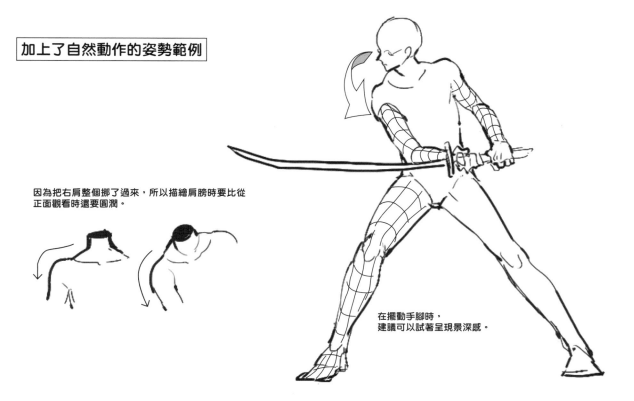

因為把右肩整個挪了過來，所以描繪肩膀時要比從
正面觀看時還要圓潤。

在擺動手腳時，
建議可以試著呈現景深感。

Point

注意不可被剪影圖侷限！！

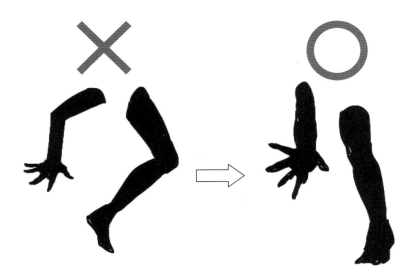

太在意關節而描繪得稜稜角角的話，會顯得很
平面且僵硬。

根據觀察角度的不同，各個部位都應該可以看出
有所變形！

景深感明明是理所當然要有的東西卻描繪不出來。只要留意到
「身體的景深感」，就比較容易捕捉出大膽動作，作畫能力就會
劇烈提升！第1章到第3章將會公開這些重點提示及訣竅。先
將這個基本的景深感思考方法放在心上，再去閱讀後續的文章，
就可以理解得更深更快！

目錄

★可進行拷貝

（以下為已公開於 WEB 上的拷貝素材圖像，將拷貝後再描繪出來的作品用於商業用途也是 OK，但禁止直接將拷貝素材圖像進行二次散布。以下拷貝素材圖像，僅限於作為創作作品時的基本骨架。）

① p.59 下　　全方位進攻

② p.72　　　應用範例 將人關在椅子下面 擷圖

③ p.73　　　應用範例 咬住阿基里斯腱 擷圖

④ p.120 上　撐著傘的女性素體

⑤ p.127 下　雙人舞場景

⑥ p.129　　　全部

⑦ p.165　　　全部

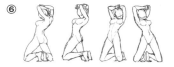

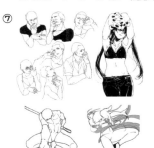

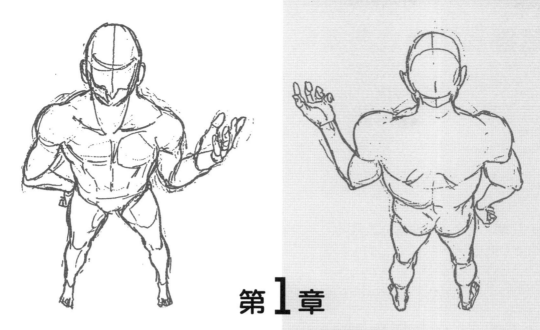

第1章
從基本的站姿開始練習

姿勢會有許許多多的動作，而其基本就在於「站立」這個日常動作。試著仔細觀察的話，會發現站姿其實並不是靜止狀態，而是一種使用各個部位的肌肉，來持續維持平衡的狀態。一開始就先從腳踩在地面上這個「站得很穩」的姿勢進行練習吧！

站姿的正面與背面，約5分鐘的漫畫素描就能夠精通並掌握。在這個章節，將會從水平位置一直到仰視視角、俯視視角都進行徹底解說。

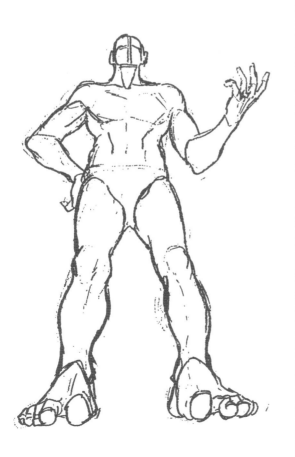

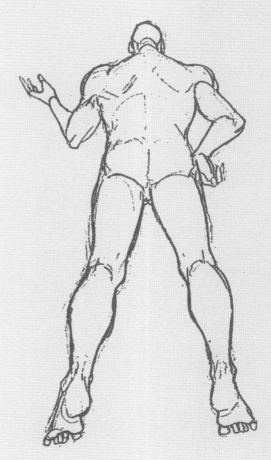

透過固定模式描繪男性站姿

一開始先試著將基本的男性站姿模式化再進行描繪,並體會身體的形狀與線條的畫法吧!

① 頭部
沒有要強調其他部位時,基本上都是從頭部開始描繪。

★實際上不管從哪開始描繪皆可。

② 脖子~胸部
脖子及肩膀周圍因動作很容易變得生硬,所以要以平滑的線條畫出連接至上半身的走向。

③ 肩膀
描繪出肩膀的隆起處,使其與脖子後方連接起來。

④ 肩膀~胸部
一面加上鎖骨及後頸的肌肉,一面將肩膀描繪得圓滑點,使其與鎖骨連結起來,並一直連接到胸肌下面的線條。

⑤ 軀幹
直接將一開始所描繪的脖子~胸部這一段線條連接到軀幹上。

⑥ 腹肌
描繪出腹肌,使其像是從順序④當中所描繪的胸肌下方線條延伸出去一樣(如想要讓肌肉很發達,就再畫出幾條橫向腹肌線)。

⑦ 手和腳
上臂及大腿要確實描繪成稍微有些隆起(根據體格的不同,進行適當調整)。

長出手和腳來!

⑧ 續•手和腳
描繪手臂到手腕、小腿到腳踝時都要畫得越來越細。

⑨ 腳
原則上腳尖跟膝蓋的方向要一致,不過即使兩者方向不同,有時意外地也行得通。這裡是以約八頭身進行描繪。

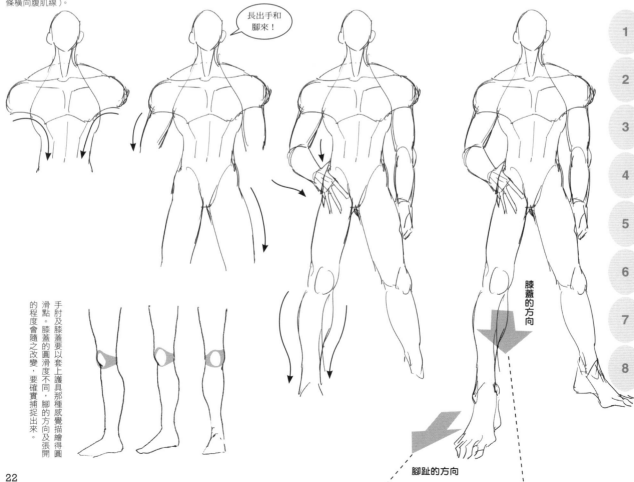

手肘及膝蓋要以套上護具那種感覺描繪得圓滑點。膝蓋的圓滑度不同,腳的方向及張開的程度會隨之改變,要確實捕捉出來。

膝蓋的方向

腳趾的方向

1
2
3
4
5
6
7
8

找出代表身體走向的線條

要快速描繪出自然的姿勢，重點就在於要找出連續在一起的身體線條。

★例如此線條在我個人心中是一條必備線條。不只這些,還有很多部位與部位連接在一起所形成的線條。

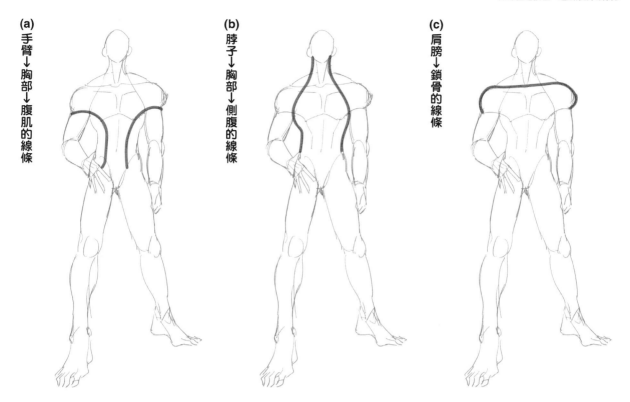

(a) 手臂→胸部→腹肌的線條

(b) 脖子→胸部→側腹的線條

(c) 肩膀→鎖骨的線條

將三條線條重疊在一起,就可以在身體形狀上看出走向。

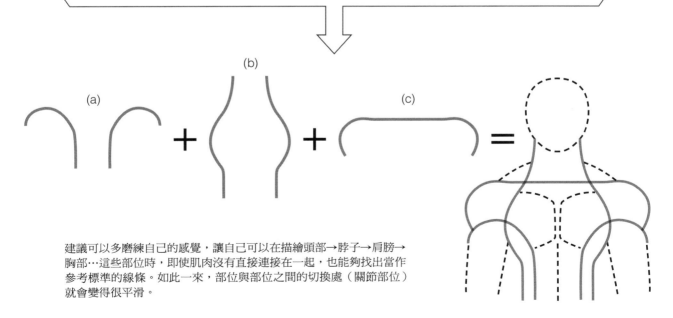

(a)

(b)

(c)

建議可以多磨練自己的感覺,讓自己可以在描繪頭部→脖子→肩膀→胸部…這些部位時,即使肌肉沒有直接連接在一起,也能夠找出當作參考標準的線條。如此一來,部位與部位之間的切換處(關節部位)就會變得很平滑。

實際描繪 ➡

男性站姿的描繪方法····從正面・水平位置觀看

1 首先是頭部。因為是很簡單的站姿，所以由上往下照順序進行描繪。水平視線的高度約在角色的腰部。

1分鐘經過

2 相對於頭部，脖子寬度則要根據體格進行適當改變。例如肌肉發達的男性，描繪脖子時若有配合臉部寬度，就能畫得很帥氣。

描繪出從脖子直接連接到胸肌的線條。

3 肌肉跟骨架並不是只記得其位置就夠了，而是描繪時要將各個部位連結起來，使身體的走向不會中斷。

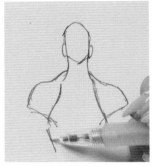

4 畫上肩膀。讓肩膀鑲在剛才所描繪的脖子到胸肌這段線條的凹陷處。

將代表身體走向的線條連接起來！

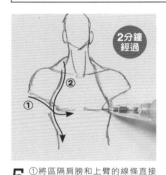

2分鐘經過

5 ①將區隔肩膀和上臂的線條直接延伸並連接至胸肌。
②軀幹也同樣連結起來，並按照走向描繪出來。

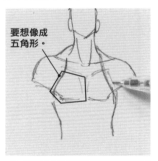

要想像成五角形。

6 先將從肩膀及脖子延伸的線條連接至胸肌，會較容易描繪出勻稱的胸肌形體。

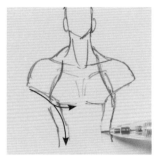

7 接著讓剛才從肩膀延伸至胸肌的線條分岔，使其成為腹肌外圍的線條。

8 直接從軀幹畫到腿部。軀幹和腿部的比例不用太在意，只要覺得這個均衡感我喜歡，那就可以。

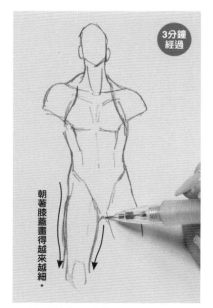

3分鐘經過

朝著膝蓋畫得越來越細。

9 屁股要留意不要朝橫向隆起太多，平滑地畫出曲線令大腿有緊實感。

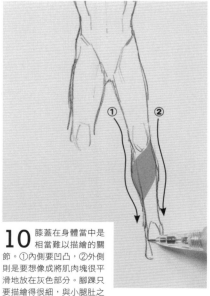

10 膝蓋在身體當中是相當難以描繪的關節。①內側要凹凸，②外側則是要想像成將肌肉塊很平滑地放在灰色部分。腳踝只要描繪得很細，與小腿肚之間就會有輕重緩急產生，便是一條很緊實的美腿（接著繼續在11進行解說）。

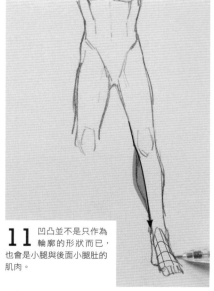

11 凹凸並不是只作為輪廓的形狀而已，也會是小腿與後面小腿肚的肌肉。

腳要想像成三角錐。大姆指的腳背會比小姆指的腳背還要高。

讓線條擁有輕重緩急進行描繪

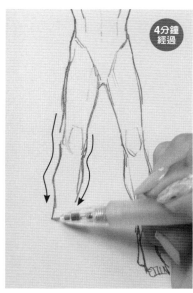

4分鐘經過

12 與左腿一樣要意識到有凹凸進行描繪…。不過，之前提到畫得平滑點的外側卻變得相當凹凸，先暫時繼續描繪，理由會再說明…。

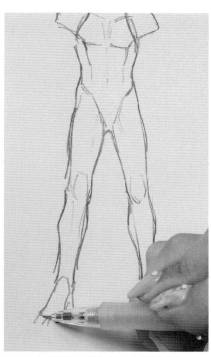

13 與左腳相同，想像成是三角錐進行描繪。用不著太在意，左右對稱也 OK。

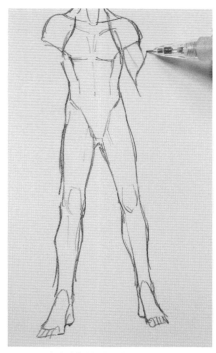

14 下半身的基本輪廓完成了，接著描繪之前擱置的手臂。

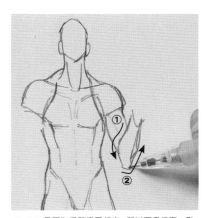

15 ①因為手臂彎了起來，所以要畫得寬一點，像是肌肉被壓扁那樣。
②手肘要稜稜角角帶有骨感。
透過①跟②的輕重緩急呈現出張力，手臂就會跟腿部一樣顯得很緊緻很帥氣。

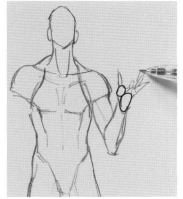

16 不只手指會動得很厲害，手掌也是。只要確實讓大姆指側、小姆指側的肌肉分離開來，手掌就會有出力的感覺。

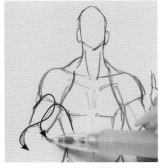

17 沿著之前的走向描繪右手。描繪時將關節區隔開並稍微誇大。

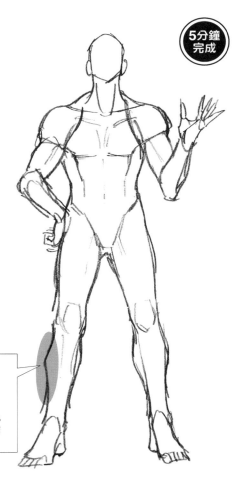

5分鐘完成

大略草圖完成

18 草圖素描完成。

在 12 這個步驟沒有將右腳重新描繪成像是左腳那樣的理由

☆ 下筆下得很順，不想停下這個手感。

☆ 從整體觀看時，並沒有到很在意的程度。

雖說也有部分原因是因為這是草圖素描，不過就算是線圖，也是要透過像這樣子的判斷打造出身體部位及運筆的走向，令描繪時能有良好的節奏感。

接著描繪第24頁所創作的男性範例作品其背面吧！

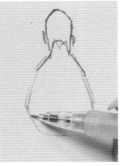

1 描繪後腦勺時，要想像成頭蓋骨很扎實地放在脖子上的樣子。

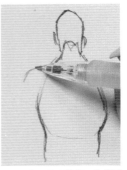

2 不要先處理肌肉而是要先畫出背部基本輪廓。先打造基本輪廓會較容易想像成男性的寬廣背部。

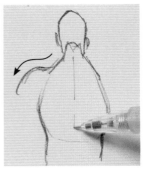

3 腰部要縮緊變細。背部到腰部這段的質量是肩負體格的軸心，所以要配合自己想要描繪的人物進行調整。

4 將背部基本輪廓作為基準的話，肩膀位置及寬度會較容易決定。在脊椎骨所形成的凹凸上加入抑揚頓挫的線條，並先捕捉出通過身體表面中央的正中線。

1分鐘經過

5 描繪肩膀與上臂的轉換處時，要想像成是在肩胛骨的延長線上描繪，並將其描繪得很柔韌。

6 手肘不要彎到身體的側面，而是要彎向稍微比身體還要前面的方向會較自然。這會是營造立體感的重點。

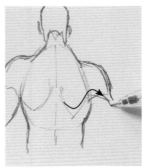

7 描繪右手臂時，也要跟描繪左手臂時一樣要考慮到走向。

在右手完成之前暫時先回到背部

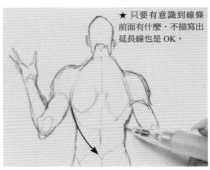

★ 只要有意識到線條前面有什麼，不描寫出延長線也是 OK。

8 利用最一開始所描繪的背部基本輪廓，讓從腋下延伸出來的輪廓延長線與臀部股溝連接起來。

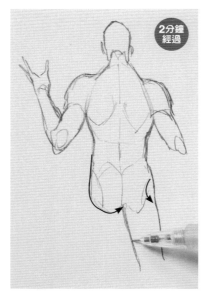

2分鐘經過

9 男性與女性相比之下，臀部的隆起感較小，側面會稍微陷進去，就像酒窩那樣。要注意別讓臀部寬度太寬了。

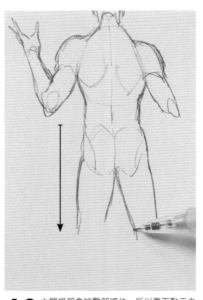

10 大腿根部會被臀部遮住，所以要下點工夫將其處理成勻稱的長度。為了配合從正面觀看時的協調感，描繪時並不是從屁股下面，而是要從腰部作為長度的參考標準。

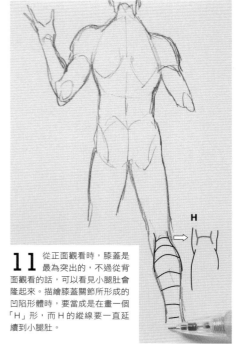

11 從正面觀看時，膝蓋是最為突出的，不過從背面觀看的話，可以看見小腿肚會隆起來。描繪膝蓋關節所形成的凹陷形體時，要當成是在畫一個「H」形，而 H 的縱線要一直延續到小腿肚。

H

令背影看起來很帥氣的阿基里斯腱

3分鐘經過

12 在小腿肚到腳踝的曲線內側多描繪一組瘦一圈的線條,並在該線條畫上阿基里斯腱。這部分不可隨便就補上線條,也是要意識到走向。

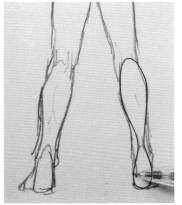

阿基里斯腱很隨便處理的示意圖

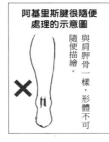

與肩胛骨一樣,形體不可隨便描繪。

13 直接從阿基里斯腱畫向腳跟。與其鄰接的部位並不是只要捕捉出各自的協調感,而是要以一個大區塊進行捕捉。

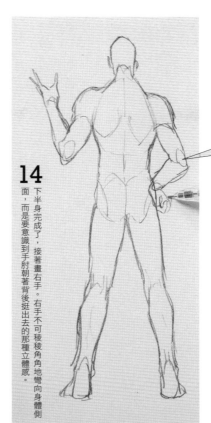

14 下半身完成了,接著畫右手。右手不可稜稜角角地彎向身體側面,而是要意識到手肘朝著背後挺出去的那種立體感。

15 描繪手時,要讓手放在腰部的凹陷處。

完成的正面・背面

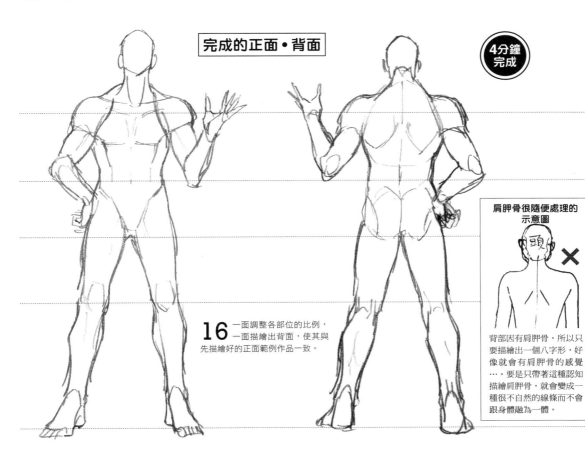

4分鐘完成

16 一面調整各部位的比例,一面描繪出背面,使其與先描繪好的正面範例作品一致。

肩胛骨很隨便處理的示意圖

頭

背部因有肩胛骨,所以只要描繪出一個八字形,好像就會有肩胛骨的感覺…。要是只帶著這種認知描繪肩胛骨,就會變成一種很不自然的線條而不會跟身體融為一體。

★如果該姿勢在仰視視角及俯視視角下很難作畫,可以先透過草稿素描摸索位置關係後,再描繪成完稿素描

下一頁開始,就用仰視視角及俯視視角描繪這些站姿吧!

5分鐘的漫畫素描····正面·仰視視角

創作時間 7分 ＝ 草稿 3分 ＋ 完稿 4分

★ 實際上包含草稿和完稿在內，5分鐘就完成了。只不過因為有拍照，連停下作畫的這段時間也算了進去，所以有稍微超時。

1 從頭部開始描繪。

草稿素描

2 先大略描繪好能夠瞭解頭部與身體的位置關係。

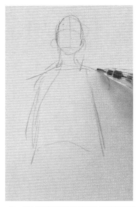

3 脖子周圍要很平滑地連接起來。

畫上曲線令身體厚度呈現出來。

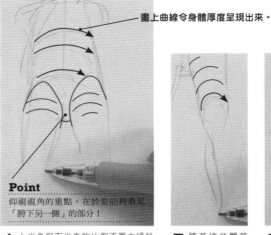

Point
仰視視角的重點，在於要能夠看見「腋下另一側」的部分！

4 上半身與下半身的比例不要太過於在意，要刻劃出可以知道是在仰視的部分。

5 膝蓋這些關節也要呈現出圓潤感。

1分鐘經過

6 將膝蓋以下處理得稍微比膝蓋以上長一點的話，會比較有仰視感。

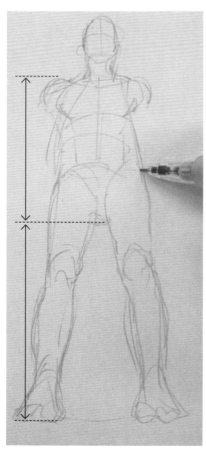

7 以仰視視角描繪時，上半身與下半身並沒有固定的比例，所以大略斟酌一下即可，讓腿部看起來長一點就可以了。

8 抓出上臂的形體。

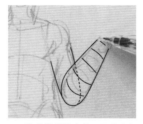

9 將前臂重疊上去，呈現出由下往上看的厚度。

2分鐘經過

10 關節是很容易呈現出厚度及角度的部位。描繪時要意識到圓潤感跟景深感。

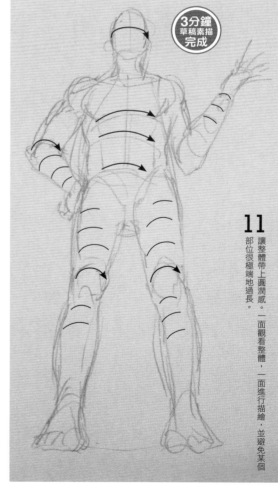

3分鐘草稿素描完成

11 讓整體帶上圓潤感。一面觀看整體，一面進行描繪，並避免某個部位很極端地過長。

完稿素描

描繪完稿線時，要注意別跟草稿的線條重疊太多。
並且要去思考完稿線本身的走向，草稿終究只能當成參考標準的輔助線看待。要是每一個部位都太過於慎重，其線條的氣勢會不足，整體很容易會有不夠洗練的印象。

1 從頭部開始描繪起。

2 耳朵位置也先決定好。

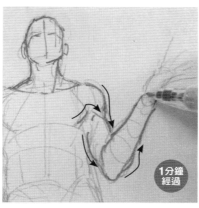

3 陸續補上在草稿階段沒有刻劃進去的肌肉質感。捕捉肌肉質感要透過曲線進行捕捉，並要注意別讓各部位的線條直接彼此互衝。

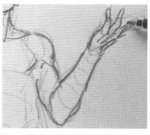

要以曲線與曲線匯聚起來的感覺描繪。

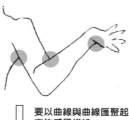

4 讓在草稿階段只是棒狀的手指長出肉來。

5 細微的部位只要帶著「草圖＝骨架」、「完稿＝帶肉」的想法描繪，作業效率就會隨之提升。

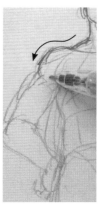

6 接著處理右肩的大頭肌。

7 描繪右側時，要時常觀看左右的勻稱感。

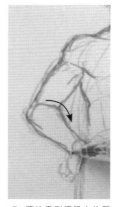

8 要注意別讓肌肉的質感跟手臂的長度變成「另一個人！」。

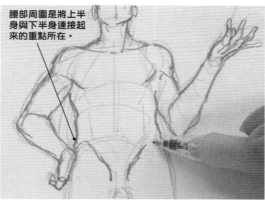

腰部周圍是將上半身與下半身連接起來的重點所在。

9 腿部並不是突然就從胯下長出來的，所以描繪時要思考到大腿根部的可動範圍。這也是讓腿部看起來很長的訣竅，所以在仰視視角時特別重要！

10 要意識到從胯下的另一側稍微探出頭來的「臀部」。

11 從雜亂的草稿線條中，清出自己覺得「很漂亮」的線條。大腿要盡量很平滑地一筆畫成，描繪時不可以讓大腿到膝蓋、膝蓋到小腿的走向中斷。

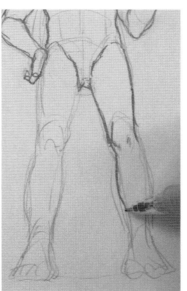

12 因為這是仰視視角，所以將膝蓋以下描繪得比較長，不過為了不讓膝蓋以上看起來跟膝蓋以下完全不是同一隻腳，小腿肚、腳踝、腳踝關節這些各個部位也要細心地進行刻劃。

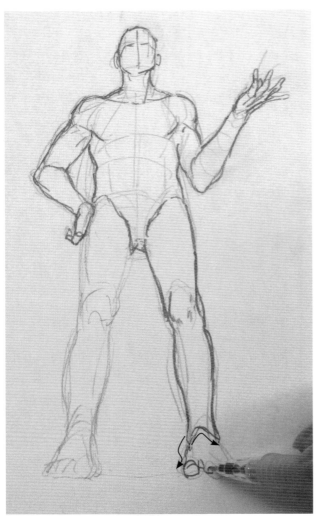

13 腳背描繪時要帶有骨感，呈現出厚度跟硬度。

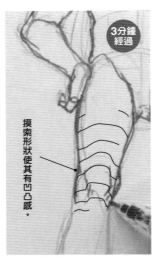

3分鐘
經過

摸索形狀使其有凹凸感。

14 膝蓋要留意並不是單純的「線條」，而是要描繪出「凹陷」與「突出」。

15 描繪右腳時，用不著跟腳完全對稱，畢竟重要的是腳的「質感」，只要右腳跟左腳看起來都是同一個人的腳就 OK。

完稿素描完成（原尺寸）

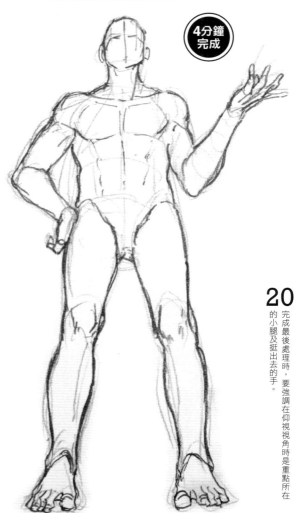

4分鐘
完成

20 完成最後處理時，要強調在仰視視角時是重點所在的小腿及挺出去的手。

16 描繪小腿時，要記得裡面有小腿骨，小腿跟腳背的肌肉很少，要帶有堅硬的骨感。

17 腳趾還蠻長的，只要確實描繪出腳趾，就會形成一隻強而有力的腳。

18 捕捉外側腳踝關節。

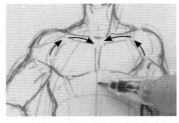

19 描繪胸肌跟腹肌時，不是用單純的線條而是要呈現出凹陷感跟隆起感。

接著將此範例作品描繪得更具有仰視視角感吧！

正面・超級仰視視角

創作時間 **8分** = 草稿 **3分** + 完稿 **5分**

草稿素描

要以相當誇張的協調感描繪各部位。

1 從頭部開始描繪，將肩膀寬度及腰身描繪得稍微誇張一點。

2 雖然協調感誇張化了，但也別忘記各部位的存在。

1分鐘經過

3 以曲線捕捉出肌肉富有彈性的形體。

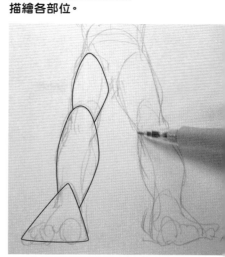

4 想要呈現出威武的感覺時，就將身為基本輪廓的腿部描繪得大膽點！

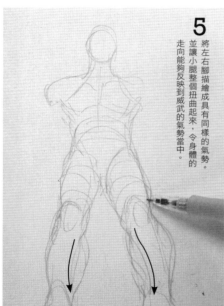

5 將左右腳描繪成具有同樣的氣勢。並讓小腿整個扭曲起來，令身體的走向能夠反映到威武的氣勢當中。

2分鐘經過

6 被關節壓扁的肌肉到手腕之間的這段線條要有強弱之分。

7 手肘的骨感、關節周遭的肉感…，描繪時要各自強調出來。

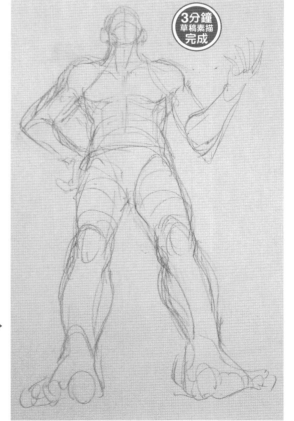

3分鐘草稿素描完成

9 隆起處要更加隆起，緊縮處要更加緊縮！要是整體只有將局部放大就呈現不了張力，所以「瓶頸」部分（脖子、手腕、腳踝）描寫時要確實縮緊。

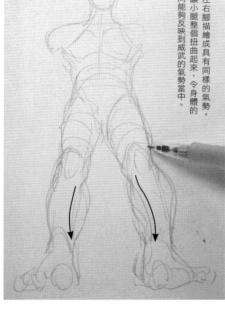

8 要留意肩膀寬度及頭部的距離跟尺寸，呈現出仰視感。

頭部描繪的小一點，脖子周圍則描繪的有延展性一點，並營造出一個像是從下半身貫穿到上半身的銳利剪影圖。

完稿素描

1 為了使其更加有「抬頭往上看」的印象，肩膀→脖子→頭部這一段走向要處理得很有氣勢。

2 鎖骨要處理成水平，讓脖子看起來像是從鎖骨的後側冒出來一樣。

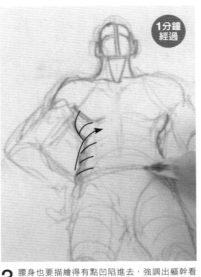

1分鐘經過

3 腰身也要描繪得有點凹陷進去，強調出軀幹看起來有壓縮的重疊部位。

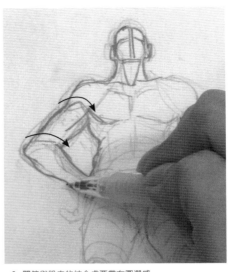

4 關節與肌肉的結合處也要帶有圓潤感。

5 為了加強威武架勢的印象，將整個「腰部」往前推而不是叉著腰的手。

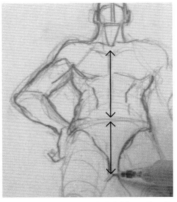

6 下半身（胯下）所佔的比例，要比一般的仰視視角還大。從這裡就能夠清楚瞭解一般的仰視視角與超級仰視視角（誇大透視）的差異所在。

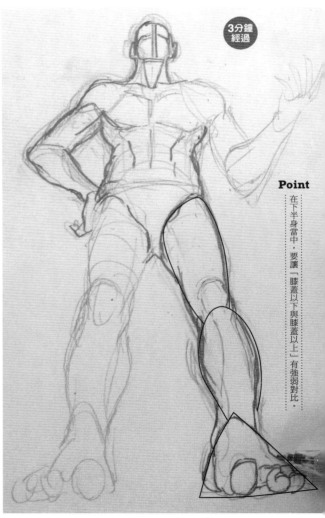

3分鐘經過

Point

在下半身當中，要讓「膝蓋以下與膝蓋以上」有強弱對比。

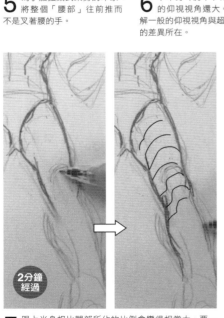

2分鐘經過

7 跟上半身相比腿部所佔的比例會變得相當大。要一面捕捉腿部的立體感，一面進行描繪。

8 腿部的基本形體雖然與一般的仰視視角一樣，但緊縮與隆起的地方要加強呈現。

9 按照誇大透視法時的基本想法「放大前方的物體，縮小後方的物體」這個順序進行描繪。並透過大略區隔出「上半身與下半身」，使兩者差異化後，再進一步讓下半身當中的部位比例呈現出差異化。建議不要讓所有部位都均等地誇張化，而是要有強弱對比。

10 描繪腿部時，要比描繪上半身時還要再用力畫出粗厚線條。

11 腳背要畫得高，腳趾也要處理得相當厚實。

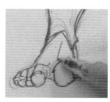

12 在將腳背描繪高的同時，其腳的寬度也要描繪得寬一點。不可以描繪得太過於平面，「單獨將大姆指畫得大一點…」「加寬腳趾縫隙呈現穩重感」，要像這樣修整每個部位的大小感覺與分配位置，抓出勻稱感。

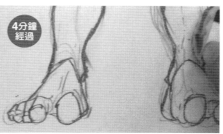

4分鐘經過

13 腳趾的施力程度要左右相同。但只有施力程度相同，左右腳的細微形體不用一模一樣也OK。

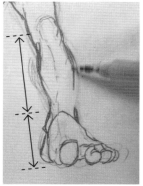

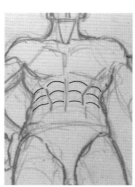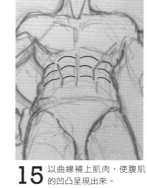

14 單獨看下肢時，腳踝以下的部位格外巨大，很沒有協調感…，不過只要在觀看整體時不會很突兀就可以了。

15 以曲線補上肌肉，使腹肌的凹凸呈現出來。

完稿素描完成（原尺寸）

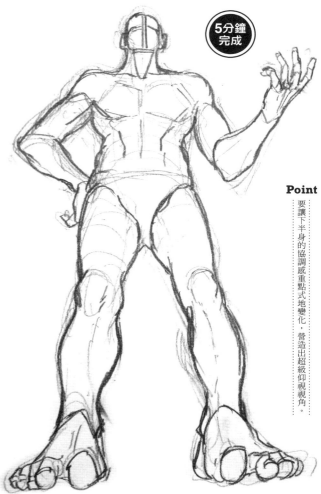

5分鐘完成

Point

要讓下半身的協調感重點式地變化，營造出超級仰視視角。

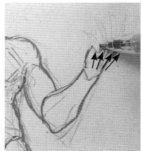

16 描繪手指時要捕捉成扇形，並使各個手指的線條沿著手背連接到手腕上。

17 只有大姆指是獨立出來的，在描繪其他4根手指時要有意識到走向就會很美觀。如果是手指沒有出力的情況，描繪時只要從小姆指往食指慢慢越張越開，看起來就會很自然。

18 整體觀看的話，可以發現上半身跟一般仰視視角時沒有差別。而加入透視法時要一面思考「強調哪裡才會比較有效果？」。

5分鐘的漫畫素描····正面・俯視視角

創作時間 **6分** = 草稿 **3分** + 完稿 **3分**

草稿素描

1 從頭部開始描繪起。

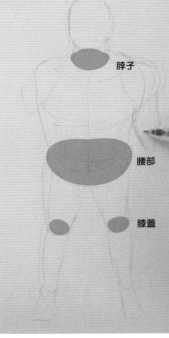

脖子

腰部

膝蓋

●···剖面形狀

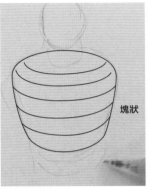

塊狀

2 頭部→脖子→胸部,照順序大略描繪出各部位。

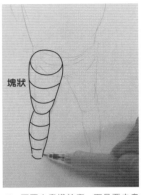

塊狀

3 不要去意識輪廓,而是要去意識「物質所在之處」。就像是要將大型塊狀物一塊一塊擺放下去一樣。

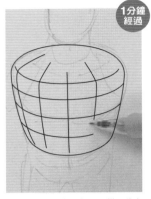

1分鐘經過

4 想像表面上有格子一樣,將身體肌肉大略描繪進去,呈現出厚實感。

5 關節等重要部位要意識到剖面形狀。

6 整個凹折的關節是很難描繪的。若搞不太清楚,建議試著描繪出環切線,讓自己能夠目視確認肉體的擠壓狀況。

7 因為是俯視視角,所以手掌角度調整成能夠稍微看見手掌。

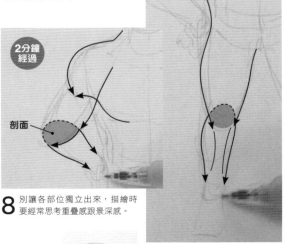

2分鐘經過

剖面

8 別讓各部位獨立出來,描繪時要經常思考重疊感跟景深感。

9 確認在壓縮下看起來很短的後頸位置。

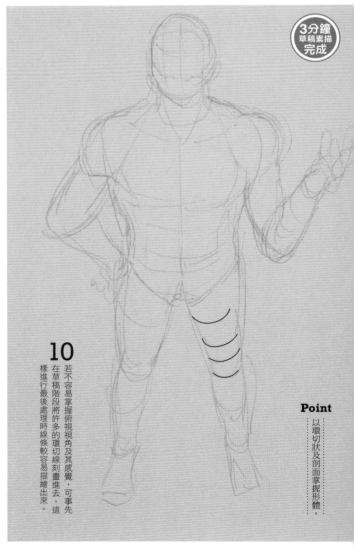

3分鐘草稿素描完成

10 若不容易掌握俯視視角及其感覺,可事先在草稿階段將許多的環切線刻畫進去,這樣進行最後處理時線條較容易描繪出來。

Point

以環切狀及剖面掌握形體

完稿素描

Point

因為是由上往下看，所以頭部與肩膀上面及胸部要抓寬一點。

1 抓臉部角度時，眼睛、耳朵的位置很重要。

2 描繪脖子後側肌肉時，只要想像肌肉會在脖子後連接起來，並描繪出圓弧狀，就能呈現出厚實感。

3 上臂與前臂的重疊處與仰視視角時相反，上臂會蓋住前臂。

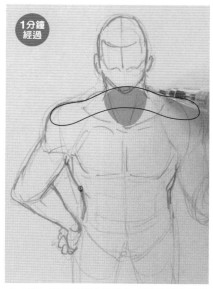

1分鐘經過

4 肩膀一帶以和緩的曲線描繪，並讓脖子剖面位於肩膀中心到鎖骨凹陷處。

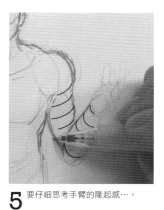

5 要仔細思考手臂的隆起感…。

6 只要關節整個重疊在一起，動作就不會顯得稜稜角角，且會是一種很滑順的姿勢。

7 手指並不是各有各的動作，而是要有規則性並排列成扇形。

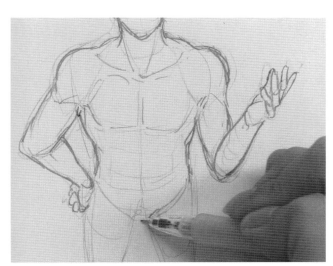

8 確認與大腿根部之間的位置關係，並明確定下胯下的高度。

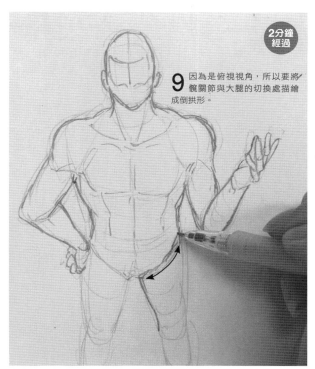

2分鐘經過

9 因為是俯視視角，所以要將髖關節與大腿的切換處描繪成倒拱形。

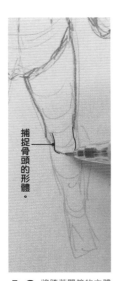

10 將膝蓋關節的立體感呈現出來。

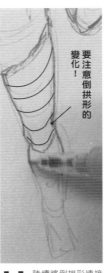

要注意倒拱形的變化！

11 陸續將倒拱形連接起來，並確實描寫出膝蓋的骨感。

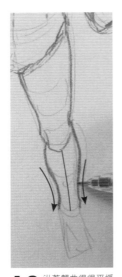

12 沿著翹曲得很平緩的小腿畫出肌肉。

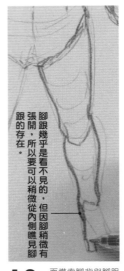

腳跟幾乎是看不見的，但因腳稍微有張開，所以要可以稍微從內側瞧見腳跟的存在。

13 一面摸索腳背與腳跟的位置，一面畫上線條。

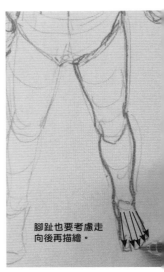

腳趾也要考慮走向後再描繪。

14 考慮骨骼的構造與走向後，再捕捉細部的形體。

捕捉骨頭的形體。

15 右腳也一樣進行描繪。

16 體重是左右均等壓下去的，所以雙腳不可有很極端的差異。

17 以先描繪完的左腳為參考，觀察雙腳的張開程度及協調感後再描繪右腳。

18 腳趾刻畫時也要一面觀看左右兩腳。

完稿素描完成（原尺寸）

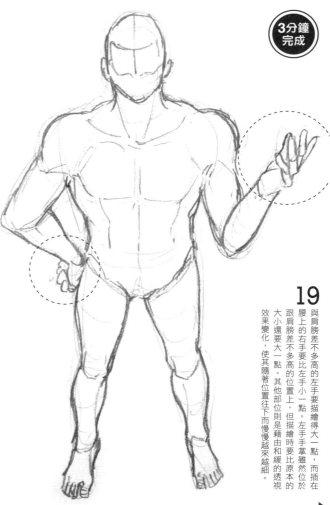

3分鐘完成

19 與肩膀差不多高的左手要描繪得大一點，而插在腰上的右手要比左手小一點。左手手掌雖然位於跟肩膀差不多高的位置上，但描繪時要比原本的大小還要大一點。其他部位則是藉由和緩的透視效果變化，使其隨著位置往下而慢慢越來越細。

接著試著將相同姿勢描繪得更具有俯視視角感吧！

正面・超級俯視視角　創作時間 6分 = 草稿 2分 + 完稿 4分

草稿素描

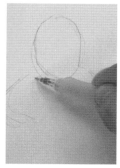

1 決定頭部大小。

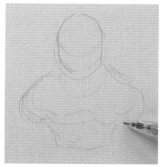

2 配合頭部大小將肩膀寬度描繪得比一般俯視視角還要窄（讓頭部看起來很大）。

1分鐘經過

3 胸部與腰部在壓縮下看起來會很短。

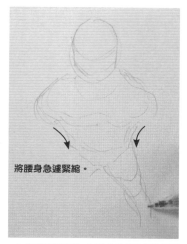

將腰身急遽緊縮。

4 緊縮腰部周圍，同時也強調出肩膀周圍的存在感。

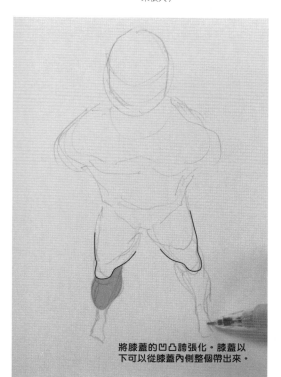

將膝蓋的凹凸誇張化。膝蓋以下可以從膝蓋內側整個帶出來。

5 雖然膝蓋以下的部分看起來很細，不過還是要捕捉出肌肉的肉感，並要注意別讓膝蓋以下看起來很嬌嫩。

6 增加手部大小感。

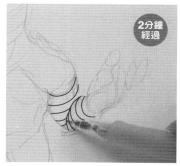

2分鐘經過

7 別讓手肘太過稜稜角角，要透過景深感呈現出手臂的彎曲處。

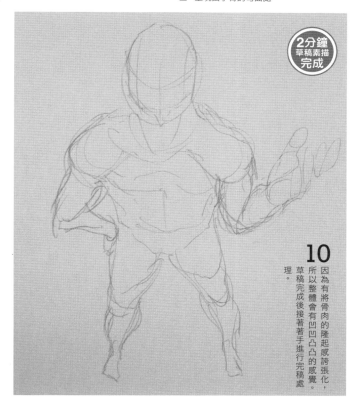

2分鐘草稿素描完成

10 因為有將骨肉的隆起感誇張化，所以整體會有凹凹凸凸的感覺。草稿完成後接著著手進行完稿處理。

8 右手臂也要考量景深感，並將其描繪得短一點。

9 因手肘頂了出來，所以描繪時要抓出一個角度並朝手腕越來越細。

完稿素描

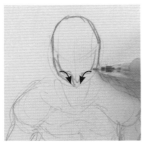

1 捕捉臉部骨骼時要有氣勢。

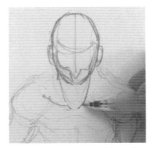

2 脖子本身會被頭部擋住而看不太清楚，這時要透過後頸描繪出其存在感。

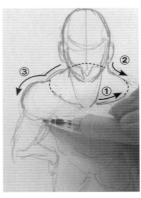

3 脖子到肩膀這一段要呈現出厚實感，並使其像是收納在橄欖球的形狀裡。

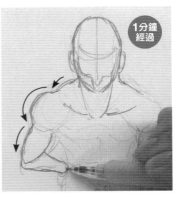

1分鐘經過

4 輪廓要強調出凹凸不平。

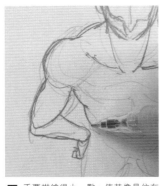

5 手要描繪得小一點，使其像是位在遠方。

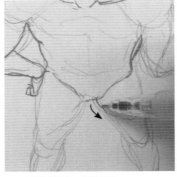

6 大腿根部要有一點隆起感。

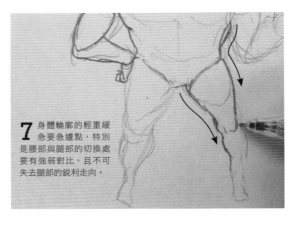

7 身體輪廓的輕重緩急要急遽點，特別是腰部與腿部的切換處要有強弱對比，且不可失去腿部的銳利走向。

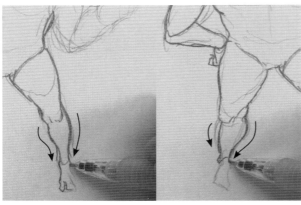

8 描繪出看起來很細的腳踝。

9 將右膝的角度修改到與左膝對齊。

2分鐘經過

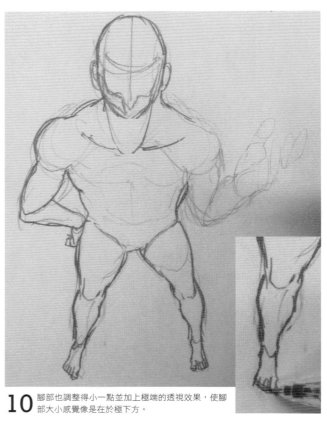

10 腳部也調整得小一點並加上極端的透視效果，使腳部大小感覺像是在於極下方。

別忘了有剖面。

11 要意識到肌肉的隆起感。

12 因手臂的肉受到壓迫，所以肌肉會有所擠壓，而由上往下看，手肘會在手臂後方，手肘角度要注意別抓得太大。

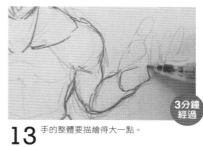

3分鐘經過

13 手的整體要描繪得大一點。

14 決定好手指與手掌的結合處位置後再畫出手指，從前往後描繪。

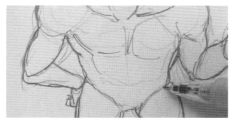

15 手指要朝著食指慢慢越張越開。

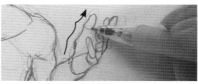

16 讓線條迸開呈現出強力感。

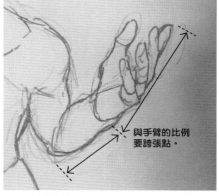

與手臂的比例要誇張點。

17 左手完成。

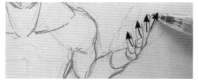

18 補上表面肌肉。胸肌要抓寬一點。

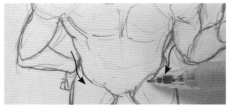

19 呈現出腰部的厚實感。

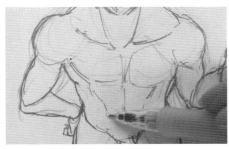

20 腹肌要越來越窄。

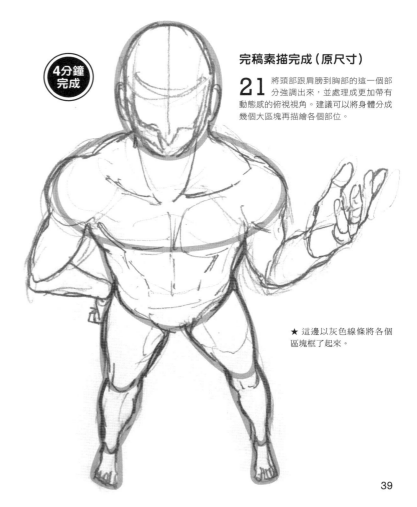

4分鐘完成

完稿素描完成（原尺寸）

21 將頭部跟肩膀到胸部的這一個部分強調出來，並處理成更加帶有動態感的俯視視角。建議可以將身體分成幾個大區塊再描繪各個部位。

★ 這邊以灰色線條將各個區塊框了起來。

5分鐘的漫畫素描…背面・仰視視角

創作時間 **5分** ＝ 草稿 **2分** ＋ 完稿 **3分**

草稿素描

1 從頭部、脖子與肩膀這些大區塊開始描繪。

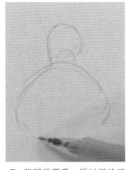

2 背部很厚重，所以描繪時要帶著圓潤感。

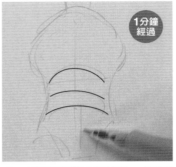

3 一面將身體區隔成幾個拱形，一面將線條延伸至腰部。

1分鐘經過

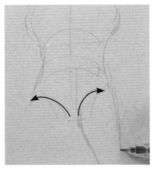

4 描繪時一面抓出臀部曲線，一面畫出腿部。

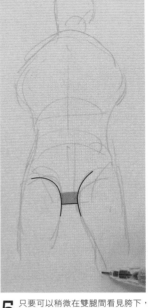

5 只要可以稍微在雙腿間看見胯下，就可呈現出仰視感。

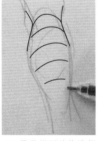

6 帶著拱形線條進行描繪，但不要有很極端的變化。

7 將阿基里斯腱到腳跟這一段連接起來。

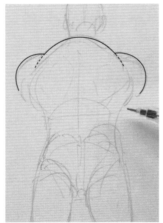

8 在捕捉成拋物線狀的背部上描繪出肩膀，並使肩膀稍微埋沒到背部裡。

9 手肘要確實呈現出來，使其有由下往上看的感覺。

10 關節部分要掌握住重疊處。

11 在腳踝關節先畫上仰視視角的線條。

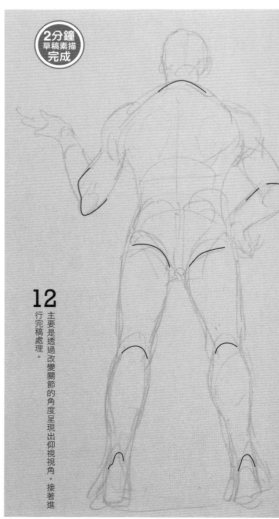

2分鐘草稿素描完成

12 主要是透過改變關節的角度呈現出仰視視角。接著進行完稿處理。

完稿素描

1 將拋物線的背部調整平緩點。

2 讓臉部輪廓從脖子深處探出來。

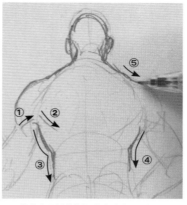

3 將較容易抓出協調感的肩膀及腰部周圍的俐落線條修整出來。

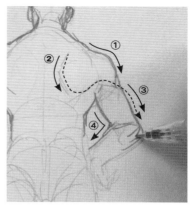

4 將手臂部位接連著描繪出來，但刻畫時不能讓浮現出來的筋骨顯得很雜亂。

Point
捕捉出凹凸處，使其有質感與表情。

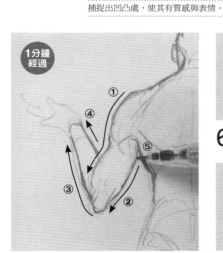

5 將②的圓潤感及手肘的突出感，以及③的銳利線條完美組合起來，呈現出質感。

6 讓帶著骨感的關節突出來。

7 抓出能稍微看見手背的角度。

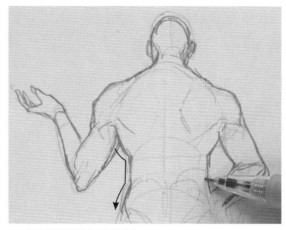

8 開始描繪往臀部方向的隆起處。

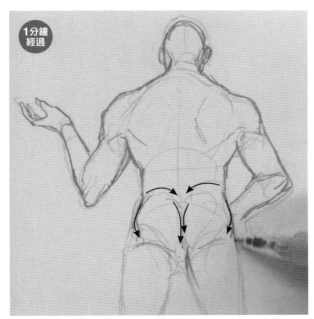

9 屁股肉的隆起感要留意不要超出左右兩邊的外面。

10 讓右大腿的線條有強弱對比。

11 分別描繪出肉比較厚的地方及比較薄的地方，膝蓋內側的輪廓要帶有骨感。

12 「坐姿」與「站姿」的小腿肚其硬度不同，所以每當姿勢不同時就要思考「這個姿勢是使用哪邊的肌肉」後再描繪，如此一來就能夠使自己描繪出不同質感的小腿肚。

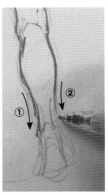

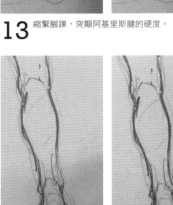

13 縮緊腳踝，突顯阿基里斯腱的硬度。

阿基里斯腱

14 讓腳部前面的部位稍微突出並顯露到腳跟外面。

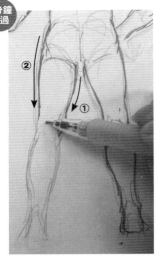

2分鐘經過

15 左腿也一樣稍微隆起後，再朝著膝蓋畫得越來越細，呈現出質感。

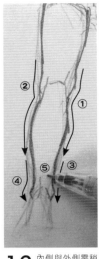

16 內側與外側需稍微改變其凹凸程度。外側描繪得較平滑，內側則凹凸不平。

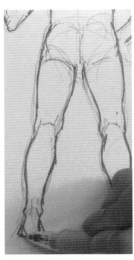

17 左腳也捕捉出前面超出到腳跟外的部分。

完稿素描完成（原尺寸）

3分鐘完成

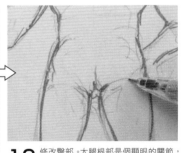

18 修改臀部。大腿根部是個顯眼的關節，所以仔細地進行修改。

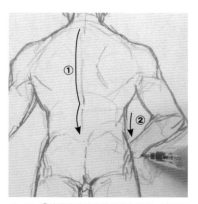

19 ①這條背後的線條要帶有活力，不可只是單純的直線。

20 在腰部的厚實處補上被擋住一半的右手。

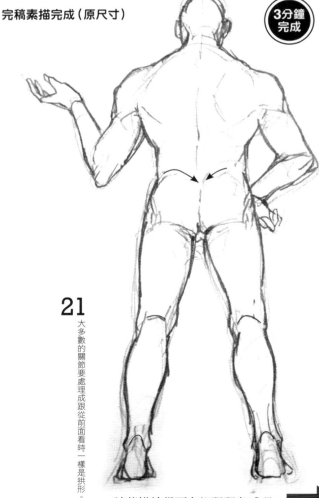

21 大多數的關節要處理成跟從前面看時一樣是拱形。

試著描繪得更有仰視視角感吧！

背面・超級仰視視角

創作時間 5分 = 草稿 2分 + 完稿 3分

草稿素描

將頭部大小畫得比 P.42 的仰視視角還要小一點，並使頭部藏在背部後面。

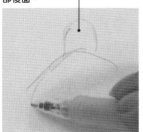

1 將背部畫成圓滑的拋物線狀，再決定頭部的位置。

★ 從這裡開始會有很大的變化。

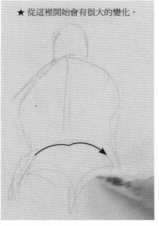

2 將軀幹畫得短一點並將臀部的存在感放大。

3 將腿部的分量感呈現出來。

Point
要想成每個區塊不斷重疊。

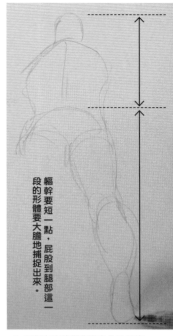

1分鐘經過

軀幹要短一點，屁股到腿部這一段的形體要大膽地捕捉出來。

4 腿部在身體部位當中是最長的，要整個拉長。要在仰視視角中呈現出來，是需要下很大工夫的。

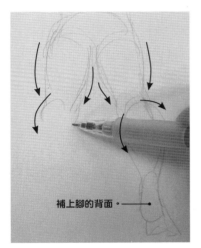

補上腳的背面。

5 要呈現得很誇張時就要將凹凸誇張化，所以像棒狀那樣的「筆直」感會消失，變得很凹凸不平。

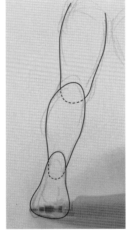

6 依照前方的腳→小腿肚→大腿的順序，捕捉出前後關係。

7 補上肩膀。沿著拋物線的背部線條將肩膀畫得圓潤點。

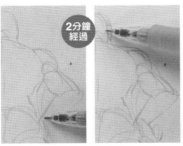

2分鐘經過

8 在描繪軀幹時特意讓腰部的位置看起來很高，所以插在腰上的手其位置必然也會變得很高。

9 抬起來的左手要看起來很小。

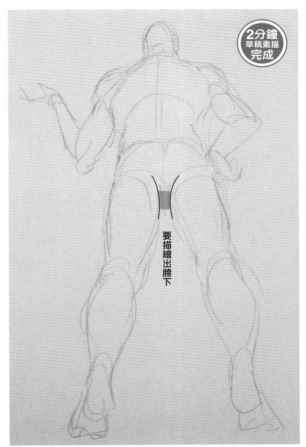

2分鐘草稿素描完成

要描繪出胯下

10 描繪出腳及胯下這些可以看見其方向是朝下的部分，加強呈現出往上看的印象。接著著手進行完稿處理。

1 頭部並不是單純的○而已，要確實將髮際線跟脖子線條連接起來。

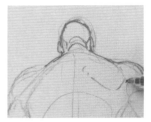

2 將肩胛骨描繪進去。因為視角是抬頭往上看，所以要畫得平坦一點，成為一種稍微扁掉的形狀。

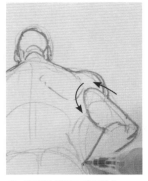

3 要明確呈現出肩膀切換處。

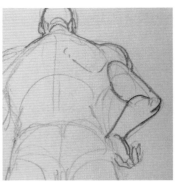

4 描繪出右手臂的肌肉感及手肘的骨感。

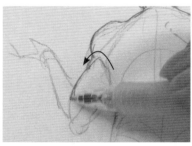

5 將肩膀線條捕捉成一條很大的拋物線狀並描繪出左手臂。

6 朝著上方伸出的手腕要畫得細一點。即便細的手腕，只要一比較左右兩邊的手腕，就會發現呈現出相當大的差異。

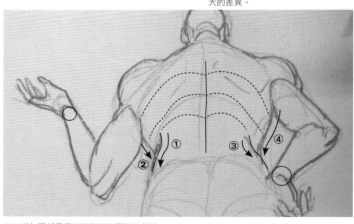

7 增加腰部周圍的線條使其覆蓋住背部。

8 將肩膀到上臂這一段的形體修改得短一點並捕捉出角度。

9 將手肘挪到前方，大大加強抬頭往上看的印象。

10 再次確認手肘與臀部的距離感。

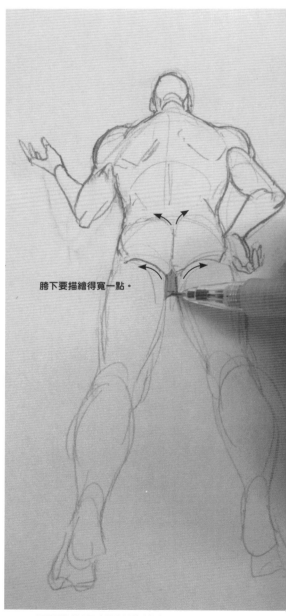

胯下要描繪得寬一點。

11 屁股的隆起處及大腿內側的隆起處，這些拱形部分要描繪得大一點。

12 快速地畫出線條…。

13 膝蓋要強調出凹凸。

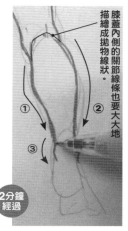

膝蓋內側的關節線條也要大大地描繪成拋物線線狀。

2分鐘經過

14 將小腿肚的隆起處與腳踝的凹陷處連接起來。

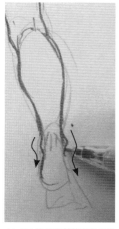

15 腳踝關節的突起也描繪得大一點。

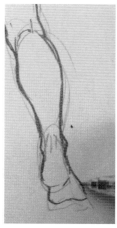

16 只要大膽露出腳底，仰視感就更加強烈。

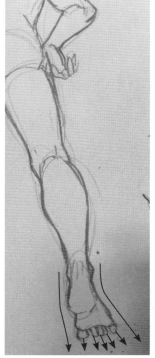

17 腳趾也要確實張開。

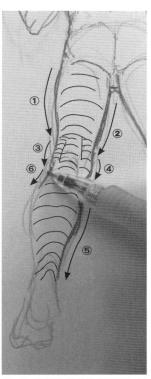

18 讓細部呈現出凹凸不平感。只要觸摸自己的腳，就會很清楚知道腳在出力時，哪邊會凹陷，哪邊會隆起。所以要呈現出腳部的凹凸感時，要想到這一點。

19 令腳底的凹陷處有細微差異，同時抓出左右腳都很協調的勻稱感。

成品素描完成（原尺寸）

3分鐘完成

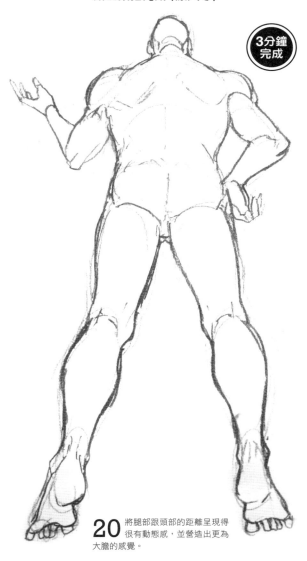

20 將腿部跟頭部的距離呈現得很有動態感，並營造出更為大膽的感覺。

45

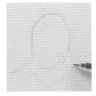

5分鐘的漫畫素描····背面・俯視視角

創作時間 **5分** = 草稿 **2分** + 完稿 **3分**

草稿素描

1 從頭部、脖子與肩膀開始描繪。

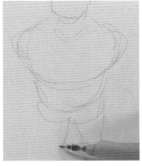

2 從背部、腰部與臀部的區塊捕捉出大腿位置。

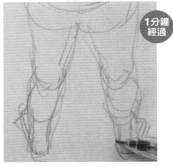

3 描繪小腿肚時要覆蓋住腳踝。

1分鐘經過

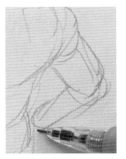

4 確認看起來有受到壓縮的上臂與前臂其方向。

5 左臂要整個處理成扁掉的形狀。

6 考慮頭部跟肩膀之間的距離，再決定手部的位置。

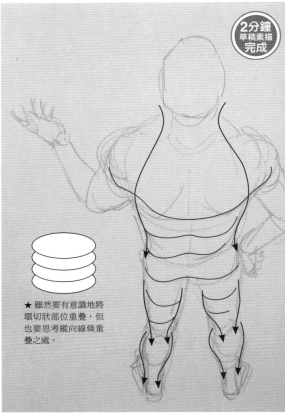

2分鐘草稿素描完成

★ 雖然要有意識地將環切狀部位重疊，但也要思考縱向線條重疊之處。

7 透過關節將平滑的曲線區隔出來，同時彼此重疊描繪出草稿。

完稿素描

捕捉脖子與肩膀的前後關係。

1 頭部並不是純圓形，畫得縱長點會比較帥氣。

2 從肩膀捕捉上臂的形體。

3 互相重疊的關節要很乾脆地區隔開，呈現出厚度。

4 手腕到大姆指根部這一段會相當厚實。描繪時仔細觀察手部並一面觸摸自己的手，一面確認質感。

1分鐘經過

5 背部不可以太硬太平，也別忘了胸肌的存在，並要呈現出其厚實感。

46

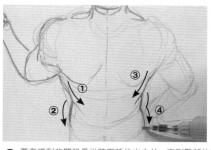

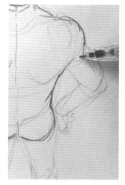

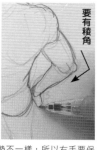

6 要意識到背闊肌是從腋下延伸出去並一直到臀部的凹陷處。「刻畫在身體上的線條，是延續到哪個部位的線條？」，要思考過這一點後再進行描繪。

7 因為兩邊手臂的姿勢不一樣，所以右手要保持與左手差不多一樣的厚實感，同時在手肘位置及骨頭突出方式上做出差異化。

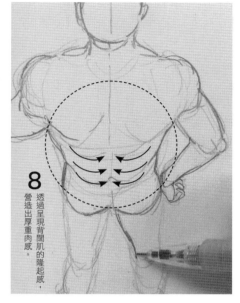

8 透過呈現背闊肌的隆起感，營造出厚重肉感。

腿部從前面看會很細，但從側面看則會很厚。

從前面看的腿部　從側面看的腿部

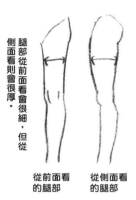
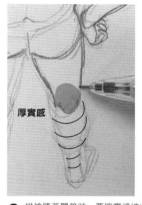
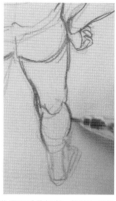

厚實感

9 描繪膝蓋關節時，要確實將彼此深深重疊起來，使其在俯視視角進行觀看時，能呈現出縱向的厚實感。

完稿素描完成（原尺寸）

3分鐘完成

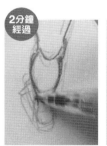

2分鐘經過

10 腳背的重疊處要大膽地進行處理，不過也要根據俯視視角的角度決定。腳部因為很大，所以腳跟到腳尖這一段會蠻長的。

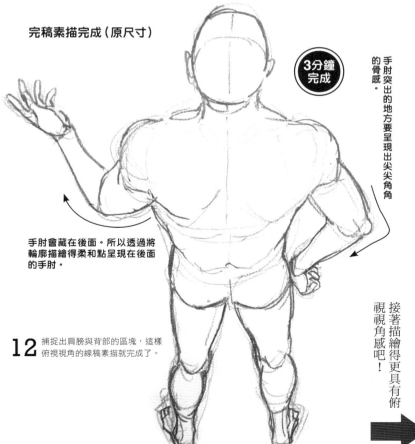

手肘突出的地方要呈現出尖尖角角的骨感。

手肘會藏在後面。所以透過將輪廓描繪得柔和點呈現在後面的手肘。

接著描繪得更具有俯視視角感吧！

12 捕捉出肩膀與背部的區塊，這樣俯視視角的線稿素描就完成了。

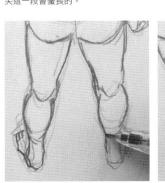

11 描繪腳跟時讓腳跟確實挺出來的話，站姿的平衡感就會很穩定。

5分鐘的漫畫素描····背面・超級俯視視角

創作時間 **5分** = 草稿 **2分** + 完稿 **3分**

草稿素描

1 從頭部與脖子開始描繪。

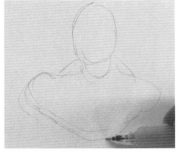

2 肩膀到胸部（背部）要看起來更大點。

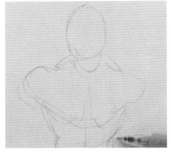

3 將腰部縮小及臀部的寬度縮短。

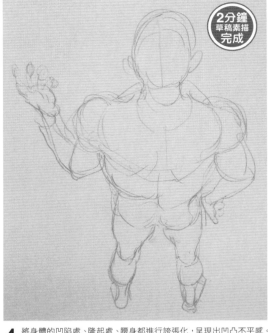

> **2分鐘 草稿素描 完成**

4 將身體的凹陷處、隆起處、腰身都進行誇張化，呈現出凹凸不平感。

完稿素描

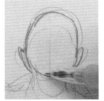

1 頭部要畫得縱長點。在中央先畫上正中線。

2 脖子要沿著肩膀肌肉線條描繪得短一點。

3 在抓出身體輪廓的同時，也要思考表面骨頭的浮出感及肌肉的連接，並要注意線條不可中斷。

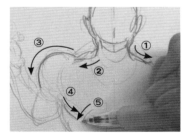

4 手臂要透過關節區隔並誇張化。

上臂要圓潤。 手臂要筆直。

> **1分鐘 經過**

5 手掌部位很小，如不是強調手的姿勢時就不需太過誇張化。

6 將肩胛骨畫上去使其與肩膀連接起來。

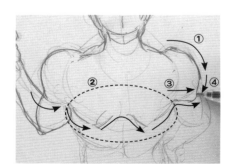

7 不需所有地方都強調凹凸感，要透過加加減減的要領拿捏分寸。

8 朝著手臂前端越畫越小。

9 內凹處要比一般的俯視視角（P.47）再更強烈點。

 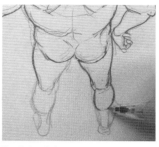

2分鐘經過

10 透過大腿與小腿肚的重疊處捕捉膝蓋關節的厚實感。

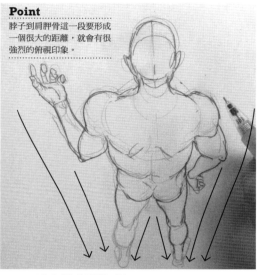

Point
脖子到肩胛骨這一段要形成一個很大的距離，就會有很強烈的俯視印象。

11 要讓整體的剪影圖銳利點。

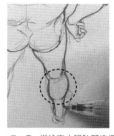 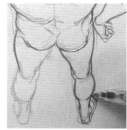

12 描繪完小腿肚那塊很大的肌肉區塊後，就從下方加上一條筆直的腿。

完稿素描完成（原尺寸）

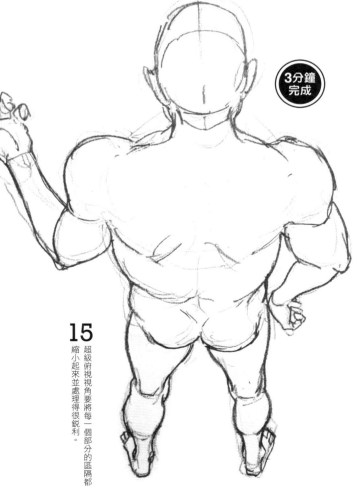

3分鐘完成

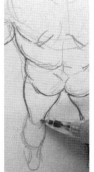

13 要是手臂及腿部這些各自的部位，也都形成了銳利剪影圖，那從整體看時就會呈現出強弱對比。

14 觀看右腳的協調感後再進行左腳形體的修整。不要修整成完全左右對稱，稍微使其有點偏差即能消弭掉呆立的乏味印象。

15 超級俯視視角要將每一個部分的區隔都縮小起來並處理得很銳利。

注意站姿的「站法」

① 直立
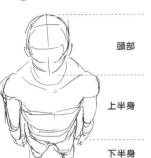

頭部
上半身
下半身

② 輕鬆的姿勢
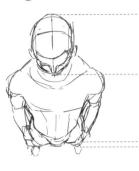

③ 扭轉身體
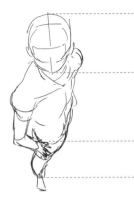

④ 靠著東西
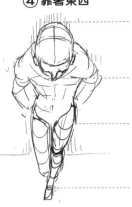

比如說

描繪俯視視角時，要是讓體重的重心有所變化…

① 直立
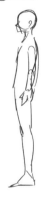

② 輕鬆的姿勢

③ 扭轉身體
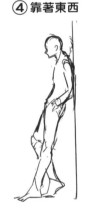

④ 靠著東西

即便是站姿，依據體重重心及姿勢的不同，還是能夠在各部位的呈現方式上下許多工夫的。光是讓軀幹扭轉就能呈現出一個「動作」。

注意頭部的立體感

臉部側面的立體感很容易漏掉而出現差距。不論是仰視還是俯視，眼睛與耳朵的位置關係都是很重要的，將眼角到耳朵根部這段線條連接起來，並想像成一副眼鏡進行確認。

試著從自己設定的觀察者眼睛高度思考「身體的各個部位，各自看起來會有多大的面積？」並進行描繪吧！

① 直立
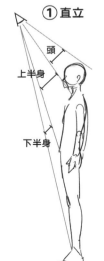

頭
上半身
下半身

基本姿勢。上半身所看得見的面積會比下半身大。

② 輕鬆的姿勢
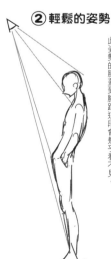

要是放輕鬆讓身體有點駝背，即使抓出均衡感，所以要是透過俯視視角觀看，下半身露出來的面積就會變得更少。此姿勢的膝蓋到腳踝這段會幾乎看不見。

③ 扭轉身體
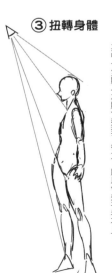

其中一隻腳（左腳）退到了後方，所以會幾乎看不見。

④ 靠著東西
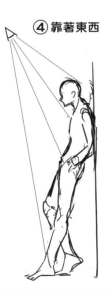

與②輕鬆的姿勢一樣，背部駝了起來，因身體靠在牆上，腳伸到前面。此姿勢可確實看見下半身。

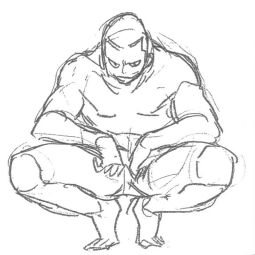
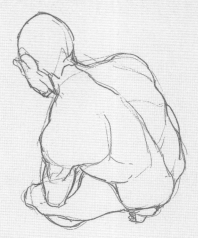

第2章

挑戰有動作的姿勢與角度轉換

終於要正式捕捉出全身動作，描繪時只要讓站姿動起來，就能進階成扭身姿勢。
本章節集結了許多唯有短時間作畫才有的速度感實驗，諸如從一個姿勢描繪不同角度的「全方位進攻」；又或者改變需要呈現景深感的坐姿及睡姿其觀看位置，並透過大膽的仰視視角及俯視視角進行捕捉的「角度轉換」；以及複數角色糾纏在一起的激烈動作呈現等。

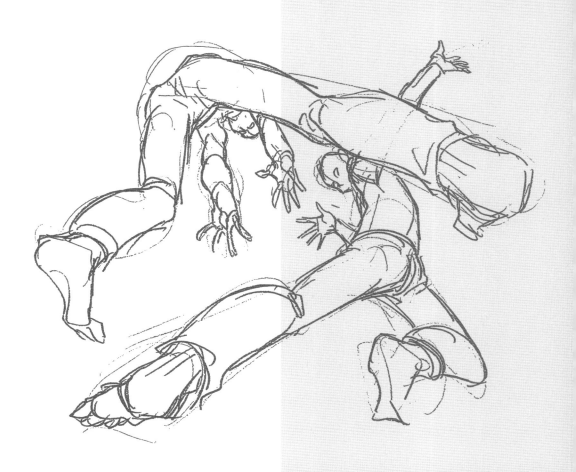

讓站姿動起來並加上表情

人的身體只靠兩隻腳站著，而整個身體的肌肉一直在抓取平衡，所以這是在進行一種「站著」的運動。可是只是呆呆站著的話，會很難瞭解外觀上的動作，所以為了讓人感受到「自然的動作」，讓「站姿」動起來吧！

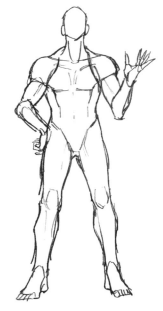

P.24 所描繪的正面男性。這是一個將體重壓在雙腳的站姿。

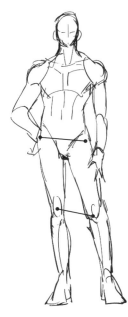

這是將體重施加在右腳的「單腳重心」姿勢。受到體重加壓的那一側腰部會往上抬起，所以讓人感受到站姿有動起來。

腰部高度會有所改變。只要再讓左右膝蓋的高度差距更大，重心的偏重就會更加明顯，並形成一種很自然的姿勢。故意描繪出左右不對稱，是顯現出自然感的重點所在。

1 首先只讓腰部傾斜

就算同樣是「將體重加壓在單腳的姿勢」，也要根據場面跟情感的不同，試著讓身體的出力程度有強弱對比。如此一來不單是表情，連姿勢也能呈現出情感。

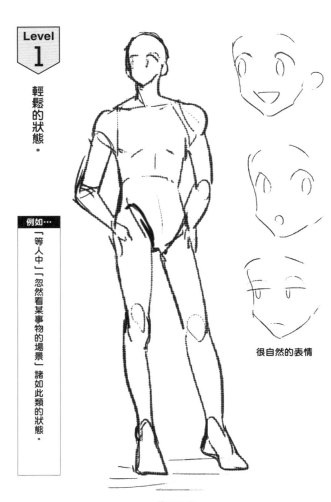

Level 1

輕鬆的狀態。

例如…

「等人中」「忽然看某事物的場景」諸如此類的狀態。

很自然的表情

描繪「單腳重心」的重點提示

放鬆的腳（虛腳），其「髖關節到膝蓋」這段看起來會較長，所以要描繪得長一點。雖然並不是腳的實際長度有改變，但還是要透過「看起來是這樣，所以要這樣子描繪」的感覺捕捉出形體。

觀察人體時的觀看方式即便是一種錯覺，但「眼睛的錯覺」正是誇大表現法的源頭所在，所以建議可以試著斟酌加入使用。

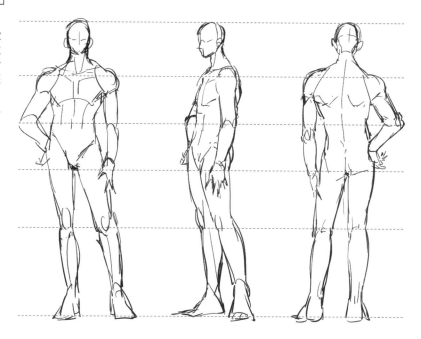

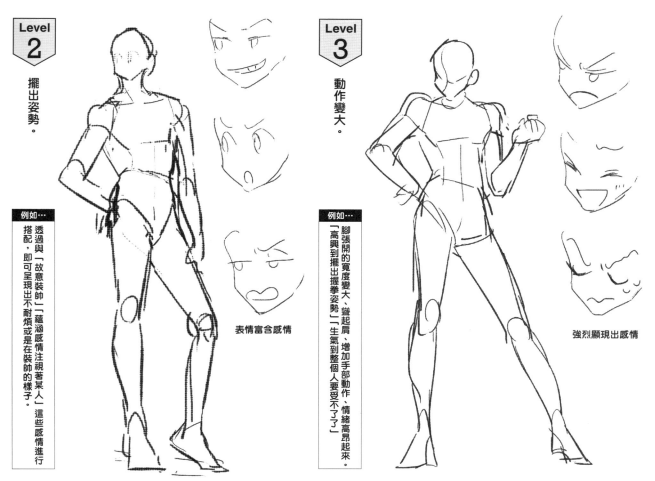

Level 2

擺出姿勢。

例如…

透過與「故意裝帥」「蘊涵感情注視著某人」這些感情進行搭配，即可呈現出不耐煩或是在裝帥的樣子。

表情富含感情

Level 3

動作變大。

例如…

腳張開的寬度變大、聳起肩、增加手部動作、情緒高昂起來。「高興到擺出握拳姿勢」「生氣到整個人要受不了了」

強烈顯現出感情

2 透過「く」字抓出協調感

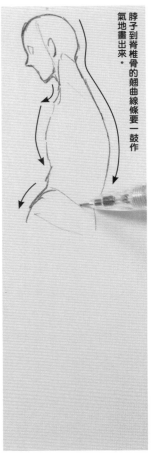

脖子到脊椎骨的翹曲線條要一鼓作氣地畫出來。

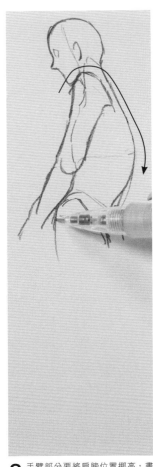

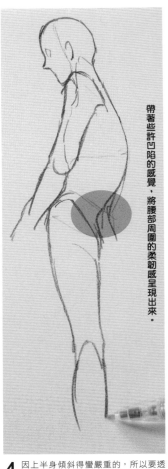

帶著些許凹陷的感覺，將腰部周圍的柔韌感呈現出來。

1 頭部要畫成稍微從後方看側面的角度。

2 相對於背部這一側的線條，位於身體前方的部分，會有很多的凹凸。描繪時要透過鎖骨、胸肌、腹肌的區隔，將線條畫上去。被手臂擋住的部分，其重點就在於要確實描寫並掌握住其形體！

3 手臂部分要將肩膀位置挪高，畫成稍微有點仰視的感覺，並使其與脊椎骨的線條融為一體，接著決定腰部的位置。

4 因上半身傾斜得蠻嚴重的，所以要透過下半身確實支撐住。腰部的軸心要是不穩定，動作姿勢就會顯得沒有張力。

首先要思考目前重心狀況

人體整體重量平均作用的點稱之為重心。在立正的姿態當中，重心是位於肚臍後方（骨盤內），姿勢一有改變，重心位置也會隨之改變。這範例是重心移動到了有體重加壓的軸心腳（左腳）上。

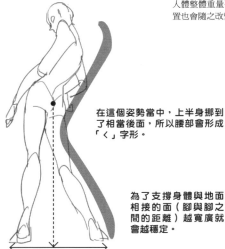

在這個姿勢當中，上半身挪到了相當後面，所以腰部會形成「く」字形。

為了支撐身體與地面相接的面（腳與腳之間的距離）越寬廣就會越穩定。

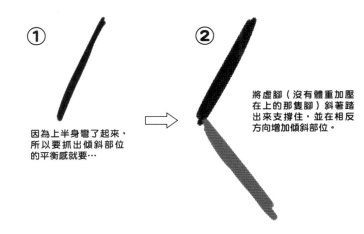

① 因為上半身彎了起來，所以要抓出傾斜部位的平衡感就要…

② 將虛腳（沒有體重加壓在上的那隻腳）斜著踏出來支撐住，並在相反方向增加傾斜部位。

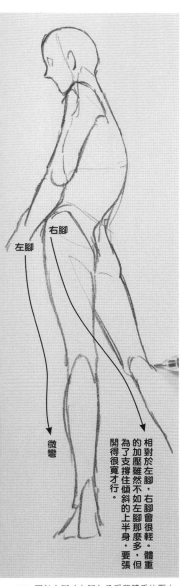

左腳

右腳

微彎

相對於左腳，右腳會很輕。體重的加壓雖然不如左腳那麼多，但為了支撐住傾斜的上半身，要張開得很寬才行。

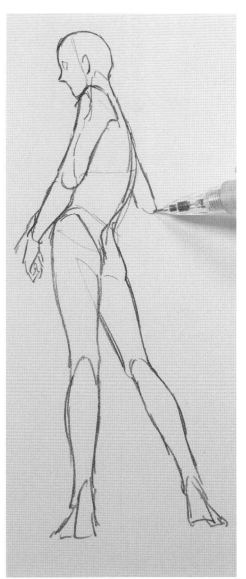

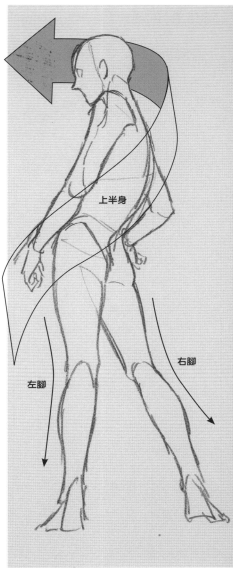

上半身

左腳

右腳

5 因軸心腳（左腳）承受著體重的壓力，所以只要呈現出稍微彎曲的感覺就會很自然。

6 補上後方的右手。為了顯現出扭起身體的感覺，也為了活用背脊的線條，不需很確實地將右手從肩膀描繪出來，只要稍微冒出來即可。

7 依箭頭所示呈現出身體走向。

這樣的話會站不住

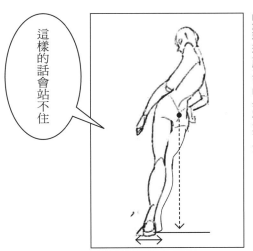

▲從重心延伸下去的直線，要是超出支撐身體的面（站姿的話就是雙腳之間的距離）就會倒下去。

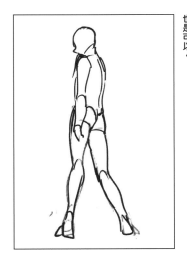

▲因右腳張開的比有體重加壓的軸心腳（左腳）還要開，並將腰部沉下去，所以若上半身是直立姿勢，則會產生不協調感。如果重心沒有偏移某一側的「仁王站姿」，那這樣也是可以。

3 接著稍微扭轉身體

讓普通的站姿扭轉起身體

① 直立姿勢

將上半身與下半身都朝著同一個方向的「沒有扭轉身體的站姿」當成是基本骨架。難得讓雙手動了起來並加上了表情，但身體看起來就是很僵硬，總是欠缺一股魅力。

② 扭轉上半身

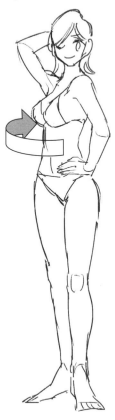

扭轉了角色上半身。這裡稍微讓身體朝向了斜面，使身體的中心線（正中線）很自然地與下半身連結在一起，與直立姿勢相比，感覺稍微比較柔順一點了。

③ 讓腳交叉

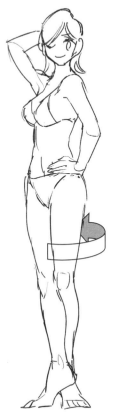

試著讓下半身的右腳交叉在左腳前面，使其動作方向與上半身相反。軸心腳的左腳幾乎都沒去動，但只要上半身與下半身是朝著不同方向的動作，以整體角度觀看時就會形成一種「如流線般的線條」。

扭身姿勢完成

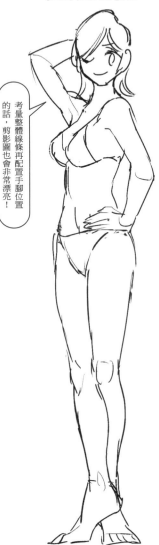

考量整體線條再配置手腳位置的話，剪影圖也會非常漂亮！

大致上都會先描繪臉部，再依照上半身、下半身的順序描繪身體。要是一開始就想要畫得很有扭動感，有時反而最後這個站姿會顯得很突兀。
若描繪的是站姿，先決定軸心腳這些身體基本骨架的位置，再接著改變上半身跟下半身的動作，會比較容易完成一個很自然的姿勢。

雙腳交叉時的重點

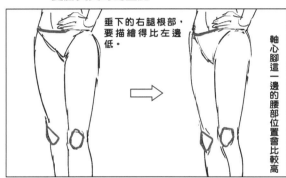

垂下的右腿根部，要描繪得比左邊低。

軸心腳這一邊的腰部位置會比較高

從腳跟是浮空的這點，就可以知道體重並沒有加壓在交叉的右腳上。為了呈現出體重主要是加壓在左腳上，腰部位置有進行了改變。

描繪「扭身」的重點提示

為了呈現出柔順感，要讓頭部一直到腳尖的方向全都有所變化，並朝向不同方向。只要從正面、側面、背面描繪看看，就可清楚看出方向的不同之處。

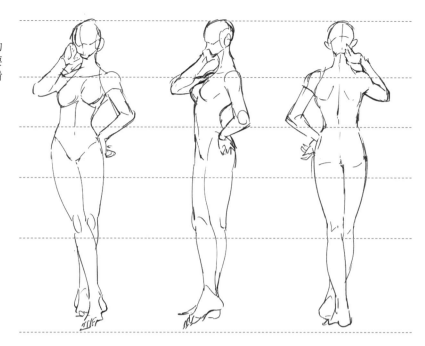

利用手跟腳呈現出「動作」

除了上半身與下半身的大致走向要朝向不同方向外，指尖及腳尖也可再轉一次方向。

彎起手跟腳時，仔細觀察手腳各自的關節，是突出到軀幹的前面還是後面再進行配置。

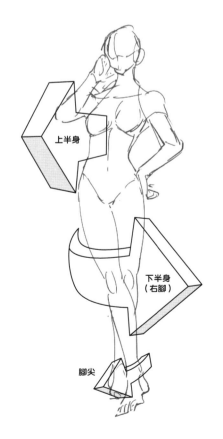

上半身

下半身
（右腳）

腳尖

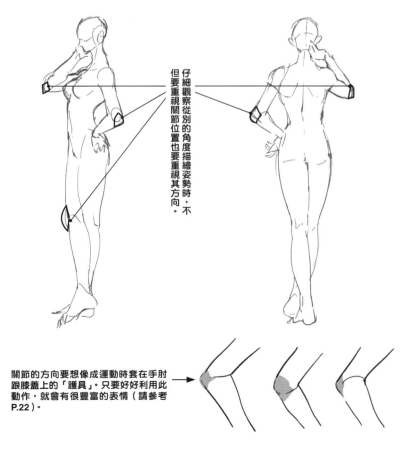

仔細觀察從別的角度描繪姿勢時，不但要重視關節位置也要重視其方向。

關節的方向要想像成運動時套在手肘跟膝蓋上的「護具」。只要好好利用此動作，就會有很豐富的表情（請參考P.22）。

4 再扭轉得更大點

1 決定頭部方向（橫向）並開始描繪。

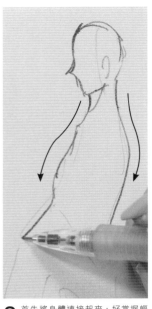

2 首先將身體連接起來，好掌握軀幹的軸心。

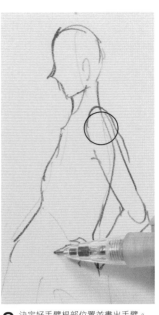

3 決定好手臂根部位置並畫出手臂。

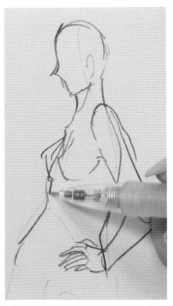

4 在胸腔的基本輪廓上補上胸部。因胸部有肋骨，所以正下方不可凹陷得太進去。

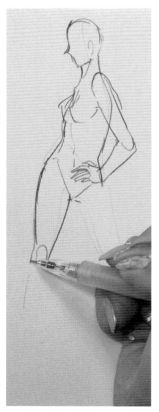

5 讓下半身朝向前方，再加上扭身動作。

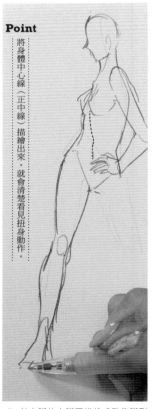

Point

將身體中心線（正中線）描繪出來，就會清楚看見扭身動作。

6 軸心腳的右腳要描繪成整隻腳到指尖都有在出力的感覺。

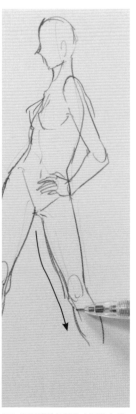

7 沒有體重加壓在上面的左腳，要呈現出其動作並使其偏離軀幹中心。

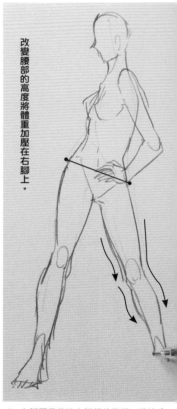

改變腰部的高度將體重加壓在右腳上。

8 左腳要帶著比右腳輕的筆觸，描繪成曲線狀。

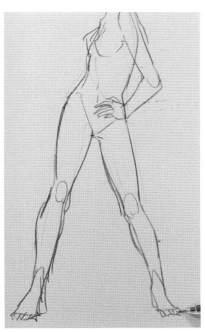

10 畫出後方右手臂的厚實感及姿勢。

11 配合姿勢增加表情。

9 膝蓋朝向正面，腳踝以下則稍微朝向外側，呈現出微妙差異，使動作姿勢不會顯得太僵硬。

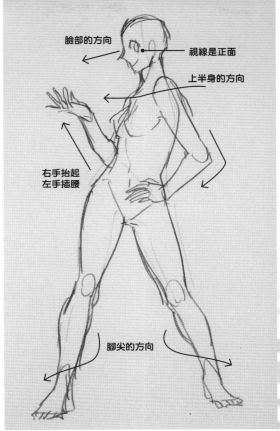

臉部的方向

視線是正面

上半身的方向

右手抬起
左手插腰

腳尖的方向

12 扭身姿勢的素描完成。抓取協調感時，要透過整體觀看並讓各部位的施力方向不會偏移到單一邊。扭身在呈現身體動作上是一個很有效的姿勢，所以接著介紹各式各樣的扭身姿勢。

透過「全方位進攻」磨練素描能力

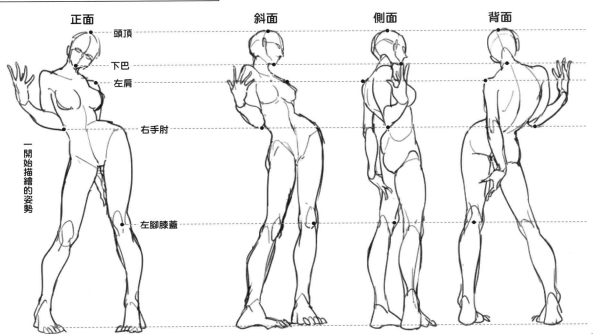

正面　　　　　　斜面　　　　　　側面　　　　　　背面

頭頂

下巴

左肩

右手肘

左腳膝蓋

一開始描繪的姿勢

試著透過一開始描繪的姿勢，描繪出不同角度姿勢的「全方位進攻」。下一頁開始介紹其練習方法吧！

從2個方向描繪同一個姿勢····姿勢1

一開始先描繪 1 個全身姿勢，再從不同角度觀看並將形體描繪呈現出來，將這種方法取名為「全方位進攻」。一開始先練習描繪 2 個方向吧！從不同角度描繪扭身姿勢開始練習，將會是營造出角色大膽動作的第一步。

1 決定頭部方向。

2 決定軀幹的主軸並描繪出基本輪廓的形體後，補上鎖骨、胸部、肩膀這些隆起處的表面凹凸。在草稿素描階段就要先摸索出大略的位置。

畫出手臂

手腕將會是連向軀幹的著地點。

3 暫時先描繪到手腕，並先捕捉出軀幹的線條。

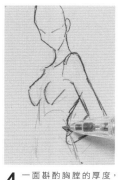

4 一面斟酌胸膛的厚度，一面將線條連接起來，使其如流線般。

5 扭起腰來並讓臀部朝向前方。在角色不會扭到腰的前提下，仔細思考「很自然的扭腰可以扭到什麼程度」…。

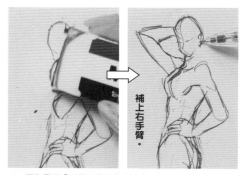

補上右手臂。

9 因為覺得「腰是不是扭得太勉強了啊？」，所以調整了上半身的角度。

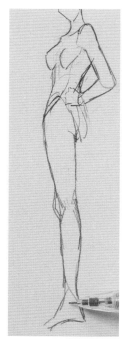

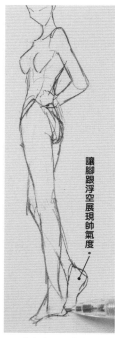

讓腳跟浮空展現帥氣度

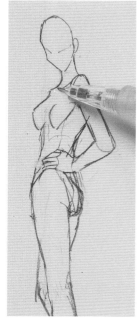

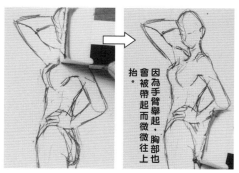

抬。

因為手臂舉起，胸部也會被帶起而微微往上

6 在前方的左腳要畫得很筆直。這隻腳會是體重所加壓的腳。

7 後方右腳因體重沒有加壓在上面，所以呈現出很柔韌的動作。

8 細微的協調感、分量感、部位的扭曲感，這些在整體成形後才會留意到的地方，要細心地進行修改。

10 描繪有動作的部位時，連位於該部位延長線上的其他部位之變化，都要仔細考量進去，再進行描寫。

描繪姿勢 2 的事前準備

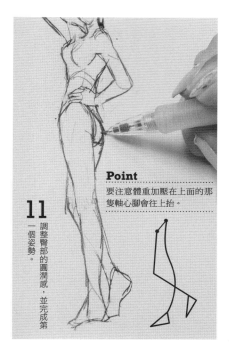

11

一個姿勢。

調整臀部的圓潤感，並完成第

Point
要注意體重加壓在上面的那隻軸心腳會往上抬。

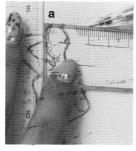
a

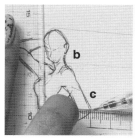
b
c

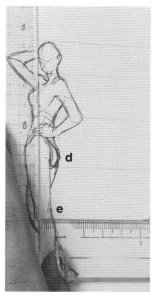
d
e

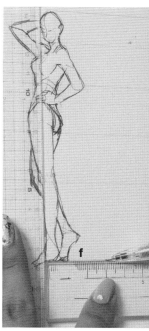
f

頭頂（a）到腳尖（f）之間，要找出可以很清楚知道各部位位置的點並畫出平行線條。

從主要部位開始畫起平行線

為了透過「姿勢1」去描繪角度不同的「姿勢2」，要事先畫出作為參考標準的平行線。

Point
在透過剪影圖進行觀看時，會發現那些呈現出稜角狀的動作，是左右輪流加進去的（①～③）。

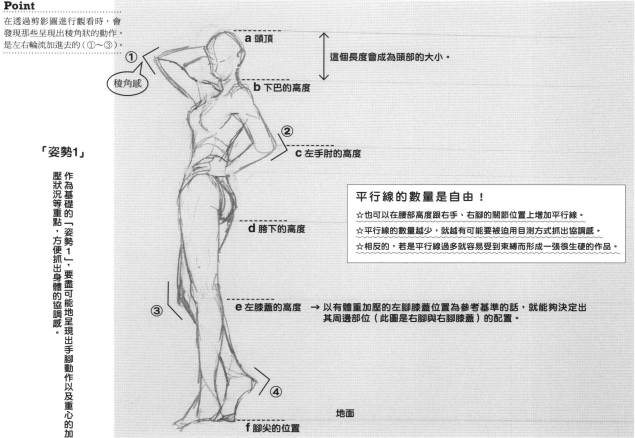

① 稜角感

a 頭頂

這個長度會成為頭部的大小。

b 下巴的高度

②

c 左手肘的高度

平行線的數量是自由！
☆也可以在腰部高度跟右手、右腳的關節位置上增加平行線。
☆平行線的數量越少，就越有可能要被迫用目測方式抓出協調感。
☆相反的，若是平行線過多就容易受到束縛而形成一張很生硬的作品。

d 胯下的高度

「姿勢1」

作為基礎的「姿勢1」，要盡可能地呈現出手腳動作以及重心的加壓狀況等重點，方便抓出身體的協調感。

③

e 左膝蓋的高度 → 以有體重加壓的左腳膝蓋位置為參考基準的話，就能夠決定出其周邊部位（此圖是右腳與右腳膝蓋）的配置。

④

地面

f 腳尖的位置

姿勢 2 描繪從後方進行觀看的不同角度

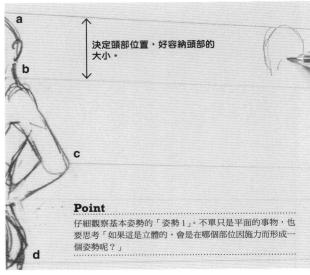

決定頭部位置，好容納頭部的大小。

Point

仔細觀察基本姿勢的「姿勢1」。不單只是平面的事物，也要思考「如果這是立體的，會是在哪個部位因施力而形成一個姿勢呢？」

1 從「姿勢1」後方進行觀看並描繪出「姿勢2」。

考察 將左右兩邊的三角肌結合起來並確認位置。

不要讓下巴露出來

2 因為知道「下巴縮了進去」，所以描繪脖子到後腦勺這一段要拉直。

★因為這裡是最一開始的「全方位進攻」，所以從觀察「姿勢1」當中理解到的事情，會加上 考察 考察記號進行解說。

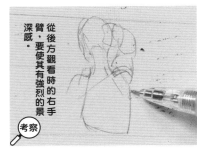

考察 從後方觀看時的右手臂，要使其有強烈的景深感。

3 舉起來的右手臂，其手肘比上半身還要突出到前面很多，所以相對於身體，右手臂並沒有張開到側面。

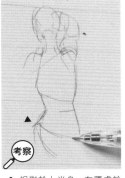

考察

4 相對於上半身，左腰處於突出狀態。

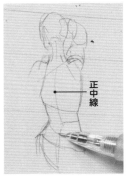

正中線

5 先畫出通過身體表面中心的正中線，方便瞭解腰部的扭轉狀況。

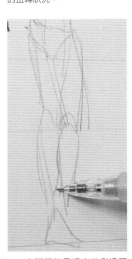

6 支撐體重的左腳。雖然是「從背部看到的姿勢」，但背部本身扭身扭得很大，所以腳也不能從正後方描繪…，要仔細觀察並理解這個原理。

7 右腳不能呈現出從側邊觀看時的「稜角感」。

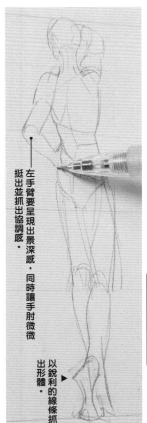

挺出並抓出協調感。

左手臂要呈現出景深感，同時讓手肘微微出形體，以銳利的線條抓

8 腳背及腳跟相當地厚實。要以流利的線條抓出形體，使其看起來很硬，如此一來草稿素描就幾乎完成了。

一面思考「現在描繪什麼部位」一面畫出完稿主線。

9 進行清線且不要扼殺描繪草稿時，所意識到的肉體厚實感及身體角度等。

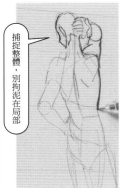

捕捉整體，別拘泥在局部

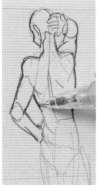

10 優先描繪出整體，不用太在意局部，呈現出右手臂的景深。

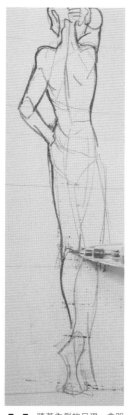

12 將腰部高度畫出差異並注意不要令重心偏離左腳。

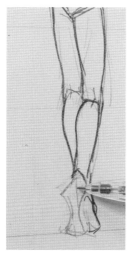

11 膝蓋內側的呈現，會明顯影響腿部的感覺。建議可針對隆起感描繪。

13 只觀看下半身的話，形體會很像是從人物的斜後方觀看。

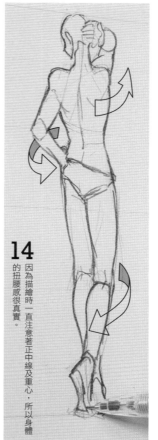

14 因為描繪時一直注意著正中線及重心，所以身體的扭腰感很真實。

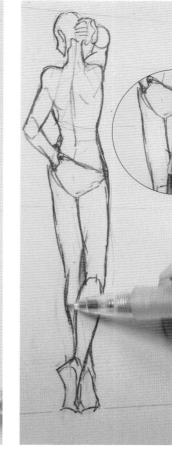

15 將腿部的粗細及原本隨便畫兩下的部分進行修正。

從 2 個方向進行描繪的姿勢完成

考察

16 右腿根部因為看起來就像是稍微縮到了前方，所以描寫時要注意與左腳的重疊部分。

17 再次調整左側腰部的傾斜程度並完成最後處理。

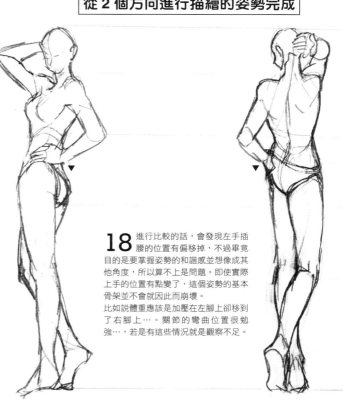

18 進行比較的話，會發現左手插腰的位置有偏移掉，不過畢竟目的是要掌握姿勢的和諧感並想像成其他角度，所以算不上是問題。即使實際上手的位置有點變了，這個姿勢的基本骨架並不會就因此而崩壞。
比如說體重應該是加壓在左腳上卻移到了右腳上…。關節的彎曲位置很勉強…，若是有這些情況就是觀察不足。

63

從3個方向描繪同一個姿勢....姿勢1

接下來的「全方位進攻」練習，要試著描繪 3 個方向。
這裡要挑戰伸出手腳並扭起腰、仰起背的姿勢。

1 從頭部開始描繪。

2 這次要將臉部朝向正面…。

3 讓上半身彎向側面。

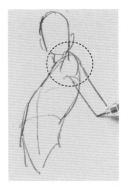

4 從突出在前方的肩膀上畫出手臂。

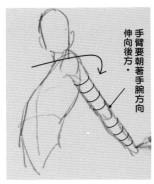

5 讓手臂從前方伸到後方，營造出更加大膽的姿勢。

6 從大腿根部摸索腿部的角度。

7 將身體的正中線拉到前方，並與臉部一樣將下半身朝向前方。

8 掌握住大腿的緊實感。

9 利用位於後方而看不見的右肩走向，將右腳整個挪到前方。

10 畫上線條讓右腳踝看起來很大。

11 活用腿部走向，將腳趾的方向決定出來。

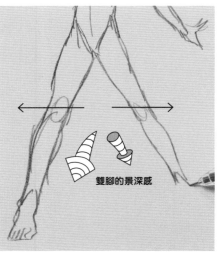

12 讓雙腳除了左右張開外，也前後張開，呈現出景深感。

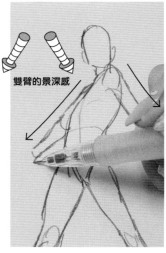

13 配合上半身的轉身，將雙臂整個張開。

描繪 「姿勢2」 的事前準備

與 P.61 的扭身姿勢一樣，為了描繪出角度不同的「姿勢2」，需事先畫出作為參考標準的平行線。

「姿勢1」畫好了！

Point
讓下巴往內縮雖然很單純，卻是一種很大膽又很有張力的姿勢。

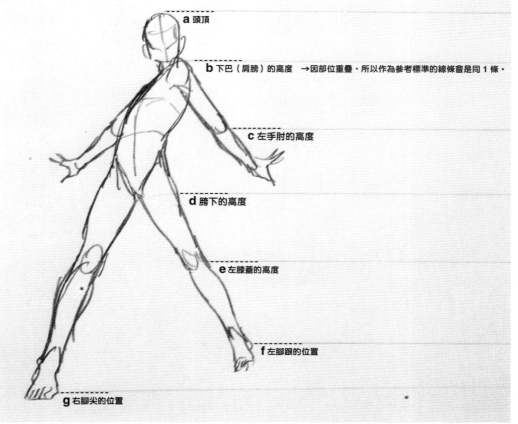

a 頭頂

b 下巴（肩膀）的高度 →因部位重疊，所以作為參考標準的線條會是同 1 條。

c 左手肘的高度

d 胯下的高度

e 左膝蓋的高度

f 左腳跟的位置

g 右腳尖的位置

「姿勢2」 描繪從側面觀看的不同角度

從側面觀看「姿勢1」（P.65）並描繪出形體。草稿畫好後要透過完稿的主線捕捉出形體。

1 描述側面的剪影。

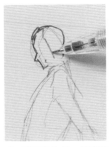

2 因下巴內縮，髮際線的線條也要使其傾斜。

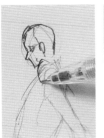 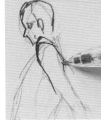

3 將左肩挪到身體前面，並且要比平常位置還要前面點。

4 別忘了呈現出從正面觀看時的景深感。從肩膀根部朝著後方描繪出手臂。

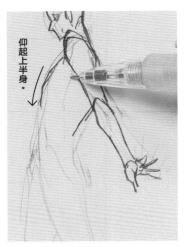

5 捕捉上半身的厚實感。

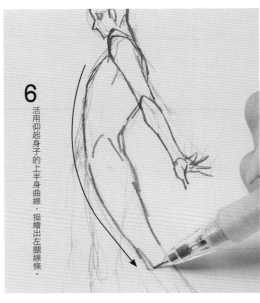

6 活用仰起身子的上半身曲線，描繪出左腿線條。

7 一直到腳尖都不可鬆懈，也不可讓走向中斷！

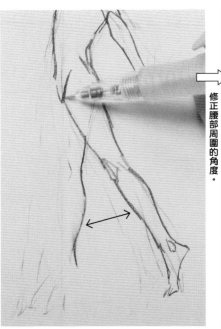

8 描繪出右腿。雙腳張開程度是不是不夠啊！

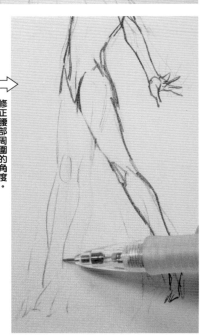

9 從大腿根部重新審視張開程度。

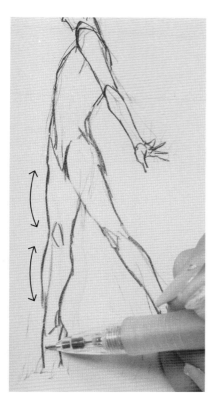

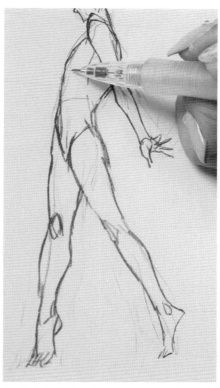

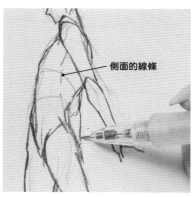

12 從側面進行描繪時要與通過身體中心的正中線一樣,將側面線條(參考 P.152)也描繪進去會比較容易掌握。

側面的線條

10 比起將大腿及小腿肚畫得筆直,不如將這些部位隆起的曲線呈現出來,像是一條用力伸直的腿。

11 配合「姿勢1」描繪膝蓋跟腳趾的方向。呈現出挺起胸、腳尖有出力的模樣。

13 補上從後方露出的右臂。

14 將指尖進行完稿處理。

「姿勢2」畫好了!

15 有時姿勢簡單反而較難。這次下半身的作畫經歷了一番苦戰。

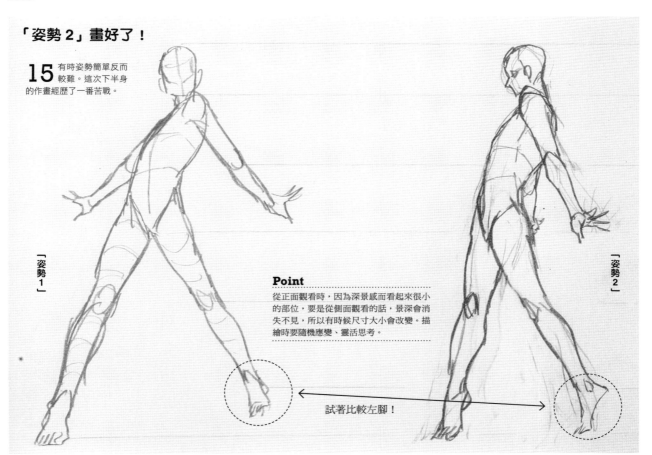

「姿勢1」

「姿勢2」

Point
從正面觀看時,因為深景感而看起來很小的部位,要是從側面觀看的話,景深會消失不見,所以有時候尺寸大小會改變。描繪時要隨機應變、靈活思考。

試著比較左腳!

「姿勢3」

更進一步地試著參考「姿勢1」和「姿勢2」將別的角度也描繪出來。

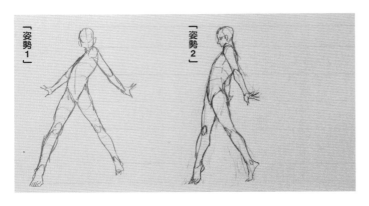

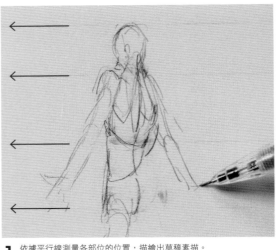

1 依據平行線測量各部位的位置，描繪出草稿素描。

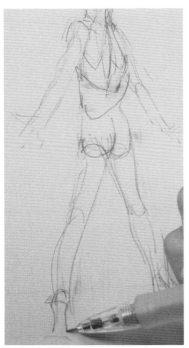

2 「臀部會蓋住嗎？」「大腿內側會隆起來嗎？」，一面有點極端地讓這些肉感產生變化，一面摸索出形體。

3 在姿勢確實呈現出來前，試著嘗試拿捏肉感。

4 依循「S形」的脊椎走向，調整背部的線條。

5 為了呈現出腰部有縮起來，要讓背部和腰部的切換處線條彎曲起來，並將背部畫得寬一點。

6 摸索後方肩膀的呈現方式。

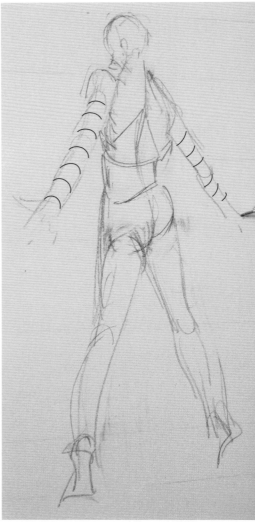

7 觀看角度並不是「從正後方」，而是「從斜後方」，所以雙臂不可張開成左右對稱。

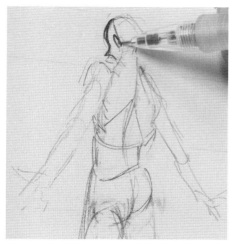

8 調整耳朵內側的呈現方式，以便看得出頭部的角度。

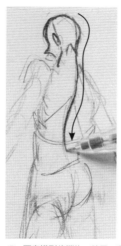

9 要意識到後腦勺→脖子→背部這一段的連結。

10 一面確認肩膀與背部的連結，一面描繪出手臂。

11 捕捉出手肘這個上臂與前臂的切換處。

12 描繪時要露出手掌。

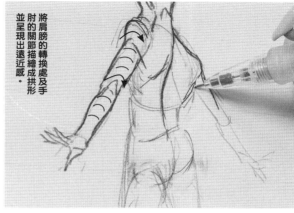

將肩膀的轉換處及手肘的關節描繪成拱形並呈現出遠近感。

13 因全身上下到處都有出力的姿勢，所以要讓背部、肩膀、脖子周圍帶有緊實感，並用很強勁的線條進行描繪！

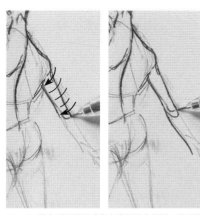

14 將右手臂描繪成與左邊相反的拱形，呈現景深感。

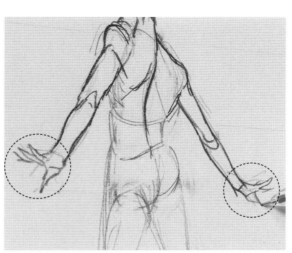

15 兩邊手掌的大小感覺也要呈現出差異。

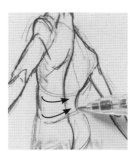

16 將腰部整個抬起來。

17 接著修改臀部的形體。

「姿勢」後續

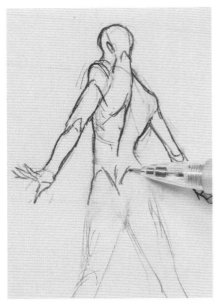

20 捕捉出被臀部遮住的右腿根部後再描寫。

18 「臀部是朝向斜面嗎？」不對，好像不是…。因為身體是扭轉的，所以「臀部是朝向前方」並重新審視臀部形體。

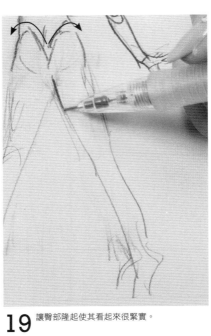

19 讓臀部隆起使其看起來很緊實。

21 掌握膝蓋及腳踝的切換處線條。

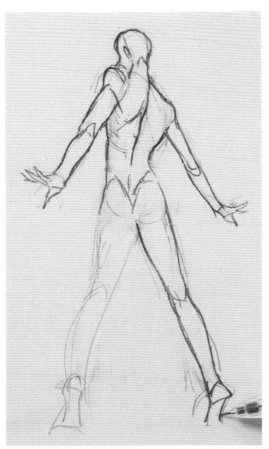

22 一面與「姿勢1」進行比較，一面再次評估雙腳的張開程度。

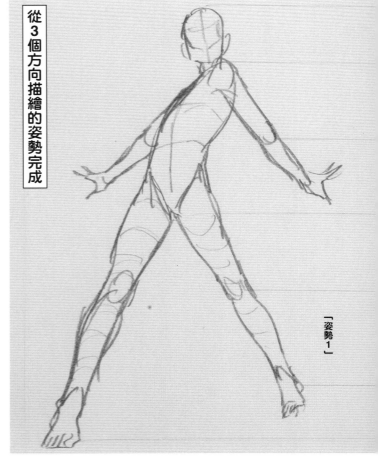

從3個方向描繪的姿勢完成

「姿勢1」

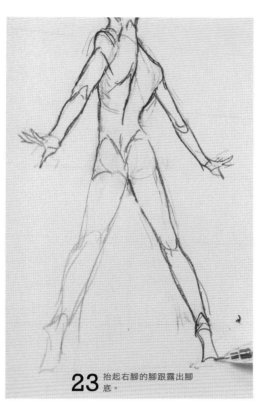

23 抬起右腳的腳跟露出腳底。

將隆起處畫成拱形。

24 因左腿縮到了後方，所以要從大腿根部將肌肉的隆起感整個呈現出來。

從小腿肚朝阿基里斯腱畫出線條。

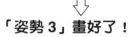

25 左腳腳跟也用力抬起，呈現出力量感。

⬇

「姿勢3」畫好了！

試著比較3個姿勢的話，會發現要呈現出雙腿前後張開時的差異是一件很困難的事情。

[姿勢2]

[姿勢3]

71

分別描繪出坐在椅子上的2種姿勢

Point

露出肩膀上面（與脖子形體重疊）。

決定臀部的位置

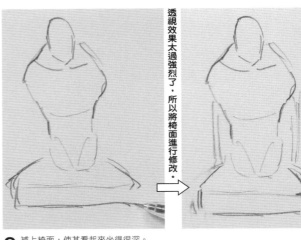

透視效果太過強烈了，所以將椅面進行修改。

1 一面描繪出頭部到腰部位置的草稿，一面以主線描繪出軀幹。

2 因為是身體放輕鬆的姿勢，所以要是坐得很深，就會變成前傾姿勢。

3 補上椅面，使其看起來坐得很深。

深坐

不只站姿，坐姿也能夠描繪出動作來。以2種類型的坐姿作為基本骨架，呈現各式各樣的動作吧！先從深坐在椅面上的姿勢開始描繪起。先描繪出一個只有腰部貼在椅背上的軀幹，再補上手腳，完成各種姿勢。

▶應用範例　將人關進椅子下面

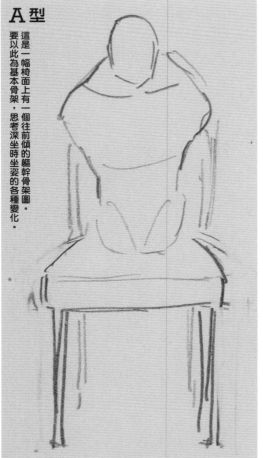

A型

這是一幅椅面上有一個往前傾的軀幹骨架圖。要以此為基本骨架，思考深坐時坐姿的各種變化。

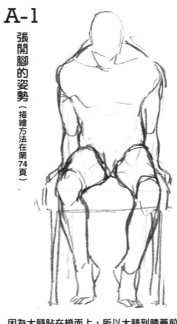

A-1

張開腳的姿勢（描繪方法在第74頁）

因為大腿貼在椅面上，所以大腿到膝蓋前方都很確實地放在椅子上。
比起淺坐時其腳跟會更容易懸空。

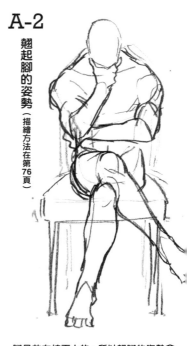

A-2

翹起腳的姿勢（描繪方法在第76頁）

腳是放在椅面上的，所以翹腳的姿勢會很穩定。
這會是一種很有穩定感的姿勢。

Point

要露出脖子的線條（肩膀上面會看不見）。

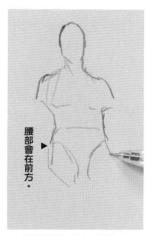

腰部會在前方。

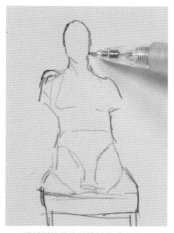

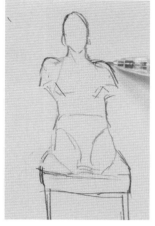

1 一面描繪頭部到大腿根部位置的草稿，一面以主線描繪出軀幹。

2 腰部與腳的結合處看起來會比起深坐時還要大。

3 頭部到脖子的形體以及肩膀的呈現方式會左右姿勢。先描繪出椅子的椅面。

4 讓肩膀的形體稍微隆起，並摸索出鎖骨的線條。

B

淺坐

接著描繪出淺坐姿勢的動作。這裡的姿勢是將腰落在椅面的前方，並將背靠在椅背上。上半身要使其傾斜呈現出有點仰躺的感覺。

▶ 應用範例

咬住阿基里斯腱

B型

這是一幅椅面上有一個帶著仰躺感的軀幹骨架圖，思考淺坐在椅子上的姿勢變化。因為坐得很淺，所以腰部會在椅面的前方。以此為基本骨架，

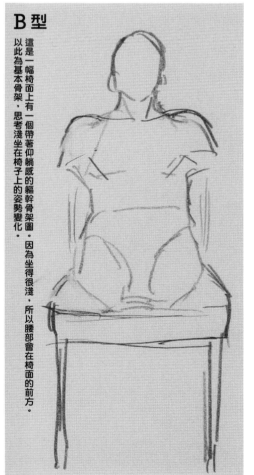

B-1

開腳姿勢

（描繪方法在第75頁）

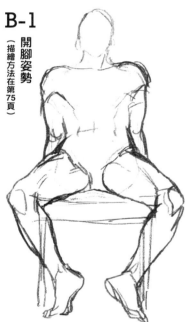

因為大腿沒有放在椅面上，所以腳可以很容易就張開來。
椅面上會形成一個空白地帶，所以也能夠描繪成將手抵在空白地帶撐身體的姿勢。

B-2

翹起腳的姿勢

（描繪方法在第77頁）

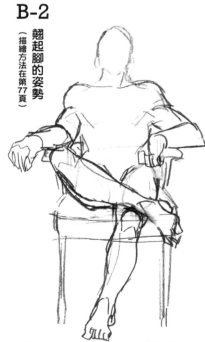

可以讓腳翹得很大。會是一種感覺上沒有緊張感的姿勢。
要是將手肘放在椅子扶手上，感覺就會更加明顯。

73

A 型…深坐並 「張開腳的姿勢」

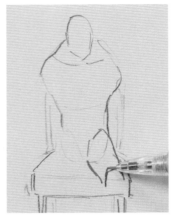

1 因腰部位於後方,所以腳沒辦法往旁邊張得太開。

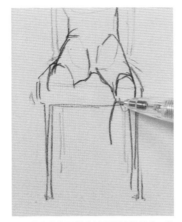

2 將膝蓋位置對準椅面的邊緣部分,描繪出大腿的形體。

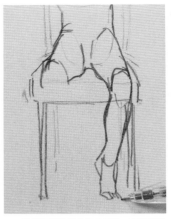

3 雖說要看椅子的高度而定,不過腳跟會變得不太穩定。

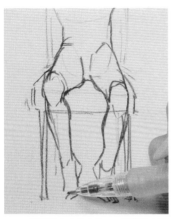

4 一面調整左右的方向,一面描繪出腳背。

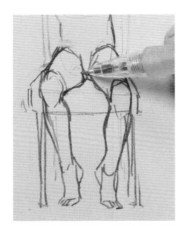

5 描繪時讓腳跟懸空,並讓大腿肉扁掉變形,就會呈現出坐得很深的感覺。

A-1 畫好了!

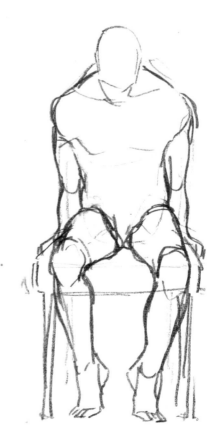

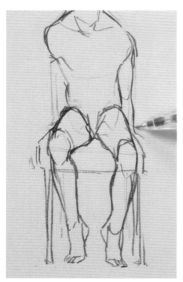

6 用左右手抓住椅子的兩邊,像是要挾住身體一樣。

7 完成。收攏腋下後就成了身體很穩定的姿勢。此姿勢顯得有些緊張感。

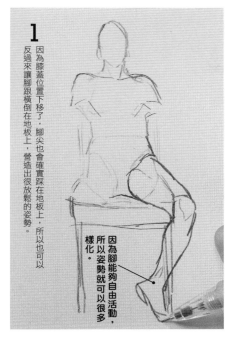

B 型…淺坐並 「張開腳的姿勢」

1 因為膝蓋位置下移了，腳尖也會確實踩在地板上，營造出很放鬆的姿勢。反過來讓腳跟橫倒在地板上，所以也可以

因為腳能夠自由活動，所以姿勢就可以很多樣化。

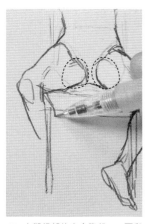

2 大腿根部的肉會隆起。一面與左腳進行比較，一面描繪出右腳的線條。

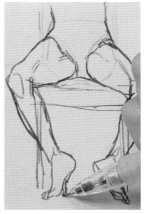

3 將腳尖抵在地板上，並使左右腳的腳底彼此相對。

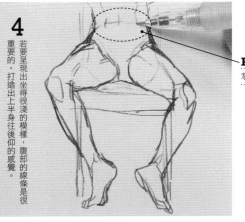

4 若要呈現出坐得很淺的模樣，腹部的線條是很重要的。打造出上半身往後仰的感覺。

Point
掌握腹部的形體。

B-1 畫好了！

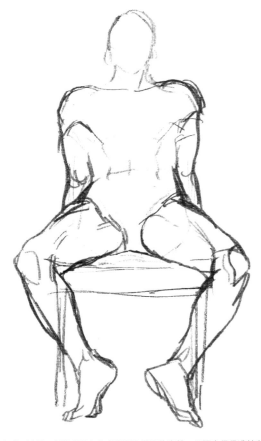

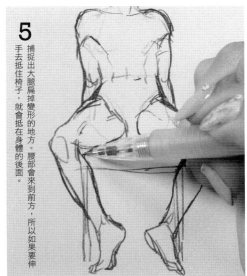

5 捕捉出大腿扁掉變形的地方，就會抵在身體的後面。腰部會來到前方，所以如果要伸手去抵住椅子，就會抵在身體的後面。

6 完成。這是一個將手放在椅背與腰空隙間的姿勢。只要坐得很淺並利用椅背，就可以很容易給人「很邋遢」「很囂張」「很鬆懈」的印象。

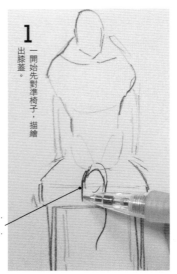
A 型…深坐並 「翹起腳的姿勢」

1 一開始先對準椅子，描繪出膝蓋。

Point
要掌握左膝的位置跟方向。

2 將膝蓋以下連接起來。這時候讓腳稍微斜斜落下就會顯得很漂亮。

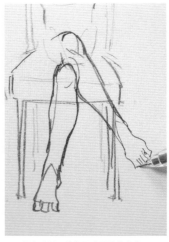

3 翹起右腳。這隻腳也從膝蓋畫起…。

直接補上腰部的線條。

4 捕捉到腰部形體後，開始描繪靠在下巴的手。

5 要先決定手掌跟前臂的位置。

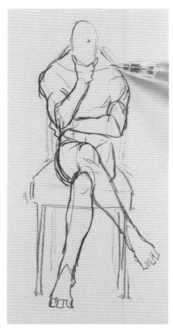

6 透過從膝蓋以下描繪出腿部的要領，決定手肘到指尖的位置並描繪出來。

A-2 畫好了！

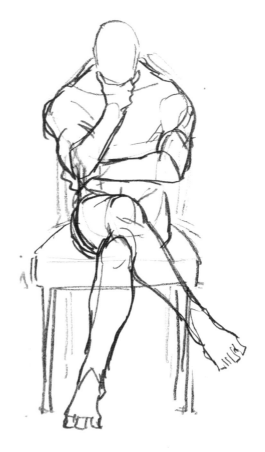

7 完成。手臂是在前傾姿勢的前方，是個彷彿在沉思的姿勢。

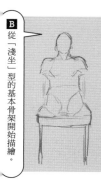

B 型…淺坐並 「翹起腳的姿勢」

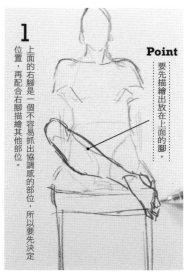

1 上面的右腳是一個不容易抓出協調感的部位，所以要先決定位置，再配合右腳描繪其他部位。

Point
要先描繪出放在上面的腳。

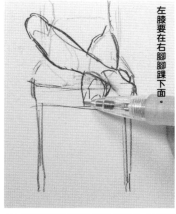

左膝要在右腳腳踝下面

2 這個接觸面的描寫要是很隨便，右腳看起來就不像有確實地放在上面，會變成一種輕飄飄的姿勢。需考量右腳的重量感，再將右腳放上去，使右腳能夠卡在左腳膝蓋上。

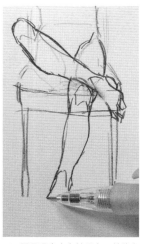

3 要呈現出坐在椅子上，並將左腳稍微甩出去的模樣。

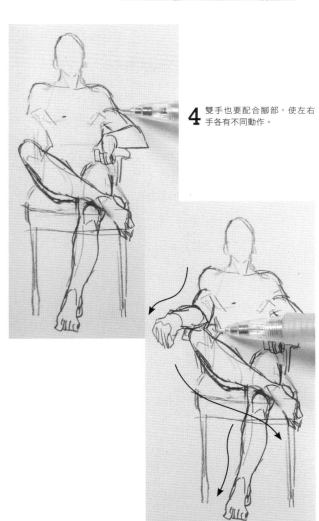

4 雙手也要配合腳部，使左右手各有不同動作。

5 手腳的方向要分散開並能夠抓出協調感。

B-2 畫好了！

6 完成。這是一個將手臂放在椅子扶手上，整個人很悠哉的姿勢。透過將坐的方式與腳的翹腳方式搭配起來，能夠打造出各式各樣的變化。

透過不同坐法分別描繪出角色人像與場面

在「讓站姿動起來並加上表情」（P.52）當中有介紹過，透過搭配姿勢與表情能呈現出感情，因此坐姿與表情也能描繪出一個角色的心理狀況。這裡為求方便呈現出感情，描繪的姿勢是假設眼前有一個人的「面對他人的坐姿」。

B型…淺坐並「翹起腳的姿態」其應用範例

☆單手撐著，整個人很鬆懈。
☆斜著身體，整個人很輕鬆。
☆沒有很認真在聽別人的話。
☆心不在焉…等。
☆面對一個已經來往很熟的對象所露出的態度。

B型…淺坐並「張開腳的姿勢」其應用範例

☆坐得很淺，手撐在後面且很邋遢。
☆很不正經的人，或是故意透過這種姿勢告訴對方，自己沒有正經
　八百聽他說話的意思。
☆或是很疲憊時的狀態。

AB型…淺坐或深坐都OK！
「翹起腳的姿勢」其應用範例

☆張開手臂，讓自己看起來很壯大，並具有威嚴感的姿勢。
☆老大級的人物及看起來品性不良的角色。
☆認為對方比自己還要不如時所採取的態度。
☆又或是為了不受到對方輕視，而去諮示自己很強的樣子。
☆根據角色體格及就坐空間大小的不同，是坐得深還是淺，這些利用
　到椅背的姿勢也會隨之改變。

A型…深坐並「翹起腳的姿態」其應用範例

☆雙手環胸固定住身體，很緊張的狀態。
☆威嚇、警戒，看著對方覺得不是很愉快。
☆帶著緊張感、心情不好或是向對方說出自己心情很糟。

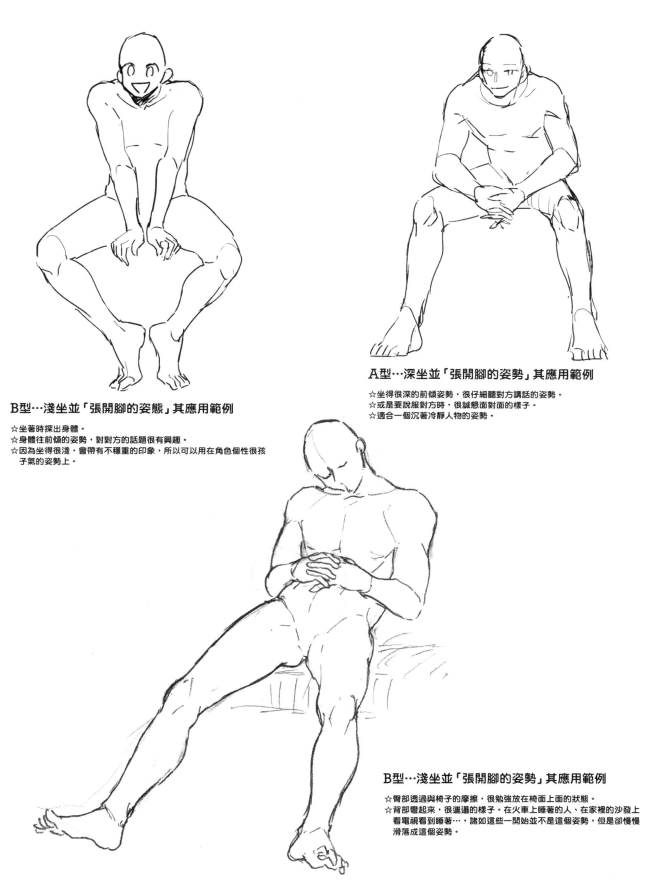

B型…淺坐並「張開腳的姿態」其應用範例

☆坐著時探出身體。
☆身體往前傾的姿勢，對對方的話題很有興趣。
☆因為坐得很淺，會帶有不穩重的印象，所以可以用在角色個性很孩子氣的姿勢上。

A型…深坐並「張開腳的姿勢」其應用範例

☆坐得很深的前傾姿勢，很仔細聽對方講話的姿勢。
☆或是要說服對方時，很誠懇面對面的樣子。
☆適合一個沉著冷靜人物的姿勢。

B型…淺坐並「張開腳的姿勢」其應用範例

☆臀部透過與椅子的摩擦，很勉強放在椅面上面的狀態。
☆背部彎起來，很邋遢的樣子。在火車上睡著的人、在家裡的沙發上看電視看到睡著…，諸如這些一開始並不是這個姿勢，但是卻慢慢滑落成這個姿勢。

★ A「深坐」與 B「淺坐」的範例作品，為求能夠明顯區分開來，皆是描繪得很極端的作品，但也有些姿勢是處於兩者之間，或是用在某一邊都可以。

挑戰蹲姿的角度轉換！

1 描繪雙腳靠攏蹲下的姿勢

試著挑戰描繪出改變了觀看角度的同一個姿勢。
從 2 個方向捕捉出蹲姿。

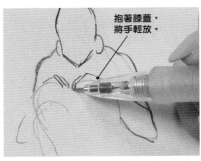

抱著膝蓋，
將手輕放。

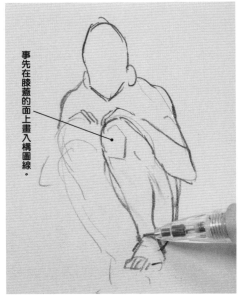

事先在膝蓋的面上畫入構圖線。

1 描繪出作為基本骨架的姿勢。為了呈現出蹲下的圓弧感，要以柔順的曲線抓出骨架圖。

2 膝蓋要從前面描繪彎起來的地方，所以要畫得很圓。

3 小腿肚扁掉的感覺是重點所在。

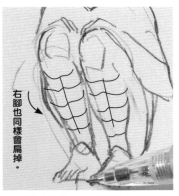

右腳也同樣會扁掉。

4 描繪小腿時，要一面感受小腿的存在，一面讓小腿肉從中間的隙縫冒出來。

5 將大腿到屁股這段線條連接起來。

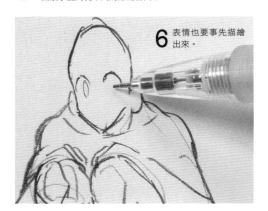

6 表情也要事先描繪出來。

7 姿勢完成。剪影圖會很圓潤，在精簡當中呈現出厚實感，完成最後處理。

▶ **以仰視視角從腳底描繪同一個姿勢**

1 挑戰從腳底觀看的大膽仰視視角。

2 描繪出草稿，讓身體幾乎被遮住，只看得見腿部。

3 要將腿部整個放大。也別忘記整體身體剪影圖的圓潤感。

Point
別忘記小腿與小腿肚的隆起感。

大腿幾乎都被遮住

4 別忘記在基本骨架姿勢所留意到並描繪出來的部分！

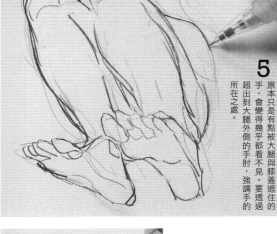

將膝蓋的構圖線改畫成仰視視角。

5 原本只是有點被大腿與膝蓋遮住的手，會變得幾乎都看不見。要透過超出到大腿外側的手肘，強調手的所在之處。

6 因是仰視視角，下巴的下端就會被遮住。

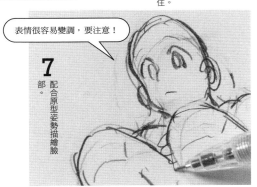

表情很容易變調，要注意！

7 配合原型姿勢描繪臉部。

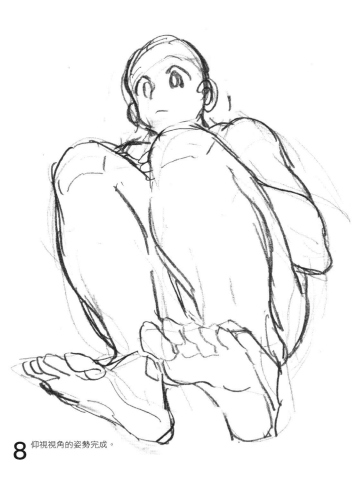

8 仰視視角的姿勢完成。

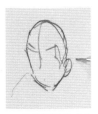

1 從頭部描繪。

2 描繪張開腳蹲下的姿勢

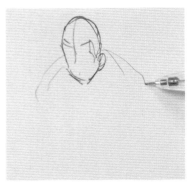

2 將頭部描繪成微微低頭的感覺。

3 肩膀描繪得圓潤一點。要想成脖子會在頭部的另一邊，而身體則會在脖子的另一邊。

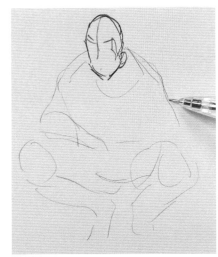

從2個角度描繪腳跟懸空的蹲姿。人一蹲下，背部就會彎起來，所以頭部也會微微朝下。一面思考該姿勢的特性，一面決定出角度吧！

4 為了不使身體有所傾斜，需先描繪出剪影圖的草稿。

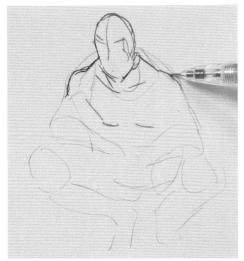

5 為了呈現出有稍微出力的姿勢，要將肩膀描繪成有點生氣的感覺。

6 在描繪手之前，先描繪張開來的左腳並將手放在左腳上。

7 對齊膝蓋張開的方向與腳背的方向。

8 配合左腳，決定右腳的位置。

9 左腳畫好了，接著描繪出左臂，使其放在大腿上面。

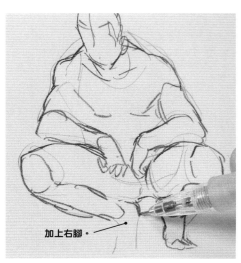

加上右腳。

10 因為體重是均等地加壓在左右兩腿上，所以要一面比較，一面進行描寫，使其不會有很散亂的印象。

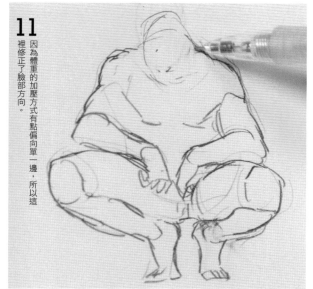

11 因為體重的加壓方式有點偏向單一邊，所以這裡修正了臉部方向。

12 進行細部調整，使肩膀與頭部的形體融為一體。

15 修改重心。若是有因為修改重心而偏移掉的部位，就將該部位重新描繪。

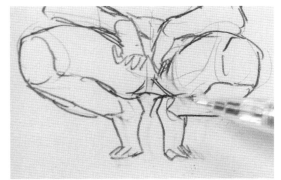

16 將雙腳修改成幾乎左右對稱。

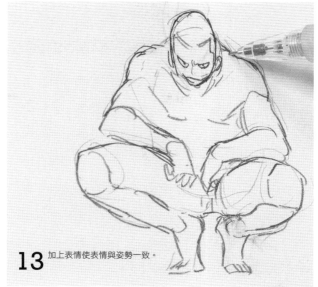

13 加上表情使表情與姿勢一致。

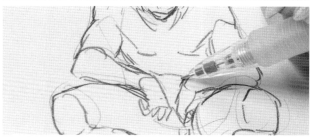

14 刻畫胸肌跟腹肌。因為身體蹲了下來，所以腹肌會看不太清楚且形狀有點扁掉。

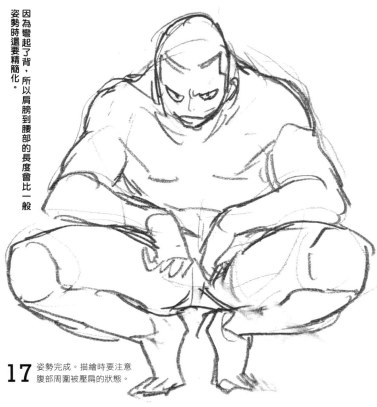

因為彎起了背，所以肩膀到腰部的長度會比一般姿勢時還要精簡化。

17 姿勢完成。描繪時要注意腹部周圍被壓扁的狀態。

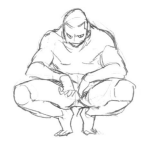

角度轉換！

以俯視視角從背後描繪同一個姿勢

以 P.83 的蹲姿作為基本骨架，描繪出角度改變後的素描。為了呈現帶有壓迫感的氣氛，要將背部捕捉得又大又寬。

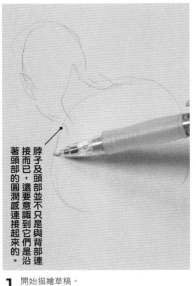

脖子及頭部並不只是與背部連接而已，還要意識到它們是沿著頭部的圓潤感連接起來的。

1 開始描繪草稿。

正中線

2 畫上位於中心的正中線，並決定身體的走向跟方向。

腿部的結合處會被背部遮住。

3 將腳描繪進去，使其像是從背部的圓滑處張開來一樣。

4 捕捉從後方觀看時的耳朵方向。將髮際線的線條描繪進去的話，會比較容易掌握頭部角度跟耳朵位置。

5 脖子根部要很寬。並以平緩的線條連接到背部。

6 描繪時要留意肩胛骨跟腰身的凹凸感，且透過整體進行觀看時，要像是在描繪一條曲線一樣。

7 位於前方的左肩要再更寬一點。

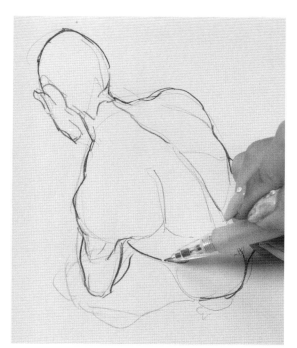

8 朝腰部越畫越細。腰部線條不要畫得很冗長，要以一個大區塊思考。

Point
不要讓屁股有太多凹凸感，要迅速描繪出來。

9 這次重點在「寬廣的背部」，因此考量到協調感，腰部要比較低調一點。

10 要確實描寫出大腿扁掉的肉感。

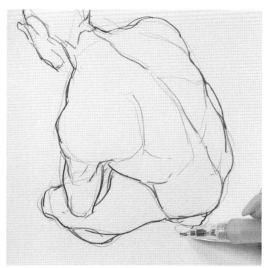

11 思考在俯視視角時，小腿跟腳掌看起來會是怎樣。

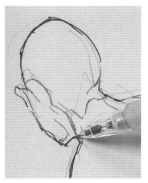

12 補足描寫不夠確實的地方。

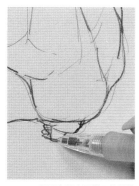

13 腳跟與腳尖要僅只於稍微看得見的程度。

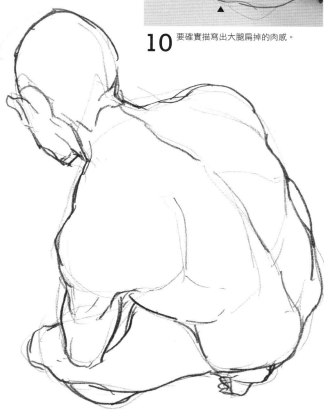

14 俯視視角姿勢完成。上半身的頭部～背部的中間這一段很寬廣，下半身很精簡地帶出了強弱對比。

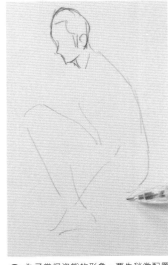

[角度轉換！]

3 描繪單膝著地的蹲姿

從2個角度捕捉跪姿。如果該姿勢不容易掌握形體，建議可以在草稿階段就先摸索出位置關係。

1 決定臉部方向並抓出脊椎的構圖線。

2 為了掌握姿態的形象，要先稍微配置各個部位。

3 右手是放這邊，左手是放那邊…，要簡單地補上這些描繪，才能夠瞭解相關位置的感覺。

4 從左手臂進行描繪並使線條有高低起伏。

5 右腿在左手的前端，所以要接連著描繪。

6 一面抓出膝蓋彎起來時的厚實感，一面進行描繪。

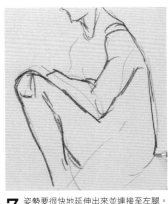

7 姿勢要很快地延伸出來並連接至左腿。

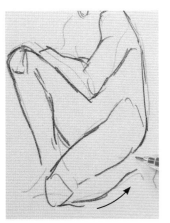

8 大腿會柔軟地壓扁變形，小腿肚也是一樣。

9 讓腳背帶有緊實感，並抓出一個角度完成最後處理。

10 右腳背與腳趾也要很流暢地描繪。

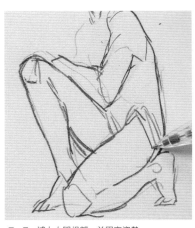

11 補上大腿根部，並固定姿勢。

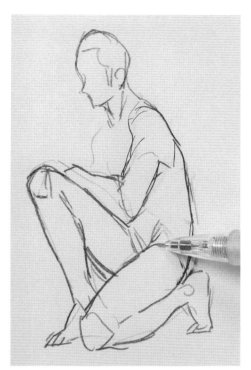

12 修改大腿根部，使其角度不會太大。

13 右肩因有一半被遮住，所以要留意手臂根部。

14 即使手臂被遮住，也不可失去其連續感。

15 捕捉「手部表情」的重點，要讓手很溫和地遞出去。

16 讓手指分散開來，營造出滑順的走向。

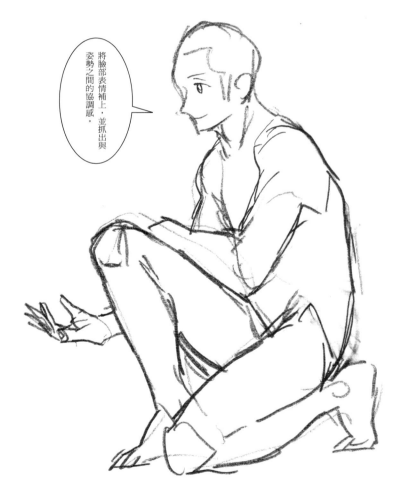

將臉部表情補上，並抓出與姿勢之間的協調感。

17 基本骨架的姿勢完成。
輕輕地伸出手指，姿勢也很端正，將整體的氣氛整合了起來。

以 P.87 的蹲姿為基本骨架，描繪出角度改變後的素描。呈現出從很低的位置抬頭往上看的動態感。

代表姿勢的線條

1 從脊椎開始描繪。

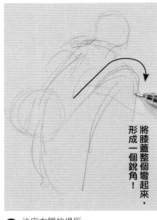

將膝蓋整個彎起來，形成一個銳角！

2 決定右腿的場所。

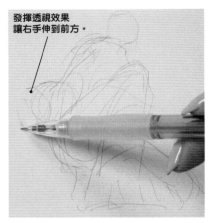

發揮透視效果讓右手伸到前方。

3 從角度的觀點來看，右手將會是構圖的重點所在。

下巴的線條要銳利點！

4 為了留下溫和的表情，不要讓臉部的角度太大。

肩膀不可太僵硬！

5 以仰視視角描繪，很容易變得很生硬，所以要一面思考原本的姿勢，一面讓肩膀擁有適當的圓潤感。

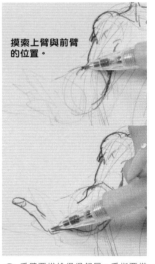

摸索上臂與前臂的位置。

6 手臂要描繪得很舒展，手指要描繪得既修長又漂亮。

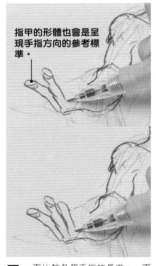

指甲的形體也會是呈現手指方向的參考標準。

7 一面比較各個手指的長度，一面捕捉形體。

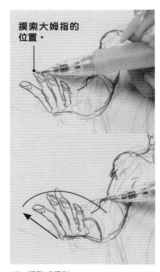

摸索大姆指的位置。

8 調整成扇形。

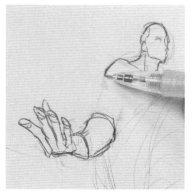

9 配合手掌的位置，再次修改手臂。

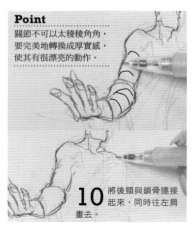

Point
關節不可以太稜稜角角，要完美地轉換成厚實感，使其有很漂亮的動作。

10 將後頸與鎖骨連接起來，同時往左肩畫去。

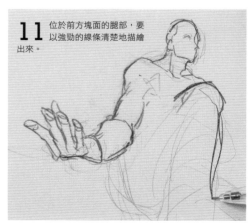

11 位於前方塊面的腿部，要以強勁的線條清楚地描繪出來。

12 從腳背開始，要再畫得更大點。

13 將腳背高度進行誇張化，呈現出存在感，腳趾則畫得厚實點。

14 另一側的左腳則僅只於稍微冒出來的程度。

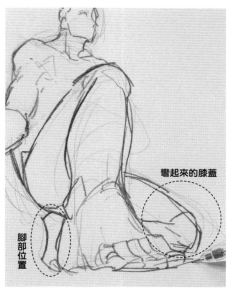

彎起來的膝蓋

腳部位置

15 「是怎樣子的姿勢？」描繪重點部位時要確實將形狀展現出來。

16 刻畫肩膀的凹陷感及肌肉。

17 捕捉手肘的位置與形體。

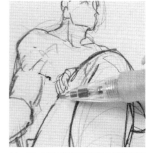

18 使左邊的手臂與手掌連接起來。

19 配合臉部去調整頭部大小。

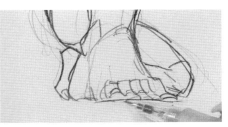

20 為了呈現出從緊貼地板的高度往上看的空間感，要將地板與腳掌的接地面畫得很平坦。

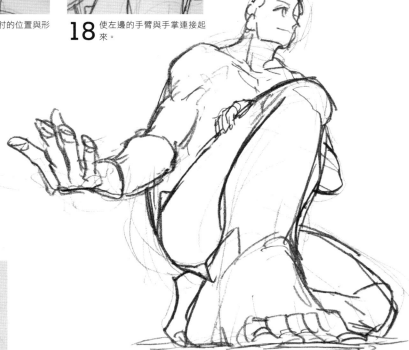

21 仰視視角姿勢完成。考量到姿勢的穩定感，右手的透視效果有稍微進行誇大。

挑戰睡姿的角度轉換！

1 描繪托著臉頰的睡姿

從 2 個角度捕捉趴躺並撐著手肘的姿勢。

1 描繪出頭部並決定耳朵的位置。

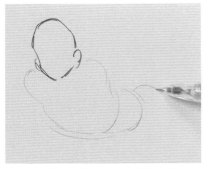

2 決定好臉部的角度後就思考整體的穩定感，並描繪出簡單的草稿。

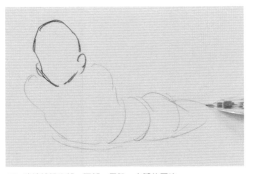

3 陸續捕捉胸部、腰部、屁股、大腿的區塊。

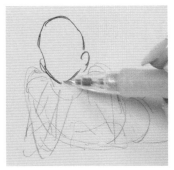

4 摸索托著臉頰的右手臂位置。

5 因撐著手肘，所以右肩會抬起。從手掌位置進行完稿處理。

6 以銳利的線條描繪出前臂的形體。

7 決定手掌輕握的左手位置。

8 脖子位置比肩膀還要低，看起來像是埋沒到了身體裡一樣。

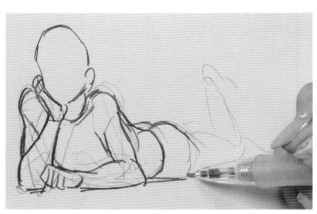

9 將手肘跟腰部（腹部）這些貼地的部分稍微壓扁，突顯出平坦地板的存在。

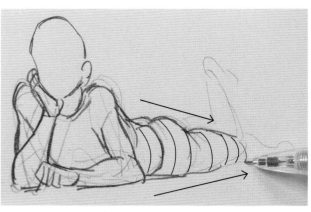

10 一面考量身體的厚實感，一面不斷往後方畫…。

11 在大腿及小腿肚部分要誇大地改變其粗細。以關節為分界切換協調感，就可較容易呈現出遠近感。

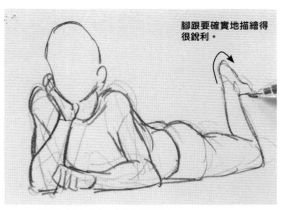

腳跟要確實地描繪得很銳利。

12 注意腳掌的角度並一直描繪到腳趾尖。

13 一面呈現出景深感，一面將右腿畫得小一點，以便抓出全身上下的協調感。

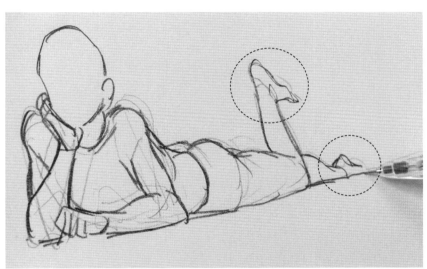

14 左右腳的腳尖大小也要呈現出差異。要有一種雙腳不斷晃動的感覺。

15 描繪出很開心又很放鬆的表情。

16 眉毛及眼睛都用曲線進行描繪。嘴巴則是用像是碗的形狀簡略化。

17 姿勢完成。

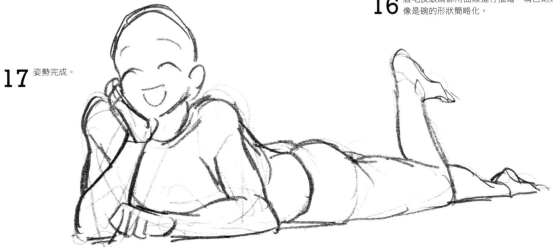

91

以仰視視角從側面描繪同一個姿勢

以 P.91 的睡姿為基本骨架，描繪出角度改變後的素描。

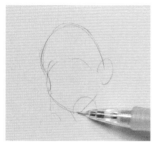

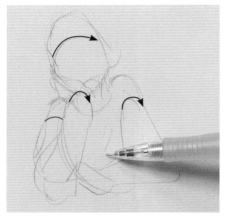

1 開始描繪草稿。因為是仰視視角，所以可以看見下巴的下面。

2 關節要有意識地畫成比較明顯的拱形，好呈現出仰視感。

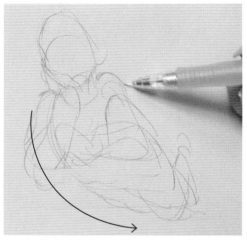

3 因為並不是從正下方進行仰視，所以上半身要畫得大一點。並將下半身放在後方維持遠近感。

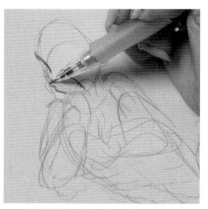

4 以完稿線條從頭部與手掌開始描繪。

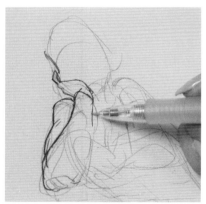

5 讓手掌包住下巴。

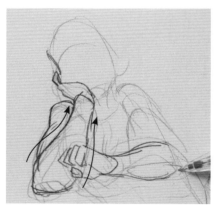

6 要很誇張地改變手臂的粗細，即使是同一個部位也要加強遠近感。

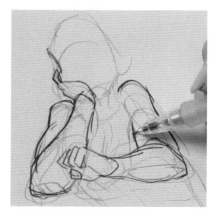

7 將左臂與地板相接的部分描繪得大一點，呈現出與肩膀的距離感。

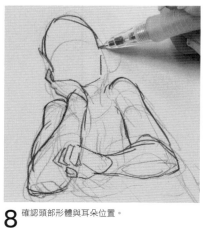

8 確認頭部形體與耳朵位置。

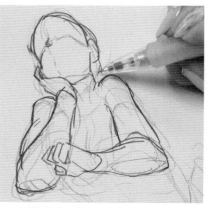

9 稍微讓後腦勺從耳朵後面露出來，就會有仰視的感覺了。

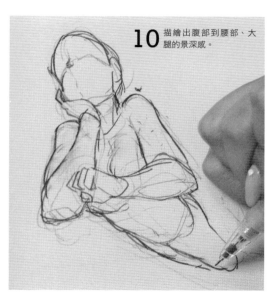

10 描繪出腹部到腰部、大腿的景深感。

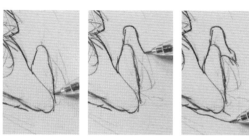

11 因為是由下往上看，所以膝蓋以下被大腿遮住的部分會變很多。

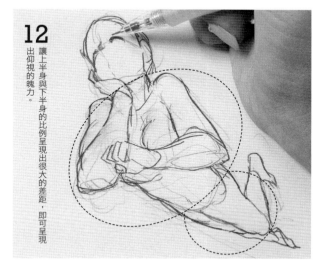

12 讓上半身與下半身的比例呈現出很大的差距，即可呈現出仰視的魄力。

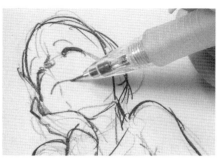

13 讓臉部部位也帶點圓潤感。沿著草稿的拱形線條，陸續描繪出眼睛及嘴巴。

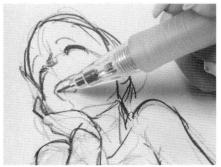

14 讓嘴巴形體變形，使其成為一種往上看的形狀。

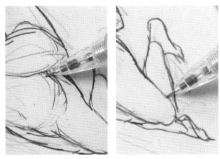

15 刻畫身體與地板相接的扁平面。

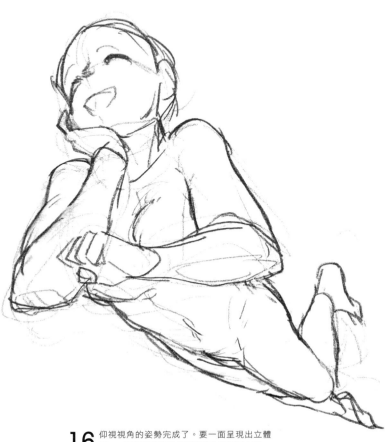

16 仰視視角的姿勢完成了。要一面呈現出立體感，一面分別描繪出各部位的角度不同之處。

讓頭部橫躺下去。

⌈ 角度轉換！ ⌉

2 描繪側躺的睡姿

從2個角度捕捉側躺的睡姿。因為睡的時候，頭是貼在地板上的，所以肩膀
與手臂左右兩邊的形體會有很大的變化。

1 從頭部開始描繪。

2 大略地捕捉出因地板而扁掉的接地面，以及身體朝上隆起的剪影圖。

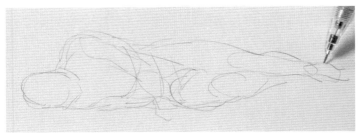

3 想像出基礎形體後，就加上肩膀扁掉的感覺及身體彎起來的樣子。

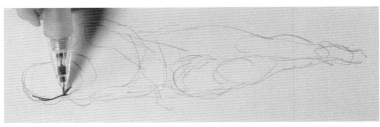

4 草稿畫好了，接著從頭部開始描繪完稿素描。

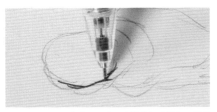

5 從與地板相接的那一邊開始描繪起（放大 4 的頭部）。

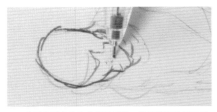

6 為了呈現出完全放鬆的感覺，使頭部稍微低下頭，抓出一個角度。

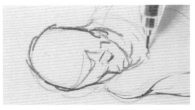

7 脖子周圍要放輕鬆，並以溫和的曲線進行描繪。

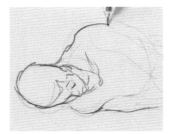

8 因為背部彎了起來，所以肩膀也會跟著彎起來。

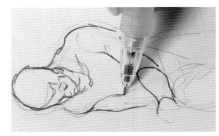

9 為了呈現出手是很自然地甩出去，肩膀到指尖這一段要畫出滑順的曲線。

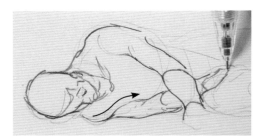

10 在身體下面的手臂，要呈現出「被壓扁」的模樣。描繪這隻手臂時，要使其像是將胸部周圍的肉推開並長了出來。

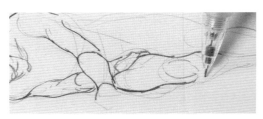

11 面向側面睡時，腳常常也會彎起來，所以不可畫得很筆直，要捕捉成曲線狀且線條要比站姿時還要彎。

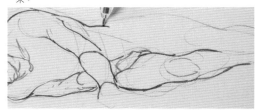

12 描繪時要意識到有一半的身體被地板壓扁，而另一半的身體則是有腰身及凹陷感。

94

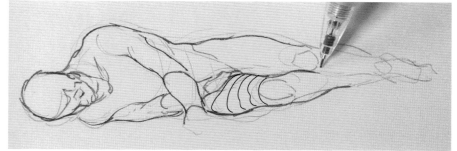

Point
右腿要整個彎起來，左腿則橫
置其上。

13 配置兩條腿的重疊處時，要稍微錯開，使雙腿各自的隆起處跟凹陷處能完美相合。

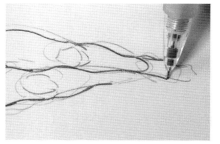

14 讓放在上面的左腿腳掌覆蓋住右腳腳掌。

15 描繪右腳時，要使其藏在左腿下面。

16 觀看整體時，要呈現出越是朝著腳尖，身體就越放鬆的樣子。

17 以柔和的筆觸進行指尖的完稿處理，使手指處於無出力狀態。

18 刻畫身體彎起來而壓扁變形的胸肌。

19 將一隻手夾在兩腿之間，讓姿勢呈現出微妙差異。

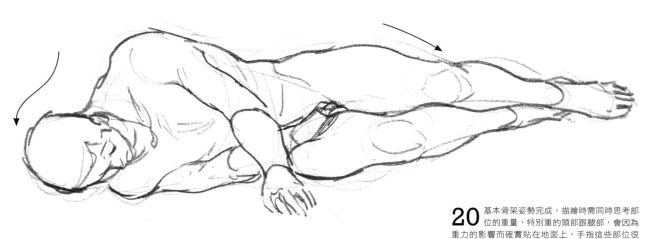

20 基本骨架姿勢完成。描繪時需同時思考部位的重量，特別重的頭部跟腿部，會因為重力的影響而確實貼在地面上，手指這些部位很輕，所以可以呈現出很輕盈的感覺。

「角度轉換！」

以仰視視角從腳這一側描繪同一個姿勢。

以 P.95 的側躺姿勢為基本骨架，描繪出角度改變後的素描。

1 一面捕捉背部的圓潤感及腿部的彎曲程度，一面描繪出整體。

2 因為臉部被肩膀遮住了，所以完稿線條要從肩膀開始畫起。

3 在肩膀的後方決定好臉部位置。

4 捕捉肩膀與背部的連續感。

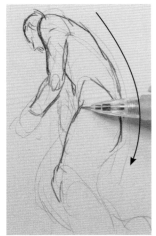

5 將背部到屁股這條大曲線連接起來。

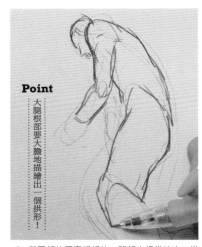

Point
大腿根部要大膽地描繪出一個拱形！

6 與腰部的厚實感相比，腿部也相當地大，描繪時要抓得寬一點。

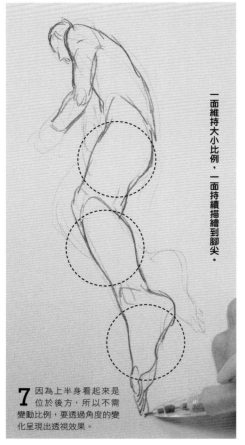

一面維持大小比例，一面持續描繪到腳尖。

7 因為上半身看起來是位於後方，所以不需變動比例，要透過角度的變化呈現出透視效果。

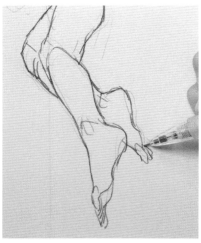

8 要對腳跟的厚實感及腳趾的分布有所講究，使腳趾重疊處也呈現出厚度。

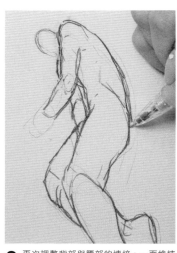

9 再次調整背部與腰部的連接。一面維持腰部到屁股的曲線，一面連接起來。

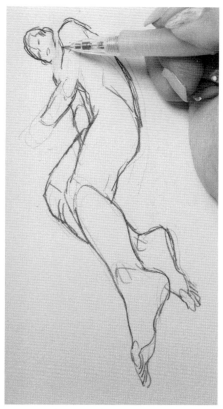

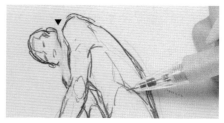

11 讓脖子有一段可以進行描繪的留白空間，並呈現出肩膀周圍動作的柔軟度。

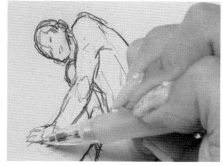

12 左臂的手肘要朝向作畫者這邊，讓人知道這是從下往上看的角度。

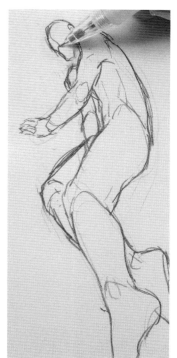

13 手部位置敲定了，接著再次調整頭部與脖子。

10 改變並重新描繪臉部角度。調整成可以稍微看見表情。

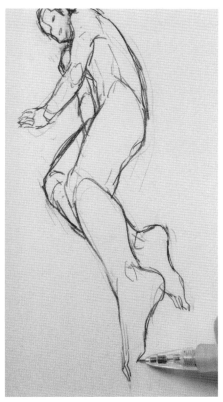

14 覺得「腳底好像露出太多了？」，所以稍微進行了修正。

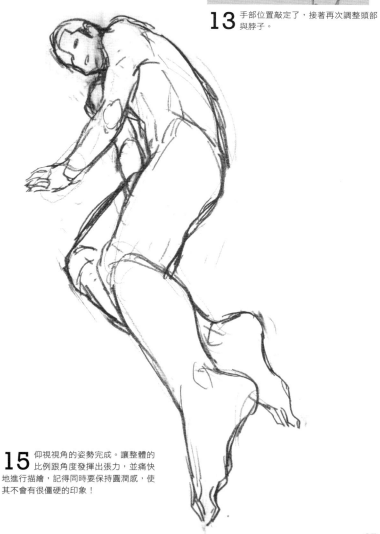

15 仰視視角的姿勢完成。讓整體的比例跟角度發揮出張力，並痛快地進行描繪，記得同時要保持圓潤感，使其不會有很僵硬的印象！

3 描繪仰睡姿勢

一面描繪，一面處理姿勢上的大變動

途中大幅變動腿部及手臂位置，並一面改變姿勢，一面進行描繪範例。
基本骨架的姿勢也會從另一個不同的角度進行描繪。

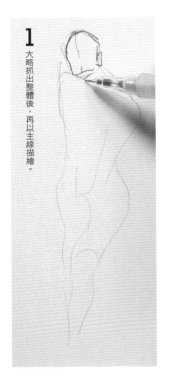

1 大略抓出整體後，再以主線描繪。

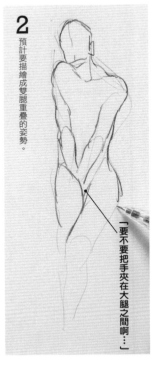

2 預計要描繪成雙腿重疊的姿勢。

「要不要把手夾在大腿之間啊⋯⋯」

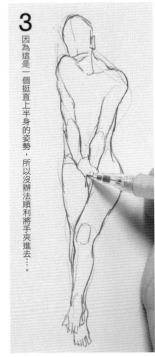

3 因為這是一個挺直上半身的姿勢，所以沒辦法順利將手夾進去⋯⋯。

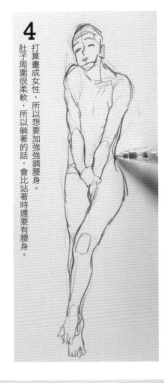

4 打算畫成女性，所以想要加強調腰身。肚子周圍很柔軟，所以躺著的話，會比站著時還要有腰身。

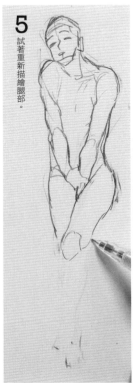

5 試著重新描繪腿部。

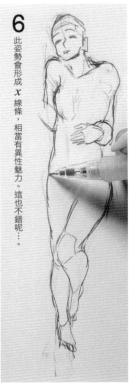

6 此姿勢會形成 x 線條，相當有異性魅力。這也不錯呢⋯⋯。

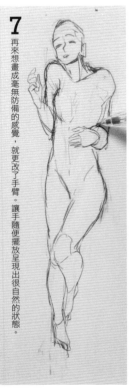

7 再來想畫成毫無防備的感覺，就更改了手臂。讓手隨便擺放呈現出很自然的狀態。

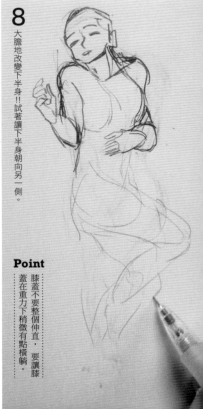

8 大膽地改變下半身!!試著讓下半身朝向另一側。

Point
膝蓋不要整個伸直，要讓膝蓋在重力下稍微有點橫躺。

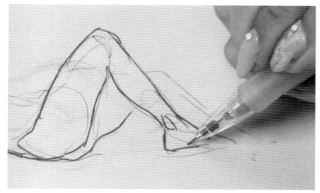

9 大腿、小腿肚的隆起感與腳踝細瘦的地方，都要以曲線描繪得很柔和。

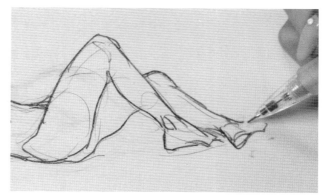

10 後方的左腿抬得比右腿還要低，腳底也要朝向作畫者這一邊。要留意細微的角度變化。

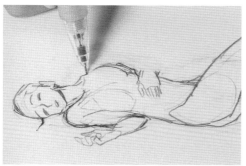

11 肩膀要比起側睡時還要平。

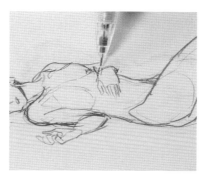

12 胸部要呈現得很平坦，如攤平一樣。將手掌輕放在身體上面後，就把位於後方的手臂，與手掌連接起來。

13 調整在前方的右手手肘，使其與身體重疊。

Point

要是想描繪出來的姿勢，有辦法自己擺出來，就試著積極擺出來看看。
比單只靠資料，親自擺出相同姿勢，自己體會並分析，才會深植在記憶裡，才會有效果。

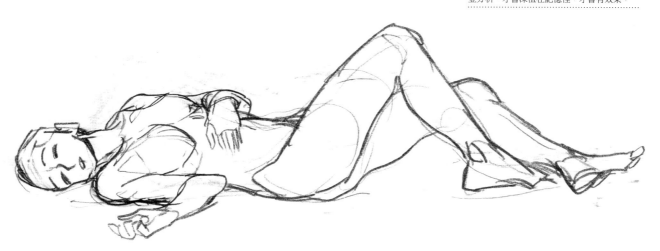

14 基本骨架的姿勢完成。要是在描繪途中覺得不對勁，就要找出該原因。不要令自己處於「某些地方很怪，可是不知道是哪裡很怪」的情況。

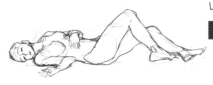

角度轉換！

以俯視視角從頭這一側描繪同一個姿勢

以 P.99 的睡姿為基本骨架，描繪出角度改變後的素描。

1 從頭部形體開始描繪。要很滑順地將草圖連接起來。

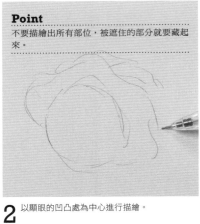

Point
不要描繪出所有部位，被遮住的部分就要藏起來。

2 以顯眼的凹凸處為中心進行描繪。

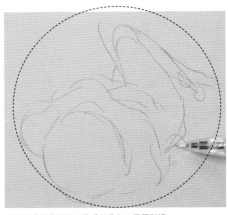

3 觀看整體的話，幾乎容納在一個圓形裡。

4 描繪出從頭頂所觀看到的臉部，並決定臉部角度的感覺。

5 從上方所觀看到的肩膀會特別平滑。因重力而攤平的胸部圓滑感要細心地呈現出來。

6 在描繪軀幹之前，先將手放上去。雖說這也跟角度有關，不過手一放上去，軀幹所看得到的面積就會變得相當狹小。

7 接著直接描繪出腿部，要朝著膝蓋越來越細。

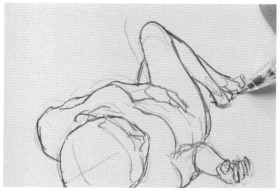

8 描繪互相交疊的腳尖時,需注意腳跟的位置關系。

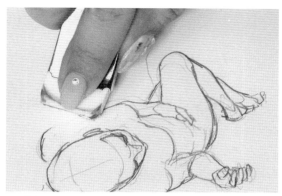

9 將太過稜稜角角的部分進行修改。

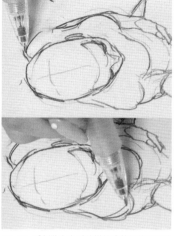

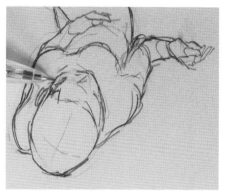

11 將頭部形體也修改成稍微有點細長的感覺。

12 頭部並不是正圓形,所以要隨著人物個性及年齡這些角色特性加以變化。

10 重新將左右肩膀描繪成整個躺平在地板上的模樣。躺下的姿勢與地板的接地面積會很大,協調感也會很容易崩潰,所以每個部位都要將地板的存在考量進去,並慎重地描繪。

13 臉部也修改成鼻梁很筆直的骨骼。為了呈現出頭部的圓潤感,要透過十字線鎖定頭頂位置。

14 檢查手臂與腰部的位置關係。

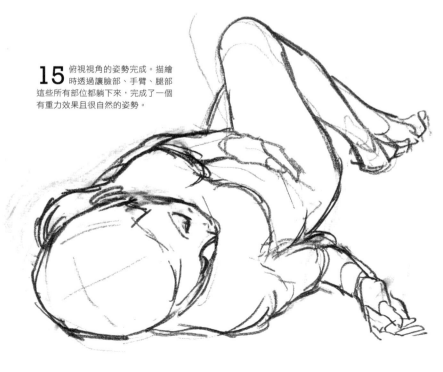

15 俯視視角的姿勢完成。描繪時透過讓臉部、手臂、腿部這些所有部位都躺下來,完成了一個有重力效果且很自然的姿勢。

從軀幹描繪出各式各樣的動作

就像在 P.72 當中，以 2 種類型的軀幹分別描繪出「坐在椅子上的姿勢」那樣，試著以描繪好的軀幹為原型，練習讓姿勢動起來吧！

1 首先從軀幹朝著正面開始練習

①描繪一個頭部與脖子以及胸部到腰部的軀幹。代表身體走向的線條（請參考 P.23）。

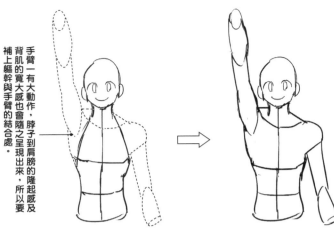

手臂一有大動作，脖子到肩膀的隆起感及背肌的寬大感也會隨之呈現出來，所以要補上軀幹與手臂的結合處。

②補上手臂。以描繪 T 恤領口的感覺描繪鎖骨，並將雙肩的根部連接起來。

2 讓軀幹朝著斜面並稍微扭起身體

①將軀幹描繪成斜向，作為扭起身體的第一步。但光是要在朝著正面的身體上加上手腳就已經很難了，還要扭起身體並讓手腳也動起來⋯，一想到這就會感覺很複雜，所以一開始只需要考量軀幹。

先不去管骨頭、肌肉跟關節，將身體動作想像成很柔順。接著將軀幹分成三個區塊，並事先畫出線條的話，就會比較容易看出厚實感及景深度。

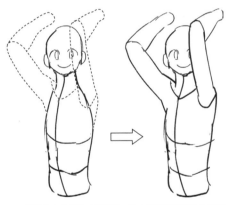

②描繪出高舉起來的雙臂。決定好手臂根部的位置後，就補上背部的線條。

3 讓軀幹扭得更大一點

①描繪軀幹，使身體稍微彎曲起來。臉部則朝著正面。

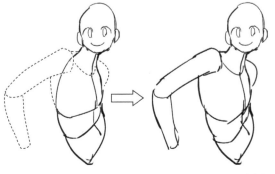
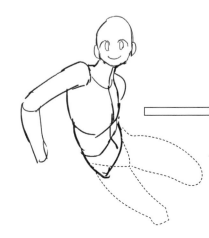

②補上縮到後面的手臂。多想幾個適合這個姿勢的手臂方向，再畫出姿勢。

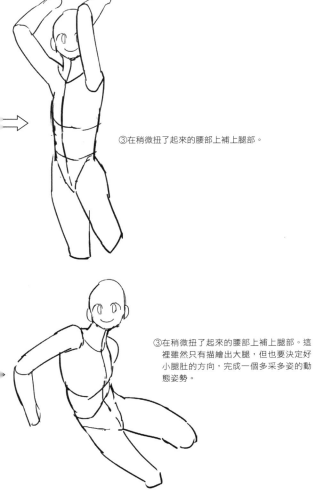

③沿著位於身體中心線條的正中線,將腳部補上。描繪時使腳部與分成三部份的軀幹腰部重疊,會比較容易加上動作。

③在稍微扭了起來的腰部上補上腿部。

③在稍微扭了起來的腰部上補上腿部。這裡雖然只有描繪出大腿,但也要決定好小腿肚的方向,完成一個多采多姿的動態姿勢。

從同一個頭部、軀幹描繪出 4 種姿勢的事前準備

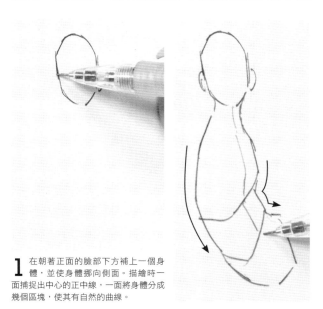

1 在朝著正面的臉部下方補上一個身體,並使身體挪向側面。描繪時一面捕捉出中心的正中線,一面將身體分成幾個區塊,使其有自然的曲線。

2 營造表情,這樣基本骨架的扭身軀幹就完成了。

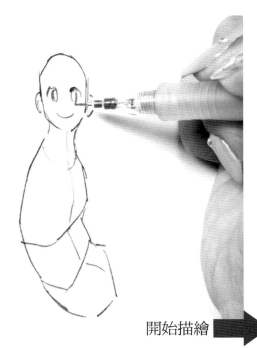

開始描繪 ➡

試著從同一個臉部、軀幹描繪出4種姿勢

4種姿勢（ A ～ D ）的特徵

這是以同一個臉部、軀幹為基本骨架，改變並描繪出手臂跟腿部的一種嘗試。

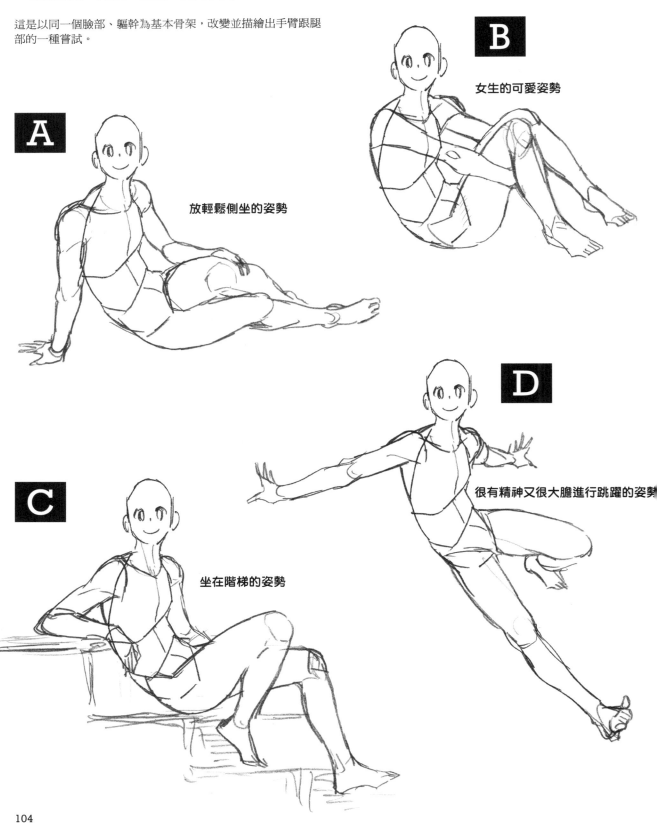

B
女生的可愛姿勢

A
放輕鬆側坐的姿勢

D
很有精神又很大膽進行跳躍的姿勢

C
坐在階梯的姿勢

A 描繪姿勢

1 從 P.103 的扭身軀幹開始描繪。

2 抓出肩膀寬度。因手撐在地板上，所以肩膀周圍的肌肉要有緊實感。

3 不是只要畫得很筆直，稍微讓手臂彎曲，即可呈現出體重是加壓在這隻手臂上的感覺。

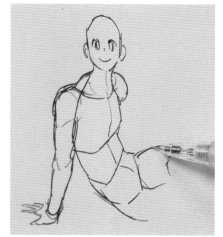

4 讓左腿位於前方。

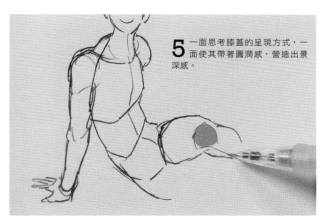

5 一面思考膝蓋的呈現方式，一面使其帶著圓潤感，營造出景深感。

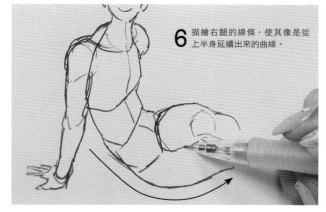

6 描繪右腿的線條，使其像是從上半身延續出來的曲線。

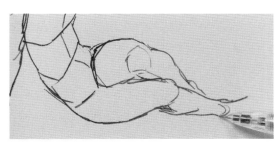

7 錯開左腿與右膝的位置，讓姿勢動起來。

8 左手要輕放於腿上。

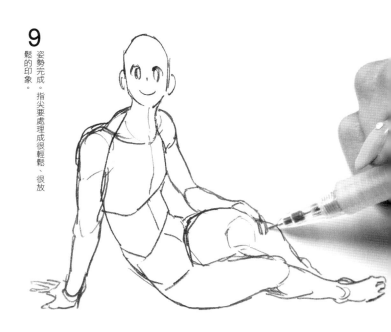

9 姿勢完成。指尖要處理成很輕鬆、很放鬆的印象。

B 描繪姿勢

1 從 P.103 的扭身軀幹開始描繪。

2 因為要抱著膝蓋,所以肩膀會有點前傾。

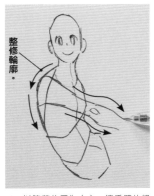

整修輪廓。

3 以膝蓋位置為中心,讓手臂的粗細有輕重緩急之分。

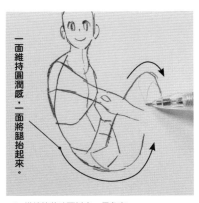

一面維持圓潤感,一面將腿抬起來。

4 描繪膝蓋時要抓出一個角度。

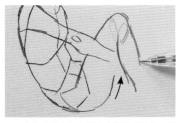

5 夾住手的大腿內側及小腿肚很柔軟,所以手掌會被這些肉給遮住。

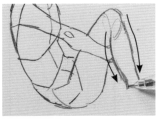

6 腿因為沒有出力,所以要畫出很柔韌的曲線。

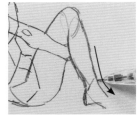

7 將線條連接到腳背,一直到腳尖的線條要畫得很漂亮。

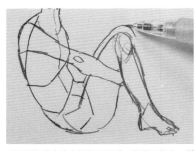

8 因為後方的左腿也有用手一起抱了起來,所以要配合膝蓋把腳併起來。

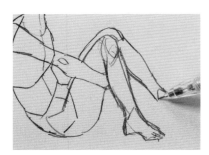

9 為了畫出可愛模樣的印象,左腳越往腳尖處,就要畫得離右腳稍微越寬廣一點。

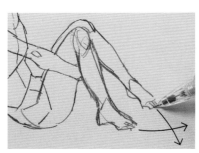

10 讓稍微有點內八字的雙腳腳尖延長線交會,並抓出一個角度。

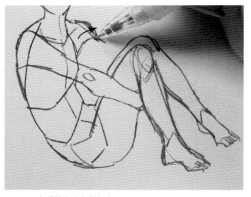

11 左手臂也確實舉起來。

12 腿部線條很粗糙,看起來不美觀,所以進行修改。

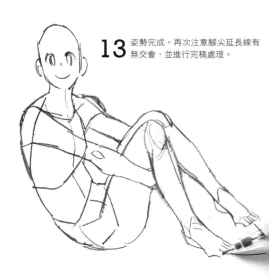

13 姿勢完成。再次注意腳尖延長線有無交會,並進行完稿處理。

C 描繪姿勢

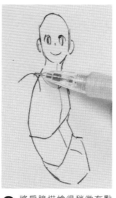

1 從扭身軀幹開始描繪。接下來要描繪出手肘抵在有高低差的地方。

2 將肩膀描繪得稍微有點抬起來。

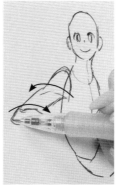

3 要意識到肌肉的隆起感，不要讓動作太僵硬。

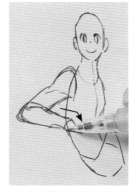

4 從手腕開始要突然放掉力氣。

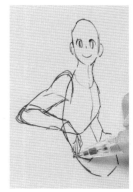

5 到指尖這段要很流暢地連接起來。

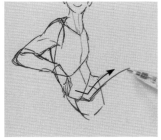

6 從大腿根部的凹陷處將線條延伸並反彈起來。

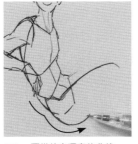

7 一面描繪出漂亮的曲線，一面捕捉臀部的線條。

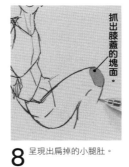

抓出膝蓋的塊面。

8 呈現出扁掉的小腿肚。

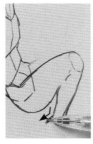

9 讓腳跟稍微帶有一點角度。

10 一面呈現出強弱對比，一面修整腳部形體。

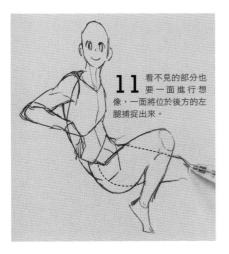

11 看不見的部分也要一面進行想像，一面將位於後方的左腿捕捉出來。

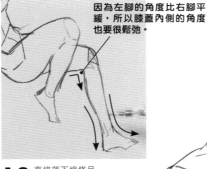

因為左腳的角度比右腳平緩，所以膝蓋內側的角度也要很鬆弛。

12 直接落下線條且要很輕快。

15 姿勢完成。也可以配合背景，將臀部的肉壓扁，使其與階梯融為一體，進行完稿處理。

13 想像左右肩膀的連接模樣，接續到手臂的形體，並畫出線條。

14 沿著形體，讓手臂自然垂下。

D 描繪姿勢

1 從 P.103 的扭身軀幹開始描繪。接下來要描繪出雙手整個張開的姿勢。

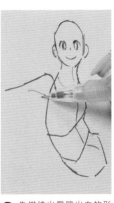

2 先描繪出肩膀出力的形體。

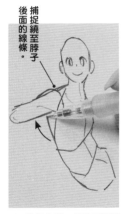

捕捉繞至脖子後面的線條。

3 描繪上臂，並從下面補上背部側的肌肉線條。

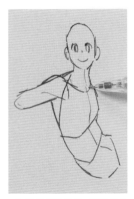

4 畫出鎖骨線條，再往後方的肩膀連接過去。

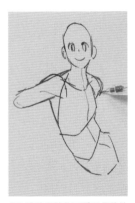

5 被脖子遮住而看不見的地方也要確實掌握，才能抓出雙肩的協調感。

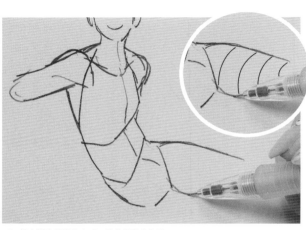

6 讓左腿有緊實的肉感，使其微微往上踢。

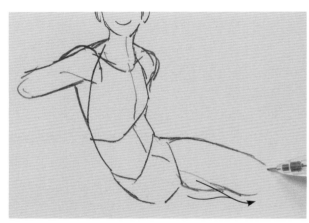

7 呈現大腿質感、厚度的重點所在。

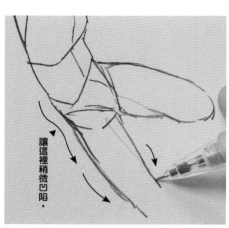

讓這裡稍微凹陷。

8 因為大腿是一個很粗壯且有出力的部位，所以要能夠讓人感覺到肌肉的存在。

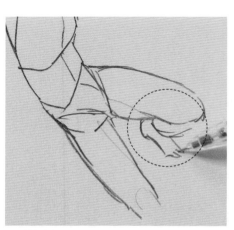

9 彎起來的腿要呈現得很精簡，不可伸得過長而失去景深感。

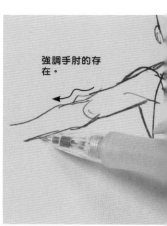

強調手肘的存在。

10 雖然要加入凹凸感，但也要確實捕捉軸心將手臂伸出去。

11 指尖要呈現倒彎的樣子。

12 描繪出左臂讓人能感覺到強烈的景深感。

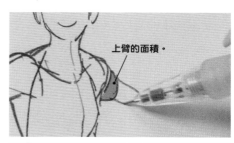

上臂的面積。

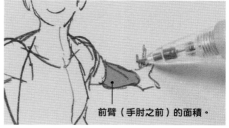

前臂（手肘之前）的面積。

13 將關節區隔開來的手臂面積，不要分配成同比例，要斟酌手臂的凹凸程度跟曲彎程度加上動作。

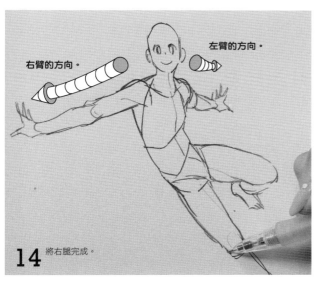

右臂的方向。

左臂的方向。

14 將右腿完成。

15 在讓線條有輕重緩急的同時，要注意不可失去軸心。也別忘記小腿的存在！

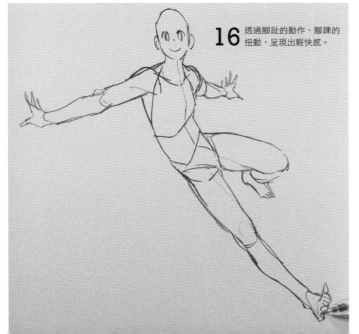

16 透過腳趾的動作、腳踝的扭動，呈現出輕快感。

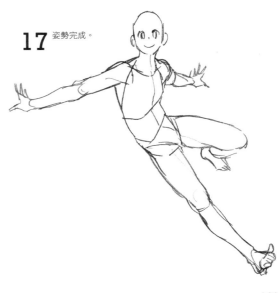

17 姿勢完成。

描繪各式各樣的「動作」

以步行動作為基本骨架打造出姿勢

帥氣的姿勢、可愛的姿勢、性感的姿勢…，要讓身體正式動起來的時候，需將步行動作當成是基本骨架思考。右手向前時左腳會向前，左手向前時右腳會向前。感覺很理所當然又很單純，將這個動作當成是基本骨架思考時，會較容易打造出擁有良好協調感的姿勢。

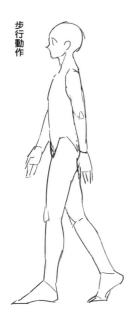

步行動作

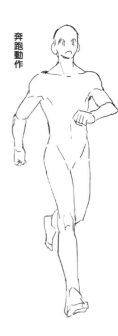

奔跑動作

動作越難，基本骨架的形體就越重要

「步行」的延長「奔跑」，這個動作的左右手腳也是分別擺動的。這是一種瞬間的動作，可以將此看起來最自然的動作應用到角色的招牌動作上。

☆ 雖然想描繪動作很激烈的姿勢看看，但抓不到協調感。

☆ 不知道手腳要怎麼擺動看起來才自然。

☆ 動作不對勁，但不知道要從哪裡修改起。

諸如此類，要是很煩惱不知道怎樣大膽地讓角色動起來，就試著從步行動作開始嘗試吧！動作越是複雜困難，就越需要定下一個基本骨架，再按照順序讓角色動起來。接下來要進行解說的 3 種姿勢，雖然是氣氛感覺各不相同的姿勢，但都是應用到步行及奔跑的動作，使身體擺動方式擁有一種規則性的姿勢。

將擺動方式擁有規則性的左右姿勢進行比較

① 輕快的姿勢　左右兩邊的範例作品，都是直接延用奔跑動作，動作很輕快的姿勢。單看簡圖，左右兩邊不管哪一幅畫都幾乎沒有差別，所以協調感很好。

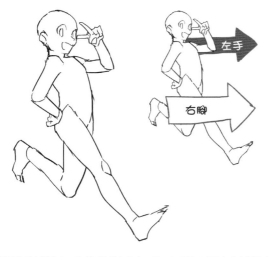

左手

右腳

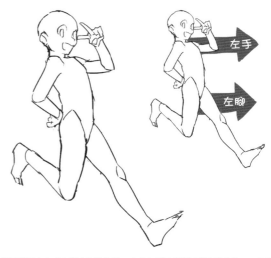

左手

左腳

這幅插畫是右腳踏出，左手則在前方比出一個 V 字手勢。不管右半身還左半身都能感受到一股往前再往前的力量。

這幅插畫只有左半身單方面地往前，右半身則是手腳都朝向著後方，不能夠說是有抓出左右的協調感。

② 稍微性感的姿勢

這是一個手腳動作沒有很大且比較保守一點的姿勢,不過在小跑步向前進的這個動作當中,有加入肩膀的擺動。

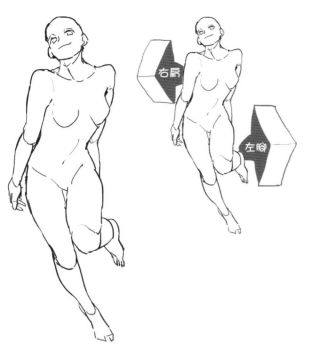

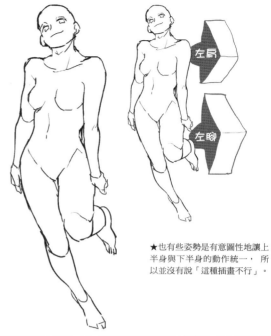

★也有些姿勢是有意圖性地讓上半身與下半身的動作統一, 所以並沒有說「這種插畫不行」。

在這幅插畫當中,左腳抬了起來,而相反側的右肩則有出力像是要往前推出去一樣,所以有一種輪流擺動的動作,很有魅力。

這幅則是左腳抬了起來,同一側的左肩膀同時也出力的範例。動作看起來有點不靈活且僵硬。

③ 踢腳的姿勢

將氣勢十足地踢起腳來的姿勢進行比較。有扭起身體的姿勢,讓人可以更加感受到躍動感。

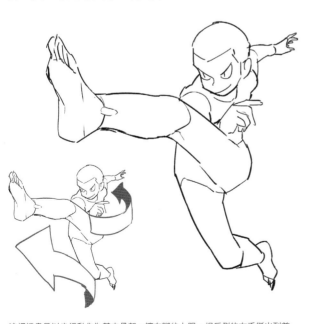

這幅插畫是以步行動作為基本骨架,讓左腳往上踢,相反側的右手挺出到前面。因為很有氣勢,所以上半身與下半身會產生歪斜。上半身的力道是朝著畫面的右側,下半身則是朝著左側,所以身體姿勢並沒有崩潰而是保有著協調感。

Point

就算是往上抬起來的腳,也要按照順序「輪流」描繪出線條呈現出動作。

這幅則是將左手與左腳都挺出到了前面,稍微有一種身體姿勢正在崩潰的感覺。因為不管上半身還下半身都是左側朝前,所以看起來不太自然。

111

利用扭曲起來的身體所描繪出的動作

以步行動作為基本骨架，描繪出大膽的仰視視角姿勢。

1 先固定出作為基本骨架的軀幹形體。

2 在這階段的肌肉等細節部分要先無視。

3 先別去管「關節是怎麼呈現的？」，要先決定位置關係。

4 挺出到面前的手。要畫成能夠稍微看到手掌的角度。

5 從此階段開始，要輕輕畫出肩膀連接到胸部的肌肉，使其有「身體」感。

6 透過通過身體中心的正中線，決定軀幹的扭身程度。

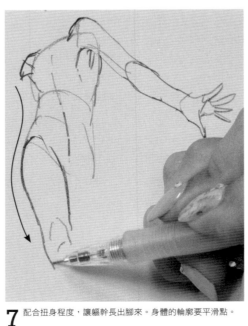

7 配合扭身程度，讓軀幹長出腳來。身體的輪廓要平滑點。

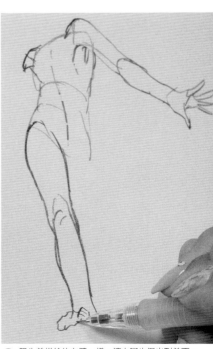

8 跟先前描繪的左臂一樣，讓右腳也挺出到前面。

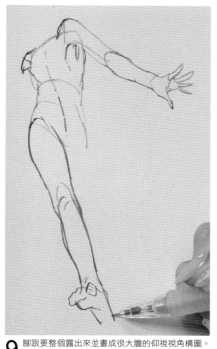

9 腳跟要整個露出來並畫成很大膽的仰視視角構圖。

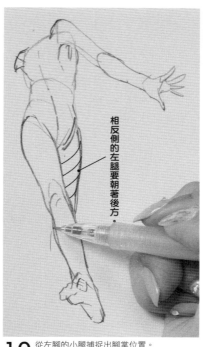

相反側的左腿要朝著後方。

10 從左腳的小腿捕捉出腳掌位置。

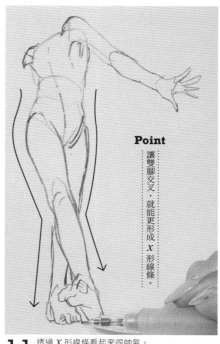

Point
讓雙腳交叉，就能更形成 x 形線條。

11 透過 x 形線條看起來很帥氣。

12 從肩膀將鎖骨連接起來並描繪出脖子。要意識到這裡要用曲線，使其不會很僵硬。

13 右肩位於比較後方一點的位置，所以要讓右臂像是從胸肌的另一側長出來一樣。

14 右手與左手的手掌雖然是一樣的動作，不過身體有大幅的擺動，呈現方式會有所不同。

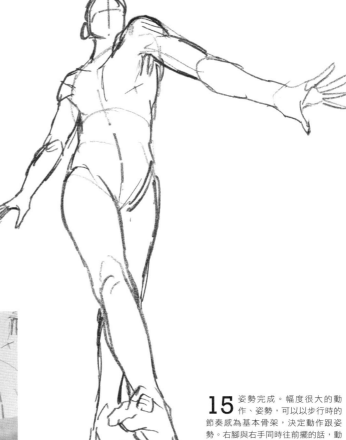

15 姿勢完成。幅度很大的動作、姿勢，可以以步行時的節奏感為基本骨架，決定動作跟姿勢。右腳與右手同時往前擺的話，動作會變得很生硬，所以原則上要讓左右手腳分別朝前後擺動。

描繪雙人激烈動作

以仰視視角從腳掌這一側觀看動作並捕捉出其形體。跟步行動作時一樣，讓手腳動作各不同時就會呈現出變化。

1 試著一面想像畫面中心的走向，一面畫出線條。

2 在不會變成左右對稱的前提下，一面抓出左右的協調感，一面進行描繪。

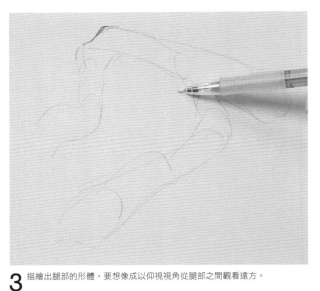

3 描繪出腿部的形體。要想像成以仰視視角從腿部之間觀看遠方。

4 配置位置時要讓 2 個人的臉部都在圓裡面。

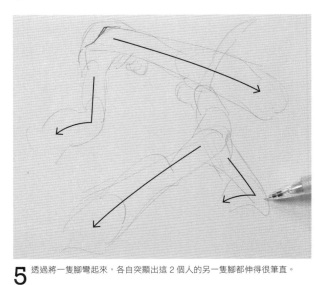

5 透過將一隻腳彎起來，各自突顯出這 2 個人的另一隻腳都伸得很筆直。

6 在這雙人姿勢當中也要活用衣服（長褲）的形體及皺褶，呈現出富有動態感的腳。

7 草稿畫好了，接著以主線從臀部描繪起。

8 臀部到膝蓋這段要修長點，線條要畫得俐落點，使其厚實感不會太重。

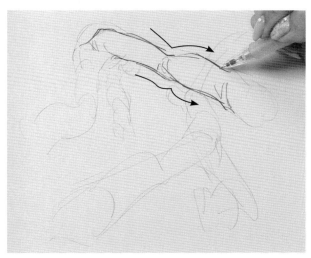

9 膝蓋以下（小腿肚）要進行誇張化，使其像是突然變大一樣。

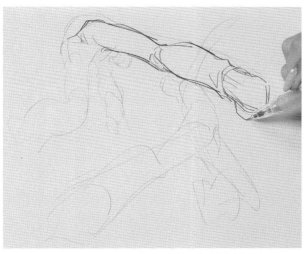

10 腳跟也要畫得大膽點。讓線條有輕重緩急，使魄力集中在腳底。

11 左腿也以同樣的協調感進行描繪。

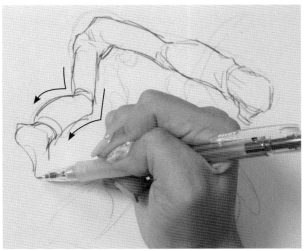

12 左腿因為有彎了起來，所以小腿的線條也要增加不同於右腿的誇張，使其稍微往後彎起來。

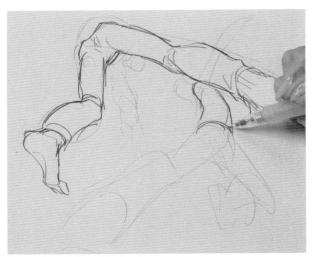

13 輪到第 2 個人。上半身到腿部一直都是曲線，所以要一口氣畫完呈現出氣勢。

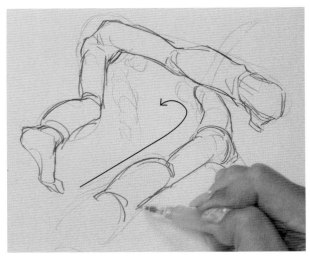

14 跟第 1 個人一樣⋯，要強調腿部。並且要再誇張得更強烈一點。

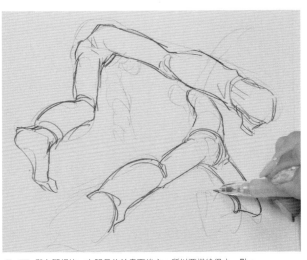

15 與左腿相比，右腿是位於畫面後方，所以要描繪得小一點。

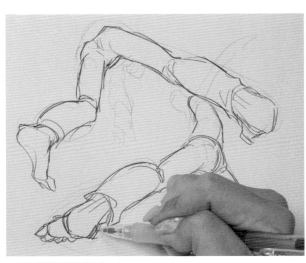

16 腳跟要描寫得強而有力。

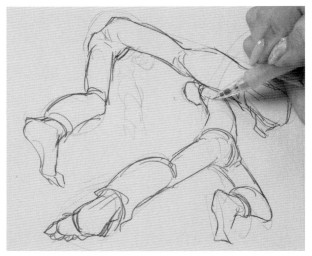

17 將位於畫面後方的小部位也要描繪出來。

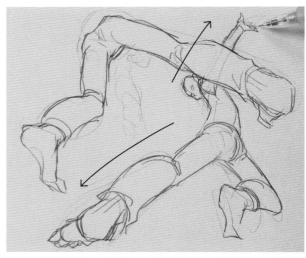

18 手要整個朝上。並將手的方向描繪成與那隻伸直的腳反方向，營造出寬敞的畫面。

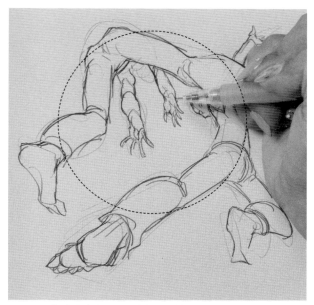

19 另外 1 個人的雙手則反過來伸向圓的中心。讓中間的空間不會空出一大塊空白。

20 手掌則是整個連指尖都挺起來不要鬆掉。

21 實際透過自己的手，仔細觀察手指伸直時挺起來的樣子會是怎樣，再進行描繪。

22 姿勢完成。最引人注目的是那些具有魄力的腿部呈現，以腿部營造出一個框架並將其中。最後才會去注視的則是框架（腿部）裡面，腿部既是魄力的呈現，也具有誘導視線的效果。的手掌部位置於其中。最後才會去注視的則是框架（腿部）裡面，腿部既是魄力的呈現，也具

描繪雙人親密動作

從看起來很大的頭部捕捉出形體。交纏的手則是注目焦點。

1 以俯視視角進行描繪。

2 因為想要讓觀看者對這2人的關係性有一股印象，所以這裡設定了一個交纏的部位並抓出骨架圖。

3 從臉部位置開始處理。

4 畫出通過中央的正中線。

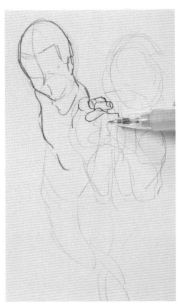

5 讓彼此的手交纏在2人的中心。

要注意手指的角度。

6 因為是一個很複雜的交纏方式，所以一旦其位置處於中心，就會形成非常引人注目的重點所在。

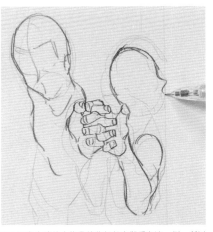

7 因為右邊的人物是將背部朝向觀看者這一側，所以要讓臉部單獨轉頭朝向這一邊。

8 刻畫後頸。

9 將姿勢畫成挺起胸腔的站姿。

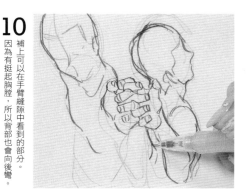

10 補上可以在手臂縫隙中看到的部分。因為有挺起胸腔，所以背部也會向後彎。

11 朝著腳尖越畫越細，要有站姿很流暢的感覺。

12 腿部也稍微往後彎。

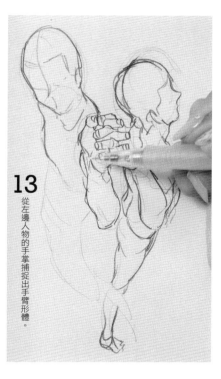

13 從左邊人物的手掌捕捉出手臂形體。

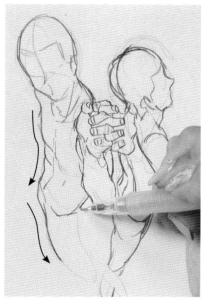

14 與右邊人物對照之下，左邊人物的背部是往前彎的，姿勢要畫成像是用腰在站著一樣。

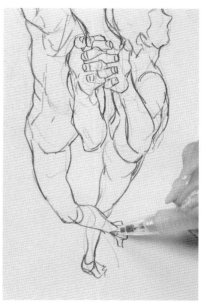

15 腳尖要呈現出在玩鬧的動作。因為兩人的體格有差距，所以試著稍微改變腳掌的大小。

16 腳掌要畫得非常地小，營造出遠近感。

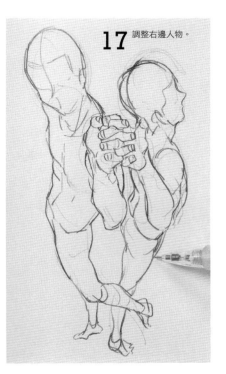

17 調整右邊人物。

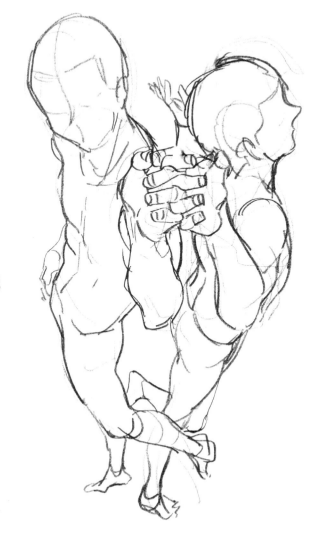

18 姿勢完成。雖然是背靠背的站姿，但有讓指尖及腿部帶著玩鬧的動作，處理成很時髦的感覺。

身體線條要以書寫文字的感覺描繪！

角色的身體線條要以平滑的曲線進行描繪。跟書寫平假名一樣，要一面想著「這條線跟下一條線連在一起，就變成那個部位…」，並一面決定描繪順序。就算是完成時要擦掉的線條，在骨架圖及草稿的階段也要意識著「走向」，將部位與部位連接起來。

平假名是透過看不到的線條連接起來的。

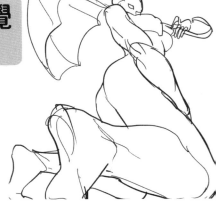

女性坐姿的描繪範例

1
從頭部開始描繪。

2
將脖子到肋骨部分這段當作是一個部位，並描繪得圓潤一點。

肋骨的厚實感

3
在軀幹上畫上胸部。因為要是直接就描繪胸部，協調感很容易就會崩潰。

上面要平滑點

下面要隆起來

4
用曲線連接起來。在描繪腿部之前，要透過大腿根部的剖面將兩者區隔開來。

將中心線條的正中線扭曲，呈現出女性的柔美感。

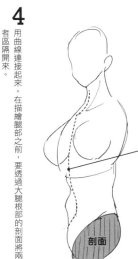

剖面

5
大腿要畫得柔軟一點，同時關節要帶入骨感，描繪成一個很細長的草圖。

骨感

呈現出圓圓的肉感

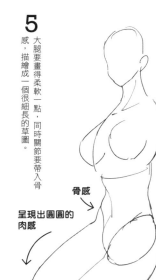

6
肩膀既圓且窄。將手肘關節畫得比上臂粗一點，呈現出女性化的強弱對比。

肩膀要保守點

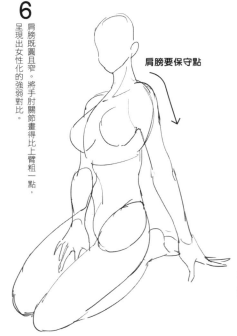

7
進行微調整，完成最後處理。

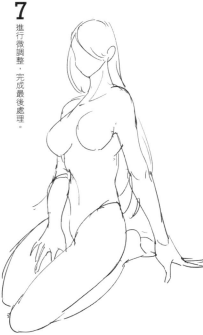

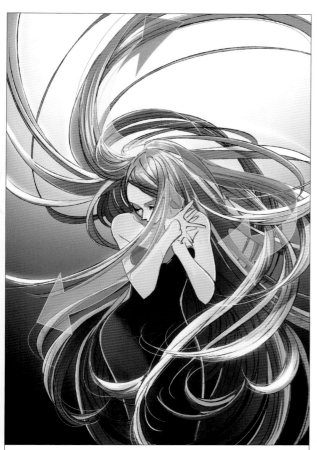

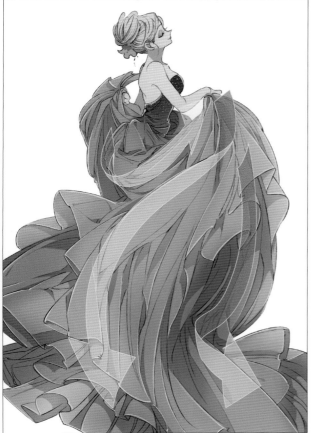

第3章
大膽呈現出「動作」吧！

為了呈現出活靈活現的動作，不能只有動身體，而是要讓所有要素都動起來。頭髮及衣服那是不用講了，就連包圍著角色的空間都要能自由操縱，描繪出具有魄力的姿勢。如果是要描繪一個躍動感很柔和的角色，那捷徑就是大膽地打造出一個「柔軟空間」。在又空白又死板的畫面上畫出格子，再打造出一個眼睛看得見且具有景深感的空間，這就是「えびも流」。這一章節將針對過去投稿在 SNS 上，有關構圖過程的相關想法及其目的進行解說。

試著讓身體以外的要素也動起來

描繪時也讓身體及手腳以外的部位呈現出動作吧！

透過分成複數區塊讓頭髮動起來

★分成 3 個區塊思考的話，要上色跟上陰影時就會較容易知道該如何分別上色。

正面

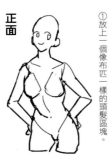 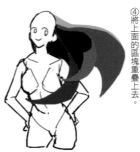 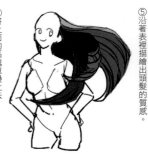

①放上一個像布匹一樣的頭髮區塊。

②讓下面的區塊稍微搖曳得保守一點。　注意陰影面

③描繪中間的區塊。

④將上面的區塊重疊上去。

⑤沿著表裡描繪出頭髮的質感。

側面

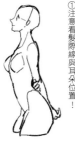 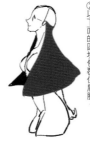 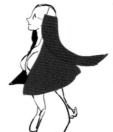 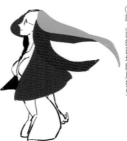 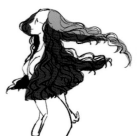

①注意看髮際線與耳朵位置！

②以下面的區塊包覆住肩膀。

③將中間的區塊放上去。

④讓上面的區塊隨風搖曳。

⑤加上波浪的質感。

背面

 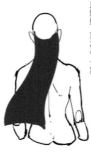 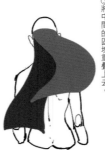 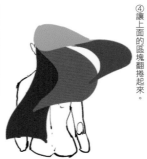 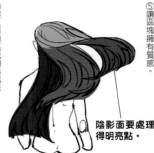

①要注意下面區塊的追加位置！

②頭髮的下面不容易承受到風的抵抗，所以飄動上要保守一點。

③將中間的區塊重疊上去。

④讓上面的區塊翻捲起來。

⑤讓區塊擁有質感。

陰影面要處理得明亮點。

···

從髮際線及髮分線讓頭髮動起來

★有些描繪模式是以髮旋為「點」，再從這個點思考髮型，也有些模式是以髮分線為「線」，再去打造髮型。配合自己想要描繪的髮型，讓自己能夠靈活地隨機應變即可。

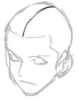 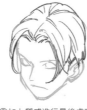

①從頭頂中分。

②髮束的走向，重點在於要沿著圓圓的頭部，確實呈現出景深感。

③加上質感進行最後處理。

①在靠近側面處，畫出一條髮分線。

②試著讓髮束的走向呈放射線狀。

③讓每一束頭髮都擁有質感。試著透過表面與其內側的髮束，稍微改變一下走向就可呈現出立體感（這個微妙差異要在不違反頭部圓潤感的範圍之內）。

透過髮分線與髮旋呈現出動作

⑥加上前髮且修整形體，並塗上顏色。

(a) 從髮旋處打造出一個很自然的走向。

 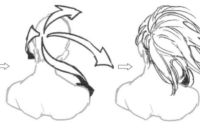 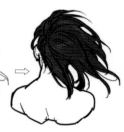

(b) 讓頭髮從後方呈現出放射線狀飄動。將在 a 當中，當作髮旋為思考的點，變更成「承受風吹的所在之處」。

⑥加上前髮且修整形體，並塗上顏色。有區分出區塊的話，就可以較容易捕捉出「位於後方的頭髮」「表面頭髮落在下面頭髮的陰影」這些地方。

 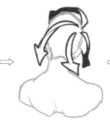 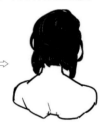

(c) 讓髮束從側面動起來，像是要捲起旋渦一樣。

⑥修整形體並加上顏色。透過大區塊捕捉，會較容易使加上顏色的頭髮擁有自然的飄動。

 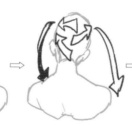 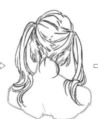

(d) 從鋸齒狀的髮分線打造出雙馬尾髮型。

①鋸齒狀的髮分線。

②打造出一個略有個性的髮束走向。

③刻畫出曲線狀的髮束。並讓髮分線與鋸齒狀咬合在一起，即可較容易打造出具有分量感的髮型。實際上在三次元現實世界也有使用此手法。

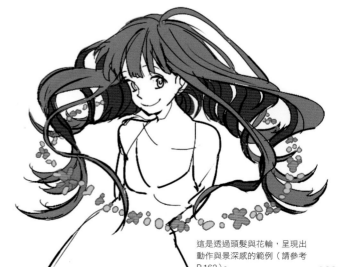

這是透過頭髮與花輪，呈現出動作與景深感的範例（請參考P.162）。

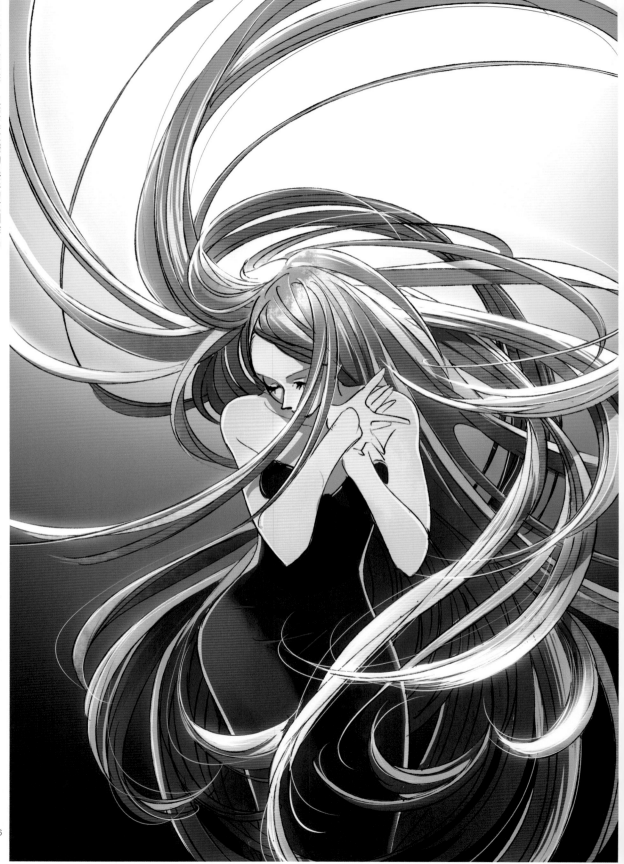

▶讓頭髮動起來的範例。描繪時是帶著朝單一方向捲起旋渦的概念（請參考第126頁）。

▲讓禮服的布匹動起來的範例。描繪完角色的身體後，接著從將後側布匹提到前方的這個動作開始描繪起禮服，並在整個畫面上呈現出像是要將皺褶海浪拉起一樣（請參考第126頁）。

加上衣服與頭髮並使其大膽動起來

在角色上補上衣服與頭髮的描繪並呈現出動作。即使身體沒有很大的動作，透過頭髮及衣服布匹的波浪呈現，也能夠賦予活靈活現的印象。

▲ 完成作品

▲ 線圖

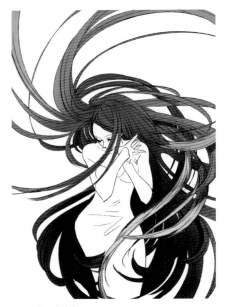

底色是紫紅色漸層。

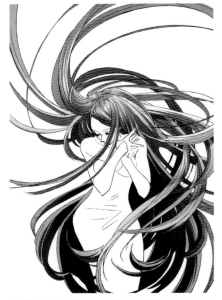

頭髮的呈現，同樣也是在呈現角色的情感及內心層面，所以要細心地呈現出搭配場景的光源狀況及陰影濃淡。

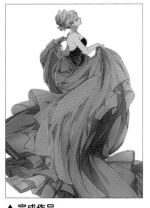

▲ 完成作品

▲ 線圖

要呈現出布匹在拉扯下有所擺動的狀態。將後方的布匹挪動到前方，並捕捉出皺褶稍微慢一拍的飄動及緩緩流動的樣子。

在皺褶的走向不會中斷的前提下，將禮服的布匹分成 3 個區塊，並塗上各自的底色。

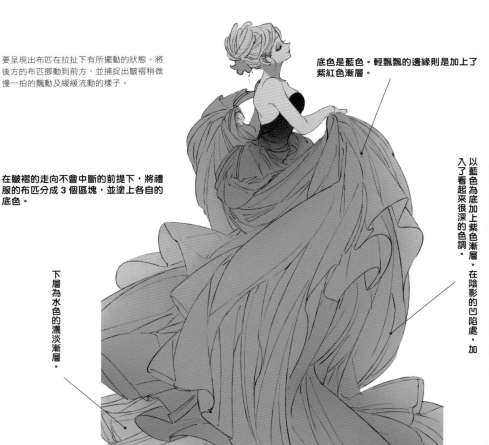

底色是藍色。輕飄飄的邊緣則是加上了紫紅色漸層。

以藍色為底加上紫色漸層。在陰影的凹陷處，加入了看起來很深的色調。

下層為水色的濃淡漸層。

126

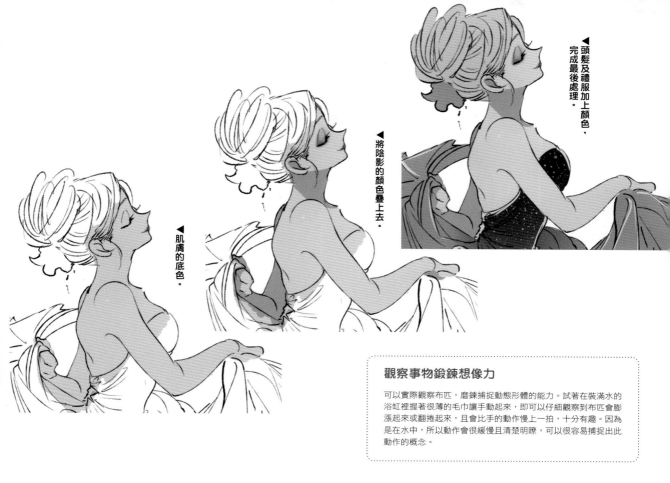

▲肌膚的底色。

▲將陰影的顏色疊上去。

▲頭髮及禮服加上顏色，完成最後處理。

> **觀察事物鍛鍊想像力**
>
> 可以實際觀察布匹，磨鍊捕捉著動態形體的能力。試著在裝滿水的浴缸裡握著很薄的毛巾讓手動起來，即可以仔細觀察到布匹會膨漲起來或翻捲起來，且會比手的動作慢上一拍，十分有趣。因為是在水中，所以動作會很緩慢且清楚明瞭，可以很容易捕捉出此動作的概念。

提著禮服下擺的動作呈現，能夠應用在雙人舞的場景

這是以「全方位進攻」捕捉出雙人舞的範例作品。除了在 P.122 所介紹的頭髮擺動方式外，再加上衣服翻動的效果而賦予動態印象。描繪時頭髮及布匹的動作會隨著身體的迴轉動作而動，且會稍微慢上一拍。

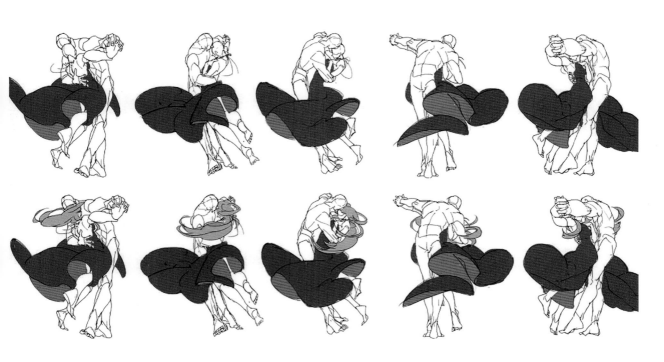

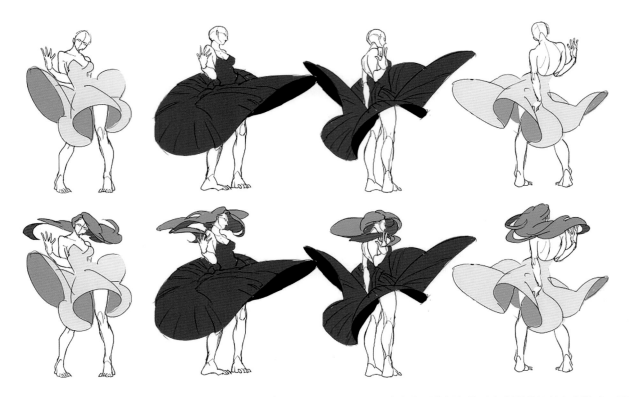

為了讓人感覺到動作很大，要根據站姿的不同，補上不同衣服與頭髮。裙子的翻動要掌握住其巨大空間並呈現出立體感。具體的想法及描繪方法會在 P.134 進行解說。

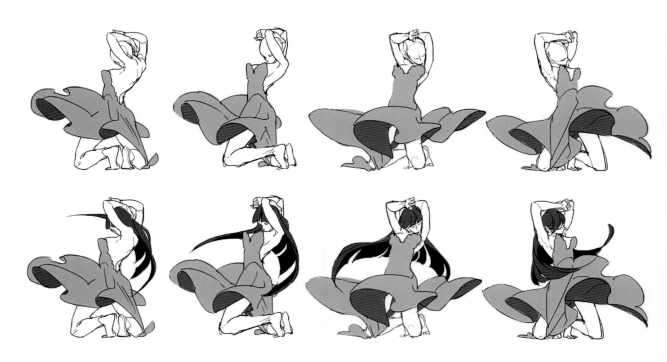

即使是跪姿，只要衣服及頭髮一翻動起來，就能打造出具有動態感的一幕。要打造出裙子蘊含著空氣並四處搖曳的樣子。

一點一滴將衣服及頭髮這些要素，增加到從不同角度所描繪出來的姿勢上，除了可以練習到很單純從各種角度進行觀看的場面，也能比較容易想像連續動作是如何變動的優點。像是透過一格一格慢動作播放影片的感覺，達到「正因為有前面那一幕場景，才能夠描繪出現在這一幕場景的這一個動作！」的效果。常有人提到，要透過擷取影片某一幕的概念進行描繪，個人認為將此方法再更簡單化便會是如此了吧！

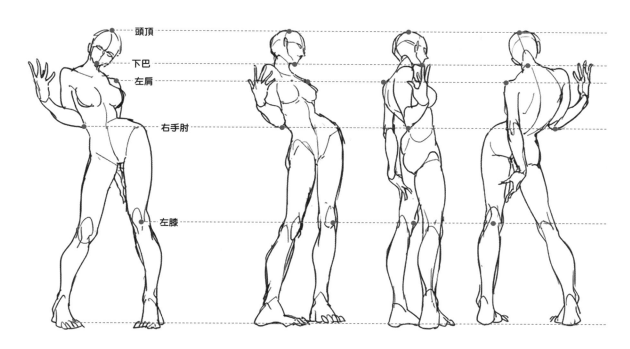

頭頂
下巴
左肩
右手肘
左膝

在加上衣服與頭髮之前的「全方位進攻」站姿。這個姿勢本身，與其說是從一個正在進行動作的場景擷取下來的，不如說是一個一直固定不動的站姿。在這個姿勢當中，手指直直朝上的右手及在摸腳的左手，這些部位是動作的重點所在，也要確實地呈現出來。

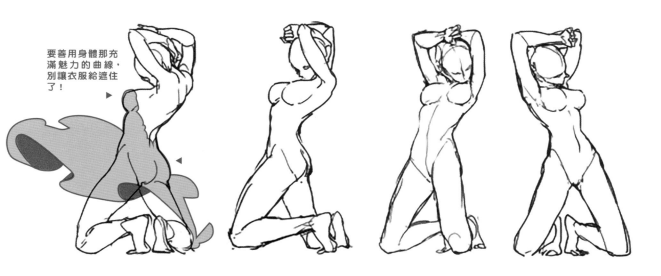

要善用身體那充滿魅力的曲線，別讓衣服給遮住了！▶

加上衣服與頭髮之前的「全方位進攻」跪姿。特別強調的胸部及擁有美妙曲線的腰身，描繪時要打造出這些「想要活用的地方！」且具有魅力的重點所在，並與衣服及頭髮相搭配。

利用「圈圈」呈現出立體感

從「圈圈」拓展想像力，再聯想到立體的方法。

讓「圈圈」呈立體狀

1 先隨便描繪一個圈圈。

2 在圈圈裡面打造出一個重點位置。

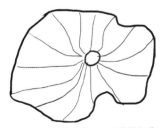

3 利用很平滑的曲線，將圈圈與重點位置連接起來。

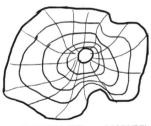

4 從外圍補上圈圈，一直補到重點位置為止。

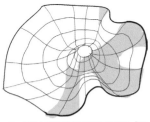

5 只要在看起來「好像有凹進去」「好像有陷進去」的地方，加上大略的陰影，看起來就會更加有立體感。

就像是在地圖當中表示山峰高度時會畫的「等高線」。
熟悉之後，試著將重點位置增加成 2 個也是可行的。也可以改變重點位置的形狀，此想法是為了讓自己不要只依賴草圖的突出處跟凹陷處呈現出凹凸，而可以透過格子呈現出「突出到前方」「凹陷到後方」的形狀，並更簡單、更自然地想像出凹凸情況。

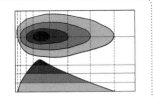

可以改編成各式各樣的形狀

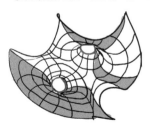
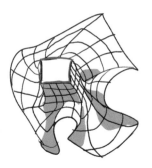

利用 「圈圈」 轉換成衣物的形狀

可以直接套用在裙子上！

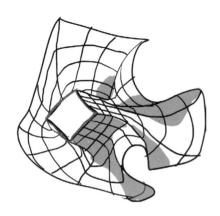

1 將重點位置想成是人體腰部的剖面。

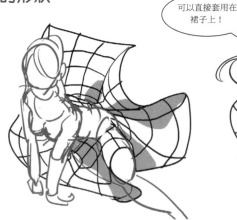

2 陸續畫出身體。

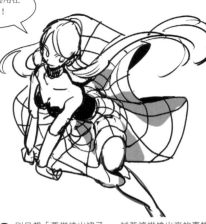

3 別只想「要描繪出裙子」，試著將描繪出來的事物「有效地當成裙子使用！」，常常會出現連自己都沒預料到的情況，十分有趣。要一直保持有彈性的想法是一件很難的事，不過卻是非常重要的！

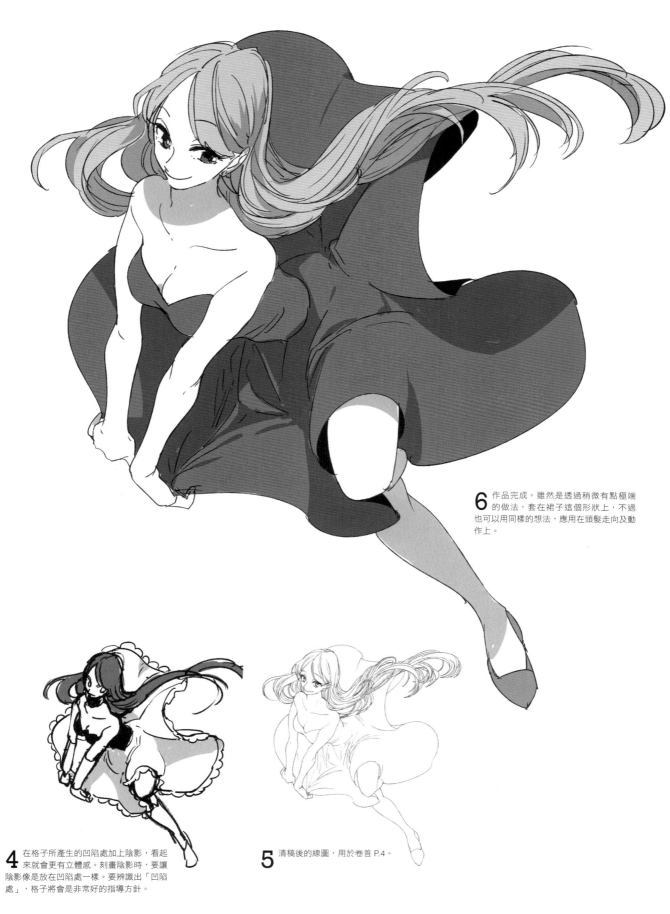

6 作品完成。雖然是透過稍微有點極端的做法，套在裙子這個形狀上，不過也可以用同樣的想法，應用在頭髮走向及動作上。

4 在格子所產生的凹陷處加上陰影，看起來就會更有立體感。刻畫陰影時，要讓陰影像是放在凹陷處一樣。要辨識出「凹陷處」，格子將會是非常好的指導方針。

5 清稿後的線圖，用於卷首 P.4。

從同一個 「圈圈」 發展成頭髮及衣服

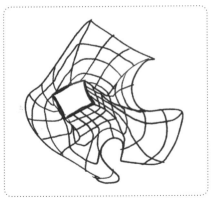

可以將 P.130 所描繪的範例作品當中的腰部，當作是頭部（髮際線），裙子下擺當作是髮梢，而將四處散開的不規則格子當作是頭髮。同樣的也可以用在各式各樣的場面上…，諸如衣服的形體，或是替換成水中場景的水流，亦或是無重力的狀況等。要透過看著天空「那朵雲看起來好像鯨魚！」的感覺，相信自己的感性，自由自在地描繪。

以四邊形的重點位置為基本骨架描繪出其他的範例

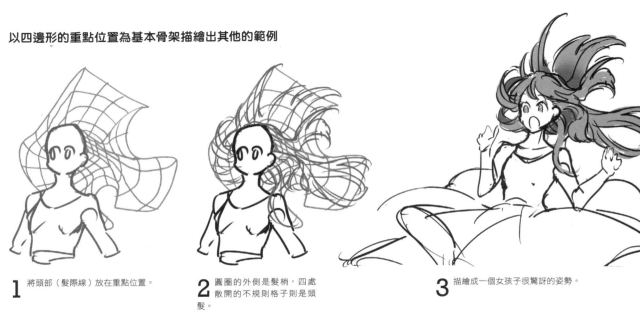

1 將頭部（髮際線）放在重點位置。

2 圈圈的外側是髮梢，四處散開的不規則格子則是頭髮。

3 描繪成一個女孩子很驚訝的姿勢。

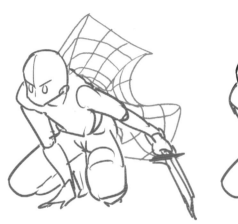

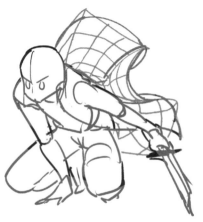

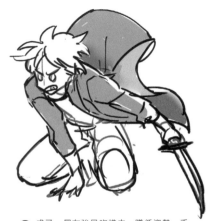

1 擺放在蹲姿的背後。

2 套用成衣物（外套）的形狀。格子則漸漸轉換成上衣。

3 成了一個在強風吹拂中，蹲低姿勢、手拿武器的男孩子。

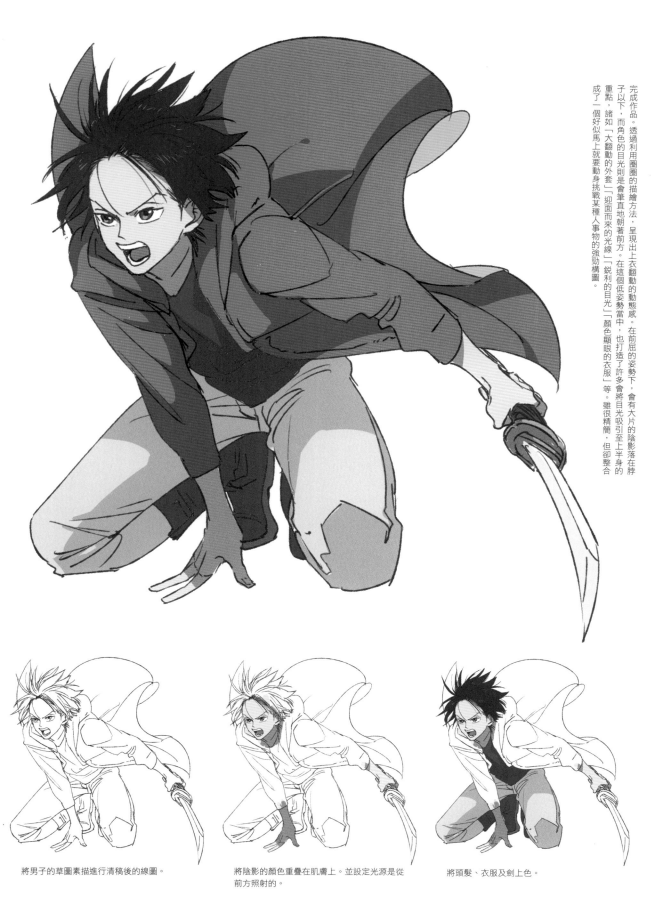

完成作品。透過利用圈圈的描繪方法，呈現出上衣翻動的動態感。在前屈的姿勢下，會有大片的陰影落在脖子以下，而角色的目光則是會筆直地朝著前方。在這個低姿勢當中，也打造了許多會將目光吸引至上半身的重點，諸如「大翻動的外套」「迎面而來的光線」「銳利的目光」「顏色顯眼的衣服」等。雖很精簡，但卻整合成了一個好似馬上就要動身挑戰某種人事物的強勁構圖。

將男子的草圖素描進行清稿後的線圖。

將陰影的顏色重疊在肌膚上。並設定光源是從前方照射的。

將頭髮、衣服及劍上色。

133

從 「圈圈」 描繪膨起來的裙子

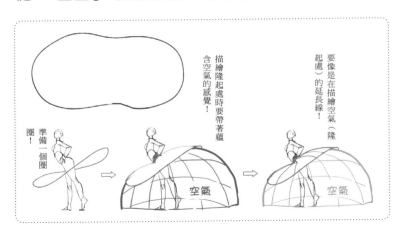

這是將圈圈看成裙子下擺，並加工出立體感的方法。「找出共通點，再替換成別的物體思考」的想法，是這個方法的根本所在。要是一開始就想說這是條裙子，腰部到下擺這一段既寬廣又有皺褶，會感覺很難讓裙子動起來。但是單獨只看下擺的話，那就只是個「繞了一圈的圈圈」，所以只要當成是要讓這個圈圈動起來，那動作方面就可以很多樣化。如果氣勢十足地用這個方法描繪，有可能會出現連自己都沒預料到的動作，最後的結果會變得十分有趣。要是替換成「更簡單且有共通點的物質」，就能夠描繪出原本想不到的動作，會多出很多新發現。

用扭轉了一圈的圈圈來描繪

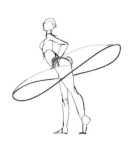
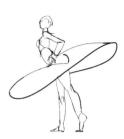
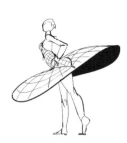

1 準備一個扭轉成8的圈圈。

2 將人配置在扭轉處。

3 以平緩的線條，將腰部與圈圈連結起來。

4 擦掉腰部跟大腿這些部位並描繪成裙子。

5 畫上格子就可以比較容易呈現出立體感。

用膨脹起來的圈圈描繪

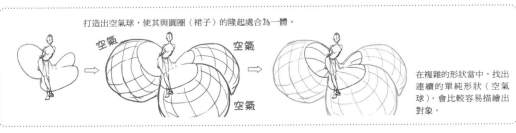

打造出空氣球，使其與圓圈（裙子）的隆起處合為一體。

在複雜的形狀當中，找出連續的單純形狀（空氣球），會比較容易描繪出對象。

1 準備圈圈。

Point
圈圈並沒有所謂的固定形狀，建議可以搭配一些急劇的凹陷形狀及巨大的隆起形狀。

雖然也要看畫風與創作手法，不過基本上可以想成「線條＝輪廓」，並省略掉表面的皺褶。一開始先從產生凹凸的地方朝中心處畫上曲線。描繪過程中，為了呈現裙子隨風飄揚的感覺，要意識到內側是有空氣的。最後在表面畫上格子，就會比較容易看成是一種立體形狀，而且在上色的時候也會比較容易聯想到陰影。

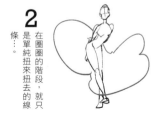

2 在圈圈的階段，就只是單純扭來扭去的線條⋯⋯。

3 為了呈現出布匹膨脹起來的模樣，要將柔軟的線條連接起來。

4 維持圓潤感。要實際加上皺褶及動作時，特別是想讓布匹擁有張力的時候，要注意不要描繪太多多餘的線條。

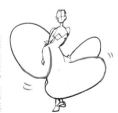

5 畫上格子。

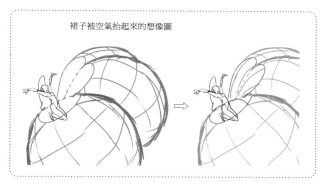

裙子被空氣抬起來的想像圖

用線條複雜的圈圈描繪

1 這次的圈圈更加複雜。

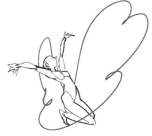

2 將較大的隆起處放在前方。

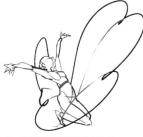

3 將凹陷的部分畫成大皺褶。

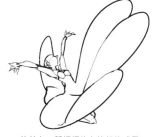

4 使其有一種輕輕往上抬起的感覺。

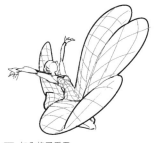

5 加入格子看看。

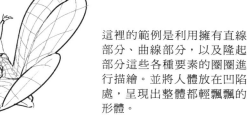

這裡的範例是利用擁有直線部分、曲線部分,以及隆起部分這些各種要素的圈圈進行描繪。並將人體放在凹陷處,呈現出整體都輕飄飄的形體。

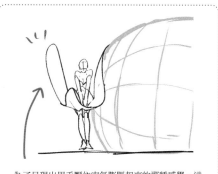

為了呈現出用手壓住空氣膨脹起來的那種感覺,這裡是描繪成直線狀,所以裙子上沒有畫上太多帶著隆起感的格子。

用線條很激烈的圈圈描繪

描繪時,讓圈圈的線條彼此重疊的話,裙子前方的布匹與後方的布匹,會變得更加明確。相對的下擺到腰部這段距離會變短,所以要呈現出景深感就會變得比較困難。不要用一直線連接下擺到腰部的這段線條,加入一個緩衝的話既能呈現動作也能呈現出景深感。

1 線條與線條重疊的圈圈。

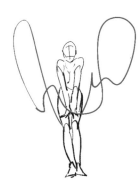

2 畫上人體。

3 試著讓下擺到腰部這一段當中稍微彎曲起來,以便可以清楚看出用手壓住的形體,要注意裙子襯裡的形狀,在途中稍微彎曲起來的部分。

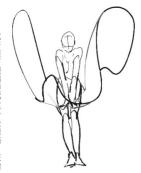

4 裙子的後方與前方會變得很容易就看出來。

5 因為是描繪成被強風吹抬起來的感覺,所以裙子的格子也會變成直線狀。

描繪 「圈圈」 大膽動起來的姿勢

用線條更加激烈的圈圈描繪

讓線條交叉並增加扭曲感與景深感。因為姿勢中有加入了用手拉扯的動作，所以連接到手的線條要畫成直線狀呈現出氣勢。並要試著透過不同的線條描繪，呈現出柔軟的動作與激烈的動作。

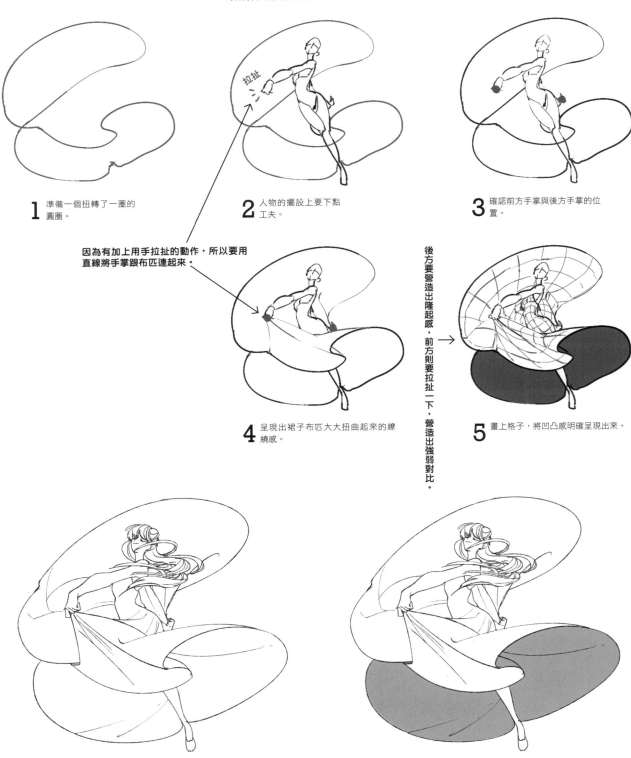

1 準備一個扭轉了一圈的圓圈。

2 人物的擺設上要下點工夫。

拉扯

3 確認前方手掌與後方手掌的位置。

因為有加上用手拉扯的動作，所以要用直線將手掌跟布匹連起來。

4 呈現出裙子布匹大大扭曲起來的繚繞感。

後方要營造出隆起感，前方則要拉扯一下，營造出強弱對比。

5 畫上格子，將凹凸感明確呈現出來。

清稿後的線圖。

位於前方的部分會成為裙子的內側。

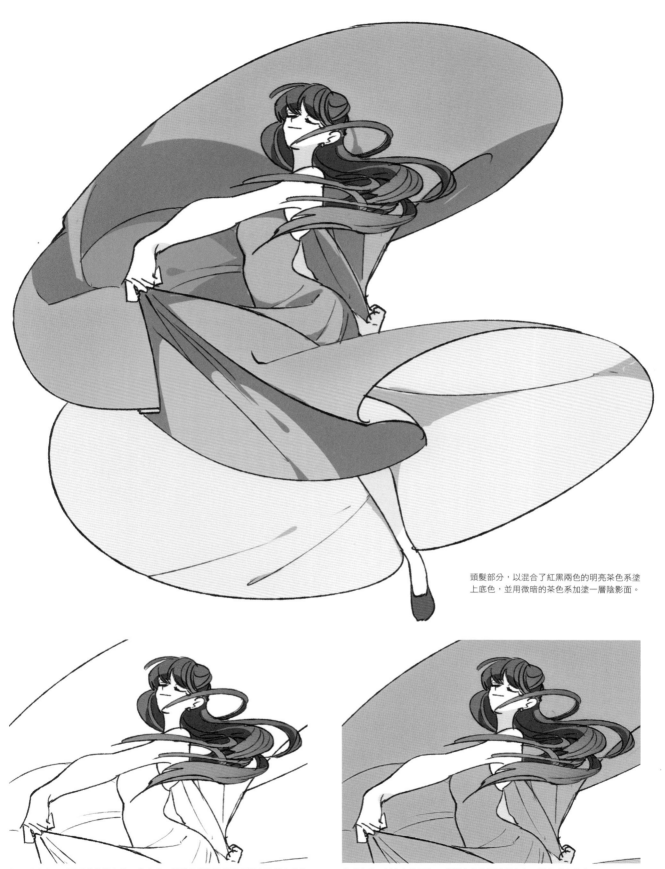

頭髮部分，以混合了紅黑兩色的明亮茶色系塗上底色，並用微暗的茶色系加塗一層陰影面。

裙子的底色。透過柔和的粉紅色，整合成一個帶有華麗姿勢與優雅表情很女性化的印象。

完成作品。以紅色與黑色2種顏色的色調進行上色，並完成完稿處理。

用錯綜複雜的圈圈描繪

利用不規則且錯綜複雜的圈圈進行描繪。因為圈圈本身沒有重疊的部分,而且有很多很大膽的隆起處,所以這裡會試著與大動作的姿勢進行搭配。就來試試一口氣讓裙子內側露出很多吧!畫面上有幾條代表布匹皺褶的線條,將這些線條連接至手(紅色圓圈),其位置離圈圈很近。這裡是鬆開了這兩者之間的布匹並保留了布匹柔軟度,也讓表情顯露了出來。

1 準備一個凹凸很多的圈圈。

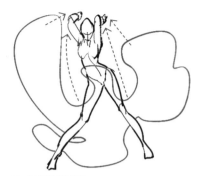

2 將線條連接到手。

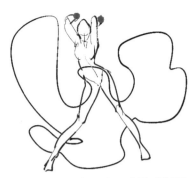

3 手掌位置比軀幹還要後面。掌握包含這個景深感在內的位置關係是很重要的。

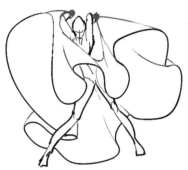

4 就這樣單純只是將線條連接起來的話,表情及身體動作會被遮住,所以要讓布匹鬆開,營造出一個空隙出來,好可以看見臉部與身體。

5 在裙子表面加入格子。原本是圈圈形狀的裙子內側會顯得很有動態感,而且會將大膽的動作強調出來。

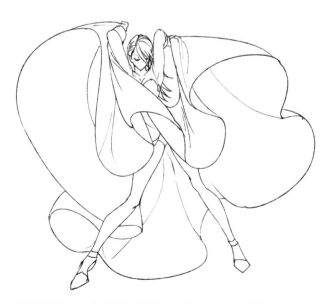

清稿後的線圖。在不傷及整體形體的前提下,補上布匹的細小皺褶。

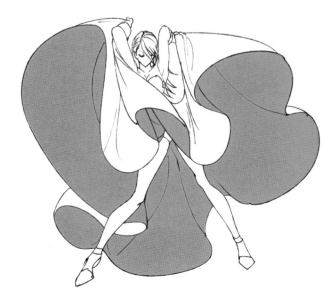

將裙子內側當作是注目焦點。

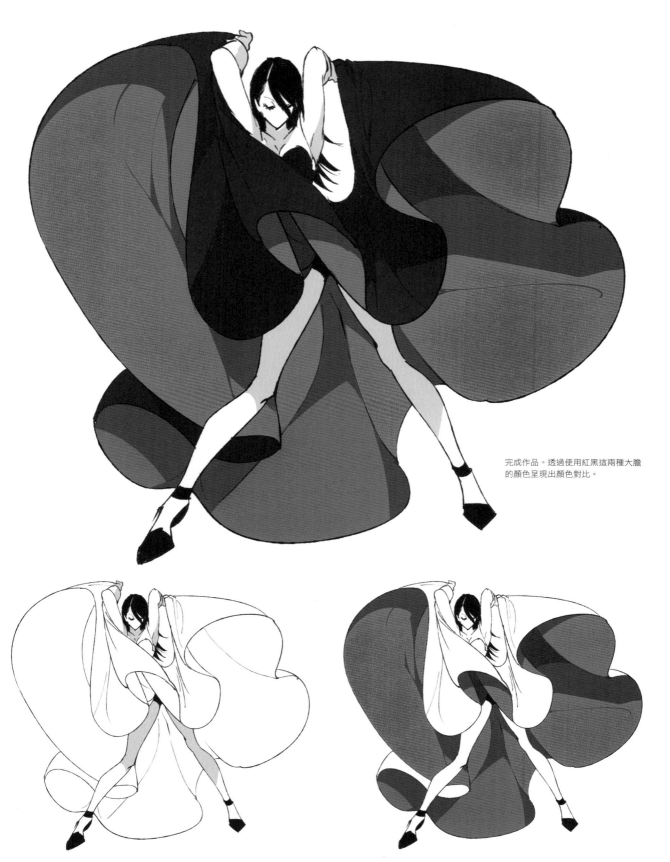

完成作品。透過使用紅黑這兩種大膽
的顏色呈現出顏色對比。

將肌膚部分上色，侷限在只有淡灰色的陰影，並配合裙子的黑色質地呈現出單一
色調。這樣能讓襯裡的紅色更加突顯出來，並給予觀看者一股鮮明強烈的印象。

裙子的底色與陰影的顏色。將陰影分成 2 階段濃淡，並營造出陰影當中更加深
邃的部分。

利用「筒形」呈現出遠近感

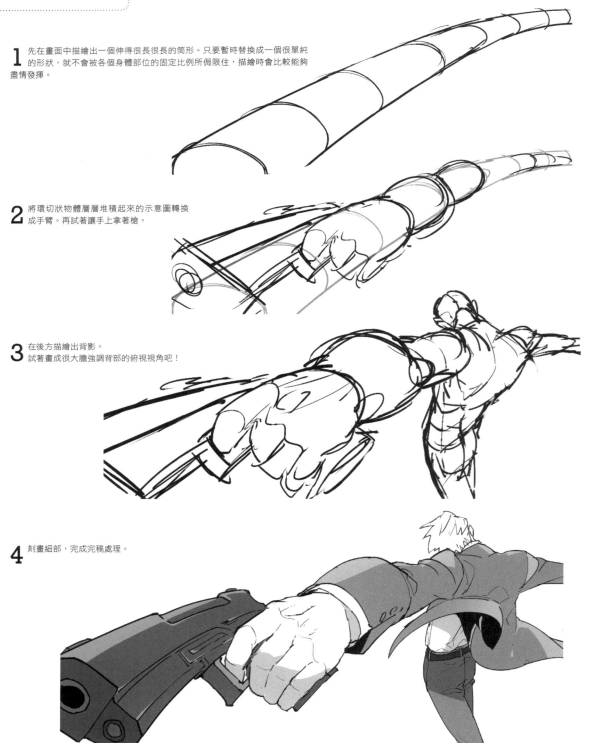

筒　　　　將遠近感替換
　　　　　成筒形

利用「筒形」呈現出由後往前的動作！

起稿描繪時，要想像成環切狀物體連續相接的圖形。根據想呈現的事物不同，有時候要描繪成手腳是從軀幹長出來的，有時要描繪成從手或腳是連接起來的。為了讓自己描繪時能隨心所欲，試著嘗試各種手法吧！

1 先在畫面中描繪出一個伸得很長很長的筒形。只要暫時替換成一個很單純的形狀，就不會被各個身體部位的固定比例所侷限住，描繪時會比較能夠盡情發揮。

2 將環切狀物體層層堆積起來的示意圖轉換成手臂。再試著讓手上拿著槍。

3 在後方描繪出背影。試著畫成很大膽強調背部的俯視視角吧！

4 刻畫細部，完成完稿處理。

利用「筒形」呈現出由下往上的動作！

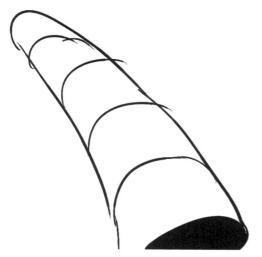

1 先描繪一個層層堆積的筒型。

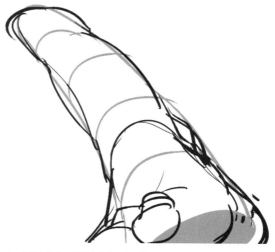

2 在前方描繪一個挺出來的腳掌，筒形看起來就會像是腿部。

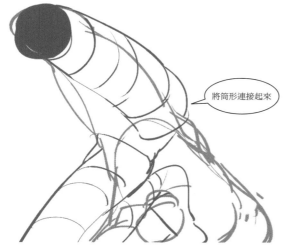

將筒形連接起來

3 補上後方的右腿、左腳大腿並描繪成筒形。

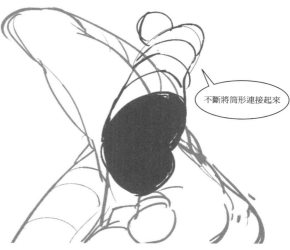

不斷將筒形連接起來

4 軀幹也以筒型進行描繪，並要掌握到景深感與立體感。

此描繪方法中，沒有考量手、腳的長度比例，所以也能試著改變關節區隔處的粗細。給予觀看者呈現個人風格且帶有獨自性，而成為一幅獨特的作品。

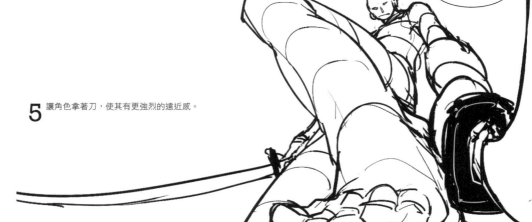

筒形連接完畢

5 讓角色拿著刀，使其有更強烈的遠近感。

141

利用「筒形」呈現 2 個方向的動作！

先決定主要部位配置，以及讓角色容納於畫面當中，營造出其主軸張力的描繪方法。套用實際存在的圖形或文字，如交叉跟 S 形等，角色容納在裡面時就會很恰如其分。很多人都曉得「容納三角形裡的構圖很漂亮」。比方說，試著將三角形與英文字母搭配起來，盡量嘗試這些自己所想到的構圖及配置吧！

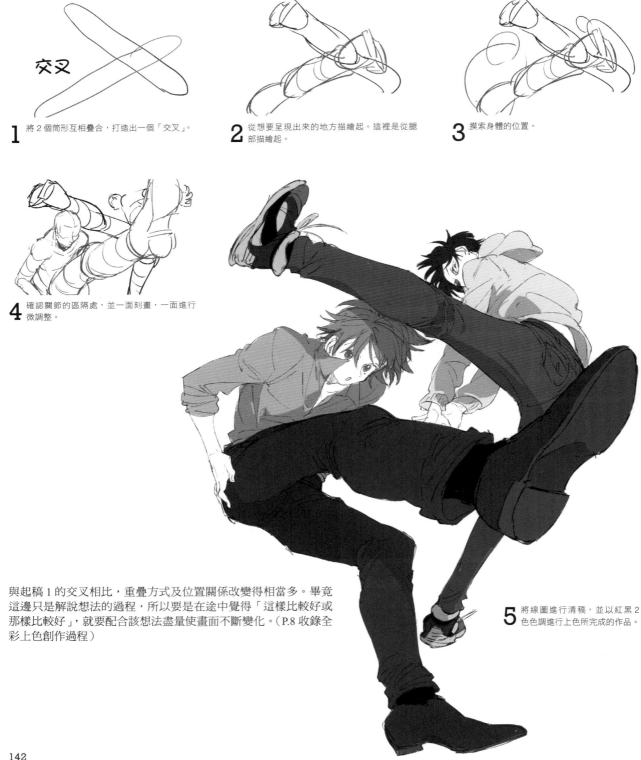

1 將 2 個筒形互相疊合，打造出一個「交叉」。

2 從想要呈現出來的地方描繪起。這裡是從腿部描繪起。

3 摸索身體的位置。

4 確認關節的區隔處，並一面刻畫，一面進行微調整。

與起稿 1 的交叉相比，重疊方式及位置關係改變得相當多。畢竟這邊只是解說想法的過程，所以要是在途中覺得「這樣比較好或那樣比較好」，就要配合該想法盡量使畫面不斷變化。（P.8 收錄全彩上色創作過程）

5 將線圖進行清稿，並以紅黑 2 色色調進行上色所完成的作品。

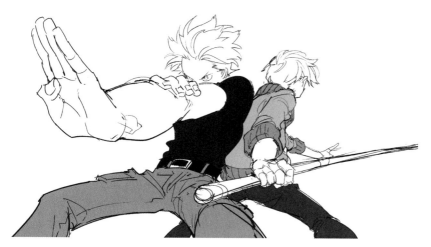

相反方向的動作

這是將力量方向，處理成前後方向的作品。打造出由後往前，以及由前往後的立體走向，呈現出景深感。要將「力量用於不同方向的事物」描繪在前面，再一面抓出畫面的協調感，一面呈現出魄力。

突出在前方的手臂，與朝向後方延伸出去的武器，賦予了畫面動作感與景深感。

朝著斜面的動作

倒轉上下及左右，再配置上人物，此構圖會成為一種帶有對稱（點對稱及線對稱）的作品，並會賦予些許幻想風的印象。雖然將畫面處理得很華麗時，是種很方便的構圖，不過也很容易成為一種隨處可見的構圖模式。為了凝聚輕飄飄的空間並增加其魄力，這裡將手臂整個伸到了前面，發揮出畫面的張力。

此範例作品當中，負責呈現出魄力的是2位女孩子各自斜伸出去的手。在右邊的女孩子，將手臂挺到了畫面左邊，在左邊的女孩子，則是挺到了畫面右邊。要讓力量呈現不同方向，並在有限的空間當中打造出走向來。目光的方向，則是處理成跟各自伸出去的手臂方向一樣，更進一步加深有力量感的印象。

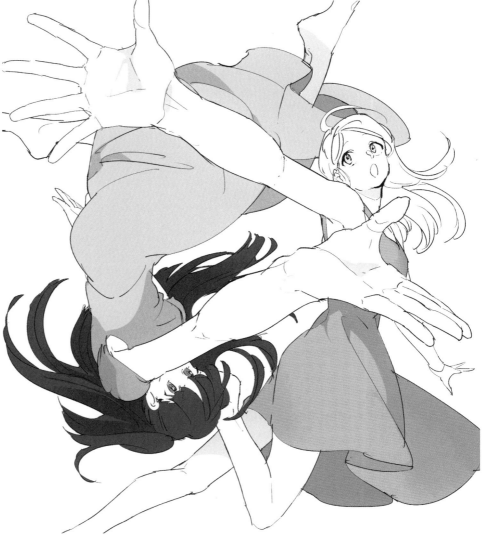

143

透過「格子」營造出景深感及扭曲感

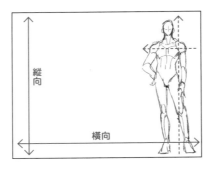

在畫面上描繪一幅畫時，常常一開始會先思考縱橫的留白，才去配置角色位置，不過在想要呈現出強烈遠近感時，就嘗試不一樣的方式吧！這裡會利用格子呈現出景深感。

1 在描寫角色前，先直接打造一個「空間」出來。

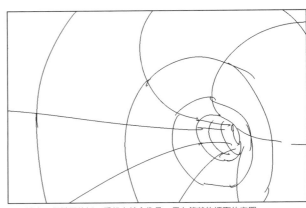

2 補上一個橢圓的話，看起來就會像是一個在筒狀物裡面的空間。

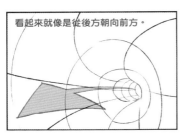

看起來就像是從後方朝向前方。

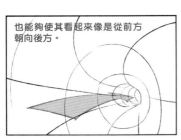

也能夠使其看起來像是從前方朝向後方。

將前方描繪得大一點，後方小一點的話，就會產生一個空間。

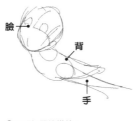

配合空間描繪角色

臉

背

手

①從頭部開始描繪。
②胸部。
③從前後的肩膀畫出手來。

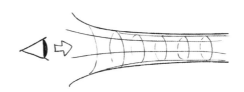

Point
抓取骨架圖時，要沿著格子的曲線配置手腳，並讓手腳仰起來。

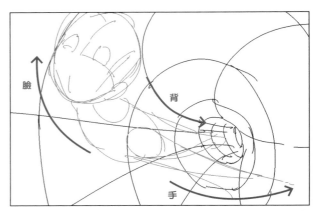

臉

背

手

3 抓出大略的骨架圖。角色的描繪順序，需依照情況的不同來調整，是沒有一定規則性的。此範例作品中，就角色本身觀看的話是俯視視角，所以從位於前方的頭部開始描繪起。要是位於前方的是腳，那就會從腳這邊開始描繪起。

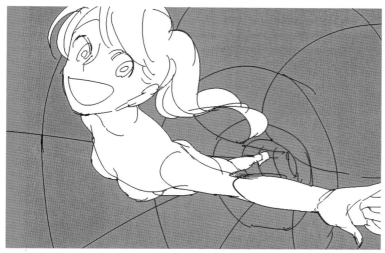

此方法的目的,是要將徒手畫出的格子曲線,活用在身體線條上。即便沒有讓身體線條沿著曲線,只要有曲線的空間,在視覺上就會有如此認知,所以比起在空無一物的畫面上描繪出一個身體,個人認為這樣子描繪,還比較有辦法描繪得很自然且順手。自己打造一個讓自己覺得「這樣子比較好描繪!」的空間吧!

4 這是沿著曲線狀空間描繪出身體的狀態。

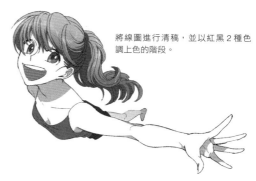

將線圖進行清稿,並以紅黑2種色調上色的階段。

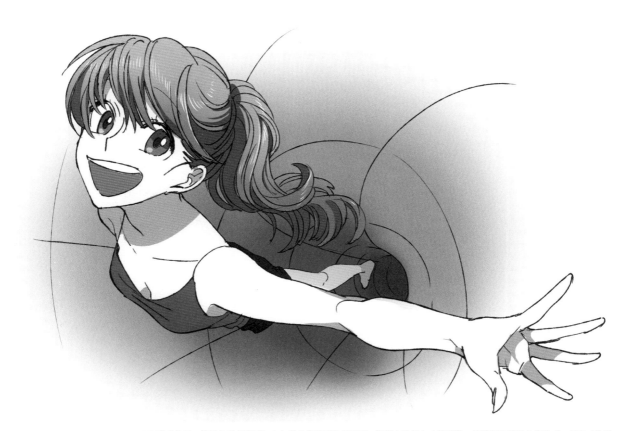

5 完成作品。這是在背景格子加上灰色色調呈現出景深感,再將人物放上去的狀態。如果要直接將此畫當成一個完成作品,可以考慮配合人物將畫面裁剪出來,而不是將人物鎖死在畫面上,這樣也會很有趣。

透過「格子」呈現出3人動作！

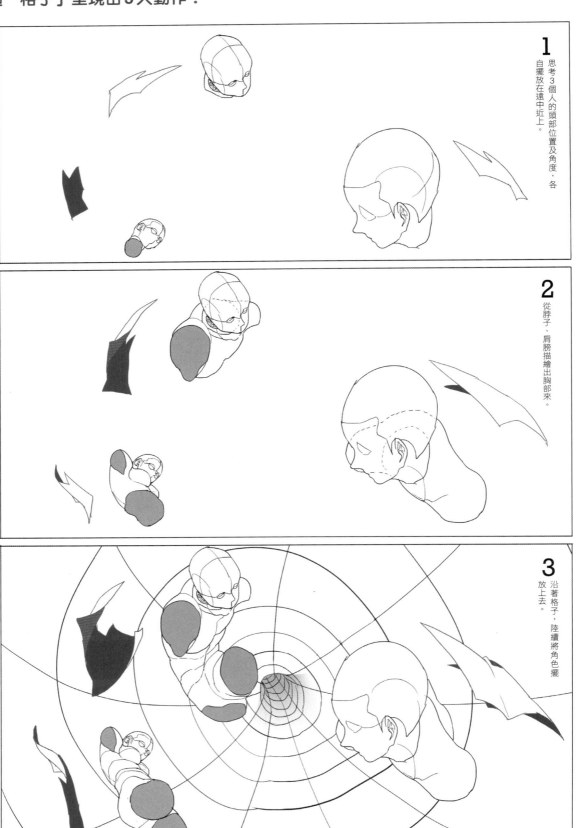

這是利用第144頁所解說的「格子」描繪法，打造出景深感的範例。

1 思考3個人的頭部位置及角度，各自擺放在遠中近上。

2 從脖子、肩膀描繪出胸部來。

3 沿著格子，陸續將角色擺放上去。

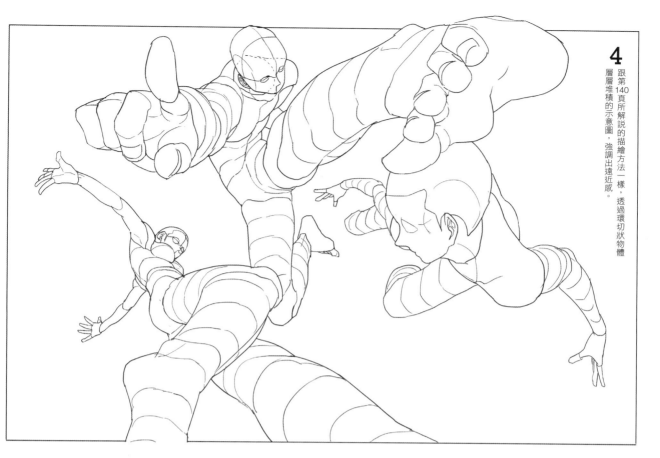

4 跟第140頁所解說的描繪方法一樣，透過環切狀物體層層堆積的示意圖，強調出遠近感。

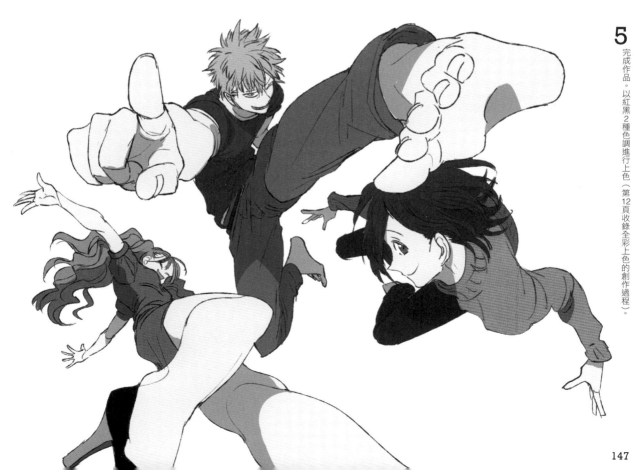

5 完成作品。以紅黑2種色調進行上色（第12頁收錄全彩上色的創作過程）。

練習透過「格子」打造出空間

並不是要有計畫性地一面思考「該怎樣呈現」，再一面畫出格子，而是要試著先畫出線條，再去發現到說「啊，現在這樣子看起來好像很有立體感」，就能夠很開心地打造出一個空間來。

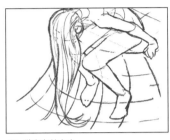
利用在偶然下所產生的眼睛錯覺之示意圖。

布丁型

以布丁型作為基本骨架的形體

隨意描繪出一個橢圓。

1 描繪一個橢圓，並加上一條曲線。

2 畫上格子並進行各種嘗試，看哪邊是平面，哪邊有彎曲。

3 將角色放上去。

即使同樣是布丁型，透過格子的不同描繪方法，也能夠打造出千萬種的空間！

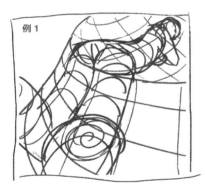
例1

布丁型變成了立體物的範例。

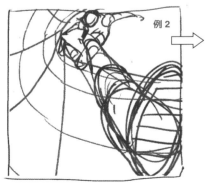
例2

布丁型的內側變成了一個空間的範例。捕捉方法與筒狀空間很類似。

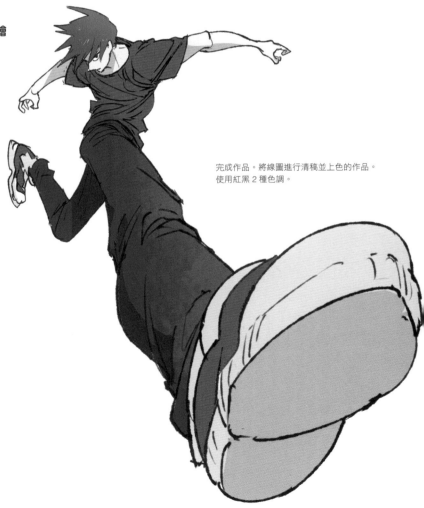
完成作品。將線圖進行清稿並上色的作品。使用紅黑2種色調。

活用偶然性讓畫面更加有趣

利用格子所形成的隆起處，打造出畫面看起來像是凹下去，或突出到前方的空間。將人物套用在此空間時，手腳及頭部這些部位會超出在畫面之外，或是偏移到某一邊，也是會有其趣味性。部位超出在畫面之外，或是偏移到某一邊，這種配置的畫面，雖然常常能夠感受到故事性及氣勢，不過要是沒有相關知識，要想到此配置，也是一件很困難的事。

但如果是這種將人物填入利用格子偶然形成的空間上的方法，就會出現部位超出在畫面之外，或是留白過多，這些自己都沒意料到的畫面，而產生很有趣的效果。將格子當作參考線，並在背景放上一些小東西的話，就能夠描繪出一幅完成度很高的作品。

將△（三角形）作為基本骨架的形體

讓△呈現出凹陷感

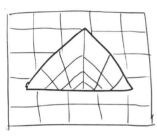

1 在方形格子的正中央打造出一個三角形，並畫上越往上越往下就越窄的線條。

2 將人物放在三角形裡。

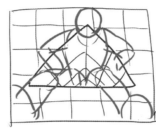

3 讓人物張開腳並坐滿整個畫面。

讓三角形呈現突出感

1 在三角形的各個面上畫出格子。

2 在每面上都放上一個人物。

3 將姿勢具體描繪出來。

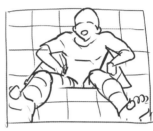

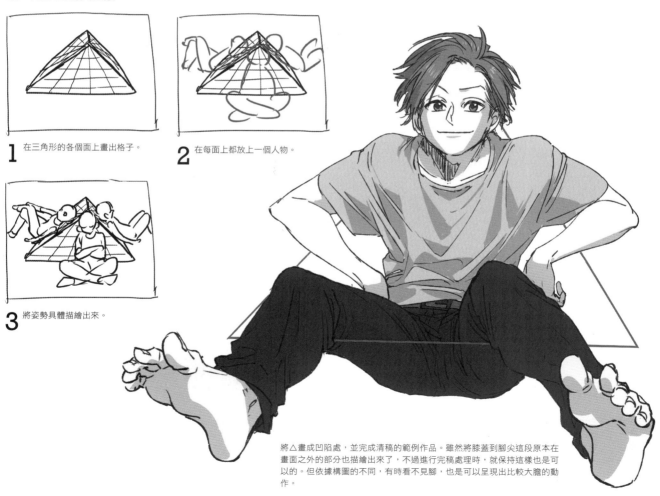

將△畫成凹陷處，並完成清稿的範例作品。雖然將膝蓋到腳尖這段原本在畫面之外的部分也描繪出來了，不過進行完稿處理時，就保持這樣也是可以的。但依據構圖的不同，有時看不見腳，也是可以呈現出比較大膽的動作。

描繪具有遠近感的角色

1 透過重疊呈現出前後的景深感

要描繪出沿著格子的身體，是需要讓角色整個變形才行的。這邊的變形，指的是要有意圖地讓形體變形。這裡是以招牌動作中常常看到的「將手臂挺出到前方的姿勢」為例，來進行介紹。配合強烈的景深感，讓身體及部位的形體有大小變化，並描繪出重疊起來的狀態，呈現出前後感。

1 基本骨架的身體沒什麼遠近感。

2 先在前方描繪出自己想要描繪的拳頭大小。

像這樣從手臂畫過去的話，感覺最後在終點時會變得很弱⋯。

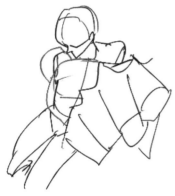

用從仰視視角觀看雪人的感覺，一口氣接起來。頭部與軀幹重疊在一起了。

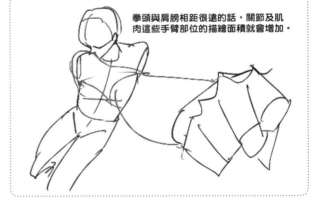

拳頭與肩膀相距很遠的話，關節及肌肉這些手臂部位的描繪面積就會增加。

3 為了呈現出更強烈的遠近感，要先暫時捨棄「手臂」這個概念，並帶著要將圖形相接起來的氣勢進行描繪。

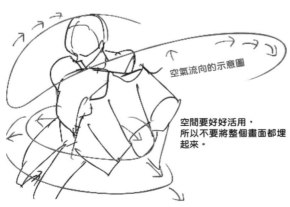

空氣流向的示意圖

空間要好好活用，所以不要將整個畫面都埋起來。

4 一個有氣勢的姿勢，描繪時要將頭髮及衣服這些會搖曳的物體，捲入到空氣流向當中。

5 衣服的構造不需太過於在意，暫時先讓它們處於輕飄飄的狀態，再試著掌握動作的感覺也是種方法。只要看起來有那種感覺即可。

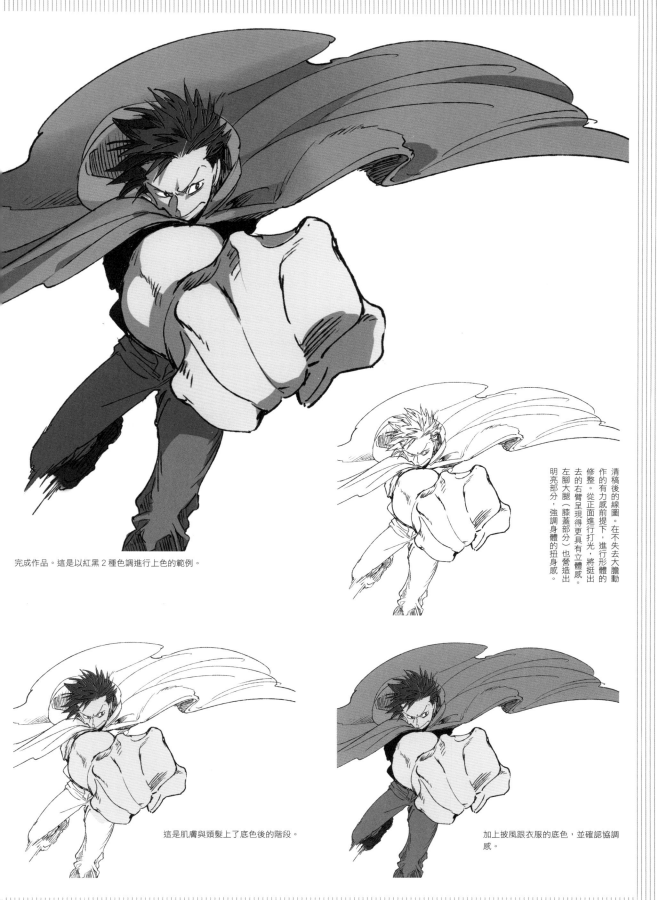

完成作品。這是以紅黑2種色調進行上色的範例。

清稿後的線圖。在不失去大膽動作的有力感前提下，進行形體的修整。從正面進行打光，將挺出去的右臂呈現得更具有立體感。左腳大腿（膝蓋部分）也營造出明亮部分，強調身體的扭身感。

這是肌膚與頭髮上了底色後的階段。

加上披風跟衣服的底色，並確認協調感。

2 讓動作超越可動範圍

除了要呈現強烈的遠近感，還要再呈現出速度感及活生感時，稍微超越實際人體可動範圍，那種「有些不合理」的動作就會很適合使用。讓各個關節大膽動起來，並呈現出姿勢吧！就如同 P.140 當中，將身體部位替換成筒狀物呈現出遠近感的範例一樣，只要畫出環切線再思考，作畫上就會很順利。就像目前描繪過的範例作品的草稿那樣，試著加入當作參考標準的各種線條，就能夠順利掌握身體的形體。

超越可動範圍！肩膀可以動很大！

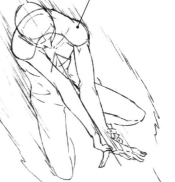

彷彿有一股湧出來的力量將背部往上推的表現。

想要讓角色帶有氣勢的動作時，只要將肩膀描繪成整個凹下去似的，這幅圖就會很有活力！

活用環切線

如果在最後脖子跟肩膀看不見的情況下，那將這些部位的剖面圖（紅色的部分）也描繪出來並連接起來的話，就會比較容易看出身體的形體。如果要描繪的是仰視視角及俯視視角這些擁有極端遠近感的作品，或者想要確認身體扭起來的形體時，就有效活用吧！要是熟悉這種畫法了，就算不將剖面圖描繪出來，自然還是可以畫出草稿來。

頭部　　脖子　　肩膀　　軀幹

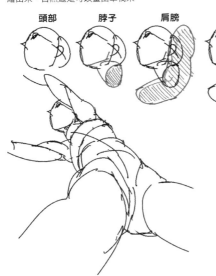

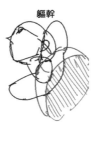

剖面是「勾玉形狀」

將肩膀彎曲到這種程度是一種演出效果。因為就只是轉換一種畫風而已，讓肩膀大膽彎起來吧！

從前方受到衝擊時，要以極端的曲線，呈現出中心在力量推擠下凹陷的模樣。

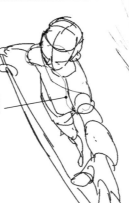

想要讓手臂有很大膽的遠近感時，就試著整個伸直看看。

活用看不見的剖面及線條呈現出動態感

脊椎骨

想像一下脊椎骨的線條。

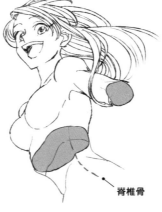

脊椎骨

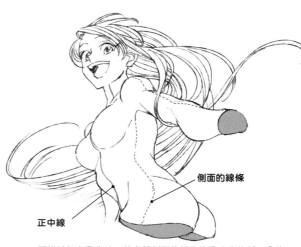

側面的線條

正中線

要描繪扭身動作時，將身體側面的線條也畫出來的話，會比較容易掌握側面平滑的形體。

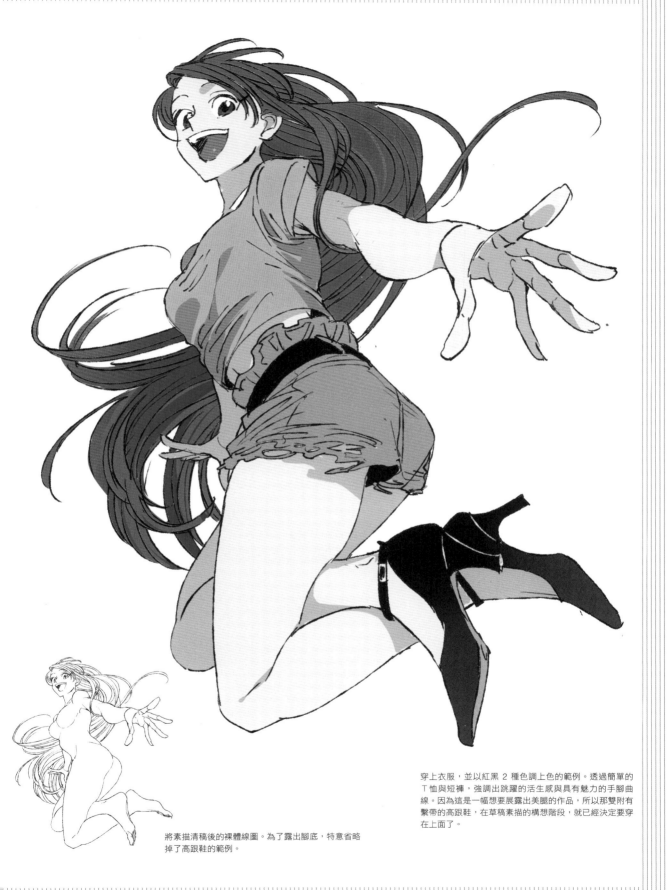

將素描清稿後的裸體線圖。為了露出腳底，特意省略掉了高跟鞋的範例。

穿上衣服，並以紅黑 2 種色調上色的範例。透過簡單的 T 恤與短褲，強調出跳躍的活生感與具有魅力的手腳曲線。因為這是一幅想要展露出美腿的作品，所以那雙附有繫帶的高跟鞋，在草稿素描的構想階段，就已經決定要穿在上面了。

透過高自由度的格子描繪仰視視角

在 P.148 有練習過，透過格子打造一個空間後，再將人物填入到空白地帶的方法，而這是此方法的延伸應用。這裡並不是要透過某些形體捕捉空間，而是要在畫面中畫出一條只進行大略區隔的線條，就好比天空與地面之間的水平線或地平線再捕捉出空間。接著先決定好頭部的高度、腳的位置再描繪角色，未必是腳，手也可以。即使同樣是抓位置，是手還是腳會形成完全不一樣的構圖，所以試著摸索出比較好描繪的模式，也會是一種樂趣。

1 朝上畫出區隔曲線

1 在畫面微上方畫出一條如同地平線般的區隔曲線。

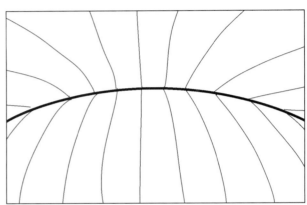

2 將縱向的線條畫成看起來像是等間隔。

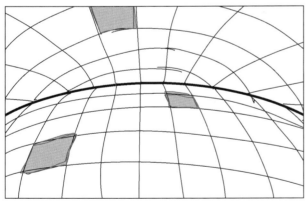

3 橫向也畫上線條，打造出格子。先決定身體部位末端的頭部與腳掌位置。

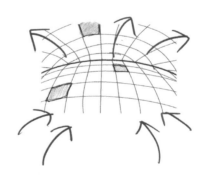

為了將「由下往上看的感覺」更加清楚明瞭地視覺化，要到處佈下像是由下往上膨起來的曲線格子。

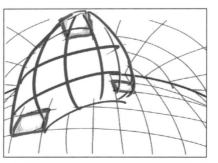

4 將代表頭部與腳掌位置的四角形相連接起來，描繪成一種形體。

想像成是一種沿著背景的格子，膨漲到前方的物體。

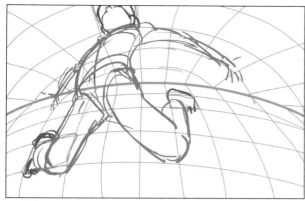

5 畫出角色的草稿。

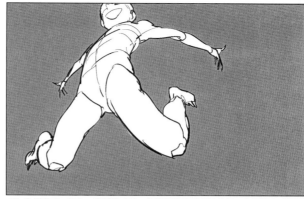

6 素描完成。如此一來就形成了一個即使沒有背景的格子，也能讓人感受到空間所在的大魄力跳躍動作。

Point

抓骨架圖時要沿著格子的曲線，讓手腳往後彎起來。

手臂、腿部及身體的線條，要描繪得很柔順且具曲線感。

Point

在此階段也要意識到身體的剖面（請參考P.152），並捕捉成立體狀的筒形！

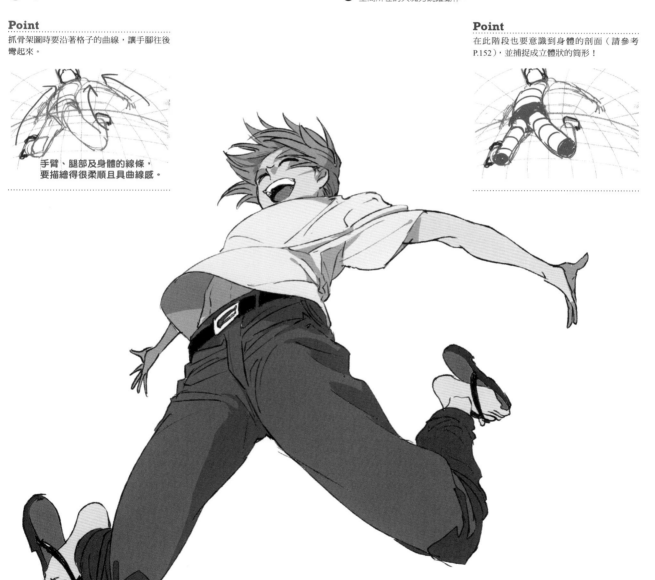

7 將素描進行清稿並且上色後的作品。完稿處理時，補上了在素描階段超出畫面之外的頭部，並讓頭髮跟衣物動了起來。雖然為了描繪出一個完整角色而補上了頭部，但以一幅圖來說，就算在完稿處理時，保持讓頭部超出畫面之外也是很有意思的。

2 將區隔曲線朝下描繪

配合格子交叉所形成的四角形大小，調整部位大小。並沿著曲線，將角色的身體線條畫成翹曲狀。

1 在畫面的下方畫出一條區隔曲線。

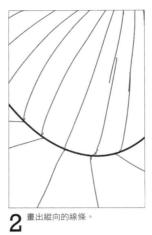

2 畫出縱向的線條。

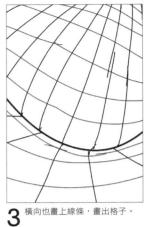

3 橫向也畫上線條，畫出格子。

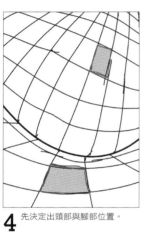

4 先決定出頭部與腳部位置。

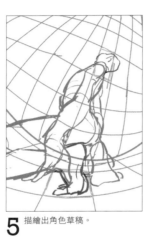

5 描繪出角色草稿。

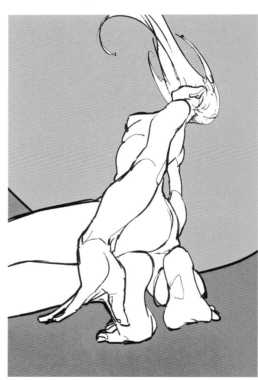

6 素描完成。

Point
將空間極端扭曲！

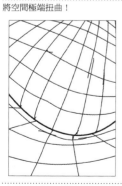

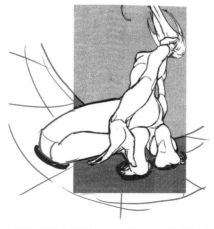

這邊腿部描繪得相當地大，大到都超出畫面之外了。要描繪一個「比例亂七八糟的人物」，就要準備一個「扭曲得亂七八糟的背景」。
腳掌與膝蓋也要沿著扭曲的地板，與地面相接。

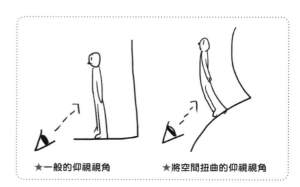

★一般的仰視視角　　　★將空間扭曲的仰視視角

3 重疊 2 張格子

把改變了大小的格子重疊起來，將頭部與下半身（臀部）的高度視覺化。這是一個由正下方往上看相當極端的構圖。就算想要直接描繪出從正下方往上看的仰視視角，也很難想像的構圖。此時，只要利用格子「決定出絕大多數部位的大小」，將兩者中間連接起來的軀幹大小也會變得比較容易決定出來。

1 畫出格子。

2 另一張格子因為位於後方，所以要畫得小一點。

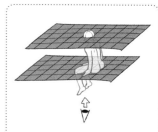

上下有格子，而角色位於其間的設定。並從正下方觀看角色的狀態。

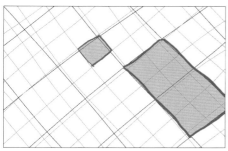

3 小四邊形是頭部的高度，大四邊形是臀部的位置。往上看的話，會看到上面的格子會透出到前方的格子裡。

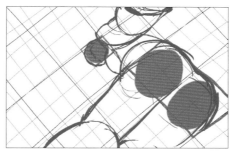

4 一面抓出大致骨架圖，一面描繪出草稿。

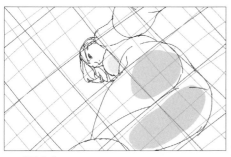

5 素描完成。

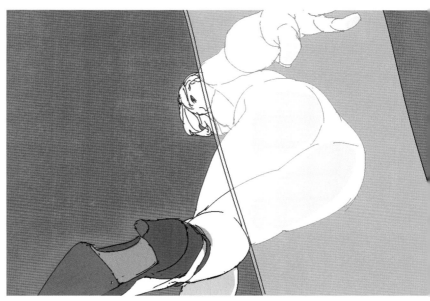

6 補上腳後所完成的作品。脖子的結合處因為是處於完全看不到的位置，所以要將頭部擺在合適的位置是很難的一件事。但只要一面描繪脖子及肩膀剖面的草稿，一面將身體連接起來的話，就能夠很順利地描繪出來（請參考 P.152）。

157

透過高自由度的格子描繪俯視視角

朝上畫出區隔曲線

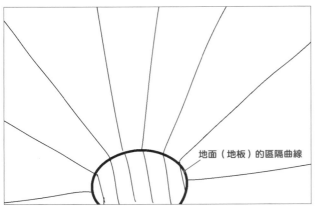

1 將作為區隔線的地面曲線描繪在畫面下方，並畫出縱向線條。

腳在前方的仰視視角，很容易發揮姿勢的多樣性，但俯視視角，卻是頭部位在前方，除了沒辦法像腳那樣四處動來動去外，也非常難營造出變化來。透過不同的重心偏移及站法，應該會比較容易呈現出微妙差異。

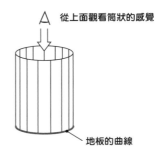

△ 從上面觀看筒狀的感覺

地板的曲線

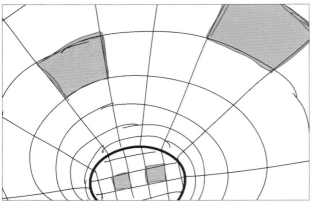

2 上面的四邊形（■），並不是擺入頭部的地方，而是頭部高度（從地板看來）與大小的參考標準記號。

3 身體部位超出畫面外面的圖，會很難抓出協調感。但只要將畫面上恰巧形成四邊形的格子，選為頭部及手腳的配置位置，自然很容易就可以容納進去。

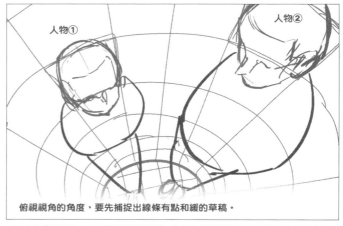

人物① 人物②

俯視視角的角度，要先捕捉出線條有點和緩的草稿。

4 人物①靠著牆，人物②則是挺直了背。為了在俯視視角也能夠很清楚知道各自的身體姿勢，要改變上半身與下半身所顯示的比例（請參考 P.50），並分成幾個區塊。

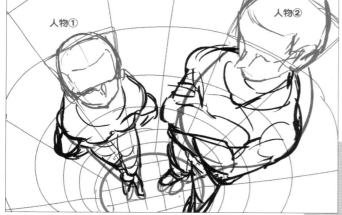

人物① …可以清楚看見下半身

人物② …可以清楚看見上半身

5 透過格子將空間高度視覺化，決定頭部與腳的高度，並在兩者之間填入上半身與下半身。因為體格上有差距，所以描繪時，身高及腰部的高度，這些會呈現 2 人差異的地方可以先抓出其位置。

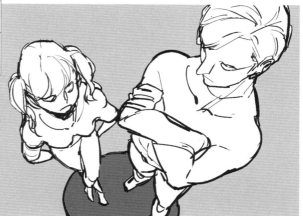

6 素描完成。令男女有差異，並畫上髮型。

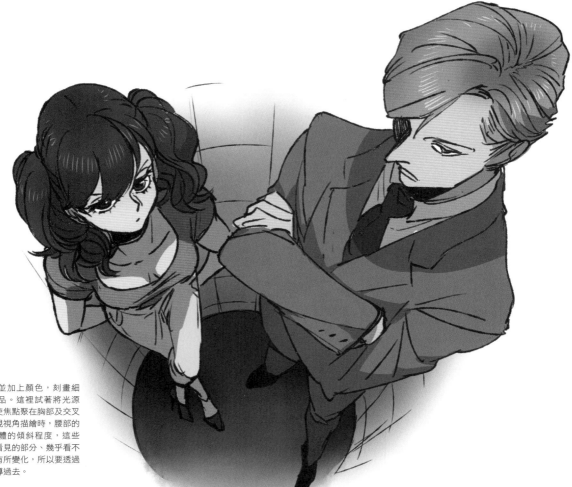

7 畫上衣服並加上顏色，刻畫細節後的作品。這裡試著將光源打在人物①，使焦點聚在胸部及交叉的腳上。以俯視視角描繪時，腰部的後縮程度及身體的傾斜程度，這些「可以很清楚看見的部分、幾乎看不見的部分」會有所變化，所以要透過光源將視線引導過去。

透過遠近感及扭曲複習大膽動作

將部位整個進行壓縮

1 將腳描繪得很巨大。暫時不要管腳與頭的比例，以及與版面大小之間的協調感。

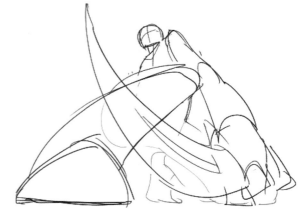

2 陸續描繪出身體。

扭曲樣式形形色色

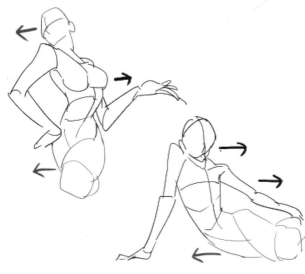

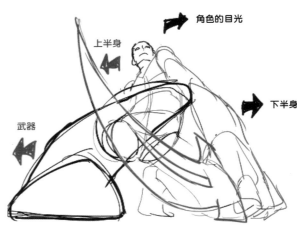

角色的目光

上半身

下半身

武器

3 要有意識地加入各種部位的扭曲！

縮短腿部距離再進行描寫

本來的距離（伸直的狀態）

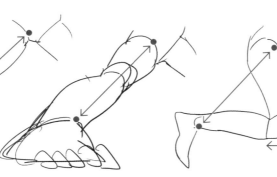

為了呈現出遠近感而縮短的距離

將膝蓋彎向側面後…

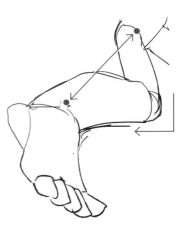

再保持彎曲狀態加上遠近感，腿部角度就會有所改變，所以根據構圖的不同，有時會有一種太硬的感覺。

160

透過頭髮的扭曲呈現出動態感

先在頭部描繪出髮際線線條的話，會變得比較容易捕捉形體，所以很推薦此方法。

環繞型	單向型	急煞型

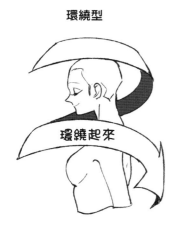 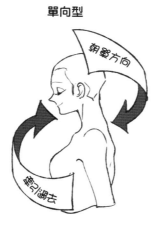 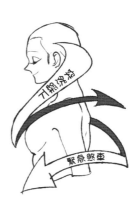

1 「描繪很複雜的頭髮！」不要太過心急，要將頭髮替換成自己比較容易扭曲的事物，並因地制宜打造出示意圖。這裡使用箭頭進行思考。

 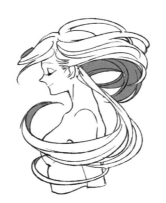 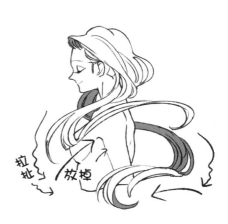

2 沿著箭頭的表裡，一面意識著毛髮的表面及內側，一面打造出形體來。

故意描繪出與髮際線走向相反的流動，並使其與順序2所描繪的毛髮融為一體，將整體感覺處理得更具有流動感。

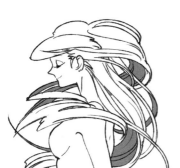 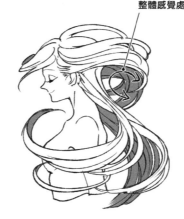 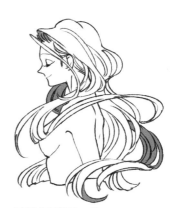

★所謂的中樞，是指作為中心的重要部分。

3 活用剛剛的順序2當中所打造出來的頭髮走向，增加作為中樞的沉穩毛髮。進行完稿處理時一面調整毛髮分量，一面讓整個頭髮融為一體。

各種類型的頭髮飄動

描繪出一個作為基本骨架的角色。

沿著圈圈的類型

1 描繪出一個甜甜圈形狀的空間。

單一方向型的應用

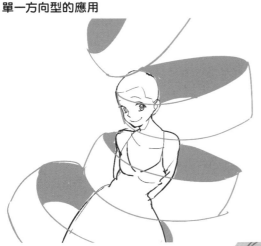

1 試著讓圈圈穿過整個身體並包覆起來。

2 沿著隆起處，讓頭髮內側也擁有分量感（上完色的範例作品請參考 P.123）。

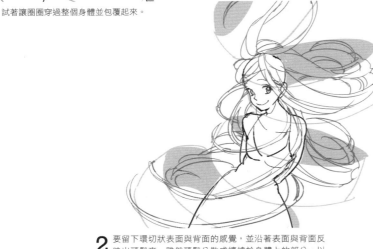

2 要留下環切狀表面與背面的感覺，並沿著表面與背面反映出頭髮來。雖然頭髮分散成纏繞於身體上的部分，以及在後方散開的部分，但透過環切狀整修出來的整體形象還是會發揮其作用，而確實形成頭髮走向。

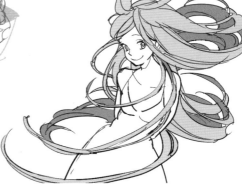

3 將陰影塗在沿著環切狀背面的毛髮上，並整修出景深感。

環繞型的應用

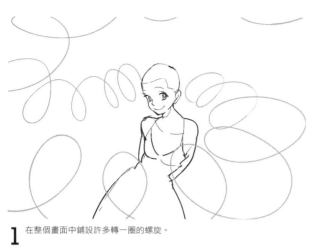

1 在整個畫面中鋪設許多轉一圈的螺旋。

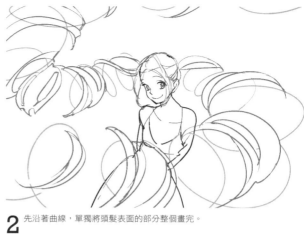

2 先沿著曲線，單獨將頭髮表面的部分整個畫完。

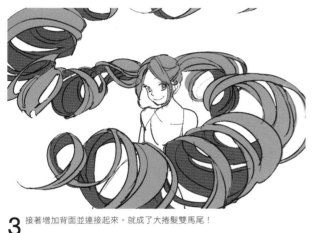

3 接著增加背面並連接起來。就成了大捲髮雙馬尾！

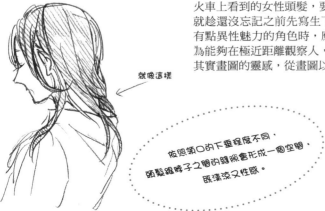

4 在中間補上輕柔飄動的細長線條，使髮型有所變化完成完稿處理。

觀察實際的人吧！

思考「自己看著什麼東西會想到什麼」以及「自己會發現什麼」吧！比如說，火車上看到的女性頭髮，要是覺得脖子到襯衫領口的流線很漂亮又挺性感的，就趁還沒忘記之前先寫生下來或筆記下來，這樣在想要描繪性感的圖及稍微有點異性魅力的角色時，應該就會有所幫助。在火車這些交通工具裡面，因為能夠在極近距離觀察人，所以要是滑滑手機渡過這段時間就有些可惜了…。其實畫圖的靈感，從畫圖以外的地方學習到的機會似乎還比較多。

將自己「看著何處？感覺如何？」的感覺具體地記住（又或者筆記下來）。只要記憶當中，這些喜歡的部位及優美的場面變多的話，描繪一個人物真的是很開心的一件事，千萬別忽略了自己的感性，要是沒有「想要把這個描繪出來！！」的強烈感覺，會很難完成一幅值得一看的作品…。

就喜歡這樣

依照頭的下垂程度不同，頭髮跟脖子之間的縫隙會形成一個空間，既清涼又性感。

透過手部動作提高故事性

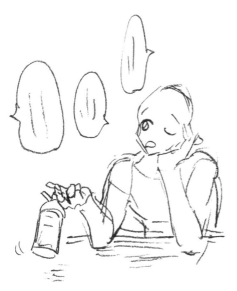

用手指玩著跟話題無關的物品，並且目光游移不定，還用手撐著臉頰…。假如這是一個在跟人講話的場景，那這狀況表示該角色對話題興致缺缺；又或者該角色整個人很放鬆，根本不在意講話的人是誰，諸如此類的。將表情與行動組合起來，描繪出角色的心理或角色之間的關係性吧！

拿著東西的動作，不管是在日常生活描寫或戰鬥場景，還是重視姿勢動作的狀況，在要讓構圖看起來很帥氣時，都會有非常大的幫助。例如棒狀的物品，拿的方式很容易多樣化，而且也很容易與人體搭配，十分方便。要是在姿態及動作上猶豫不決，只要讓人物手上拿個東西，至少也能夠避免構圖過於單調化。

試著讓角色拿著筆

「拿筆」並不只是要寫東西而已，只要想到這一點光是一支筆而已，就可以想到近 50 種描繪模式。像筆這些在自己身邊的物品，是非常重要的小道具。

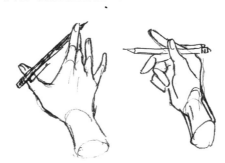
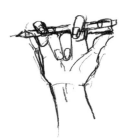

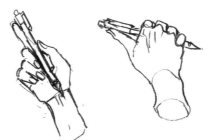

只要將「自己看著什麼，而且自己是怎麼想的？」「自己發現了什麼？」筆記下來，就可以增加靈感的出處。在心理學這些領域，有針對「人在這種時候，很容易採取這樣子的行動～」的這種具體行動，進行許多分析研究，所以要描繪出一幕具有說服力的場景時，建議也可以參考這些事物。

透過拿物品的方式呈現出微妙差異

試著讓角色拿看看各式各樣的小道具吧！即便是相同物品，只要重量一改變，拿的方式及手上的力道也會隨之改變。是在無意識中拿著的？還是有意識地選擇了拿的方式？試著依據各個場面的不同，分別將其描繪出來吧！如此一來作為一幅畫，人物的感情及狀況會變得比較容易傳達給觀看者知道。

讓角色拿著寶特瓶

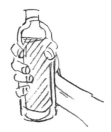

用上所有的手指與整個手掌，很確實地拿著。這是寶特瓶裡裝了很多液體的狀態。

用手指勾住瓶蓋處，再倒吊在手背側。這是寶特瓶很輕，裡面幾乎是空無一物的狀態。

用 2～3 隻手指輕輕拿著。寶特瓶並不很重。

用手指拎著。要捏著物品的時候，常常會用上大姆指與食指，不過可以試著用大姆指與中指拿看看。手指會四散開來，就能呈現出是有意識地這樣子拿著寶特瓶的氣氛。

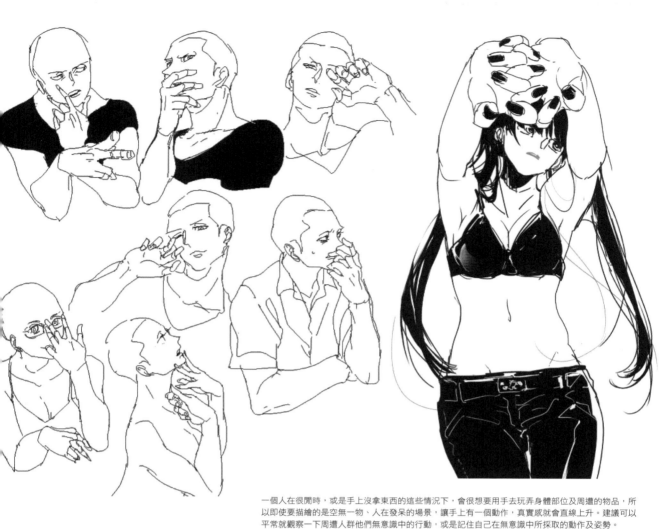

一個人在很閒時，或是手上沒拿東西的這些情況下，會很想要用手去玩弄身體部位及周遭的物品，所以即使要描繪的是空無一物、人在發呆的場景，讓手上有一個動作，真實感就會直線上升。建議可以平常就觀察一下周遭人群他們無意識中的行動，或是記住自己在無意識中所採取的動作及姿勢。

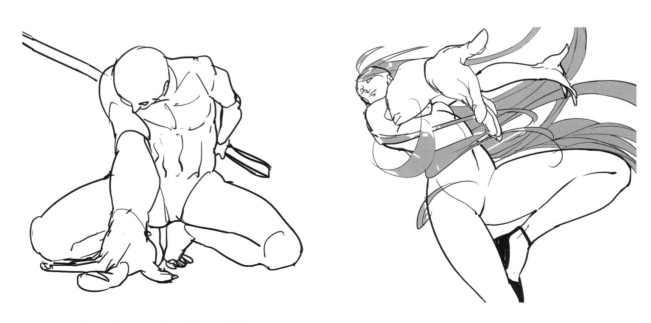

即使是重視動作姿勢的重要場景，手的形體也會對提高緊張感非常有幫助。

後記

在獲知編著本書之前，我是一個從沒接觸過畫畫工作的門外漢。

自己因為興趣，有時進行畫畫創作過程的投稿，後來以此為契機，編輯角丸圓先生發了一封 E-Mail 過來，問我「要不要出工具書？」。

當時真的是蠻疑神疑鬼的。

後來自己也從許多案主處接到了工作，就結果而言，插畫家這個頭銜倒是後來才有的。

本書是一本以人物描繪方法為主題的技法書，不過裡面並沒有要學習者先記住人體骨架、肌肉、比例的這些項目。

單純就只是我不會這些東西而已。

「畫畫」應該不是一種只為了某個關鍵時刻進行相關練習的作業才是。

所有的過程都是關鍵時刻，所有的一切都有可能成為一個作品。

雖然有在網路上投稿創作過程，但那也是創作過程的作品。雖然有在思考並嘗試各種描繪方法，但那些也是實踐了自己想法的作品。

有些畫是有知識才畫得出來，但也有些畫沒有知識也畫得出來。

在撰寫此技法書時，覺得很難的地方，是要描繪出「例如這種呈現是 NG 作品」的範例作品。

一個有相關知識的人，要去重現出一個沒有相關知識的人所描繪的畫時，總會覺得不順手。

所以要是學會了更多知識跟技術，就會沒有辦法描繪出現在描繪的畫。這雖然也是一種成長及變化，但享受只有當下才能夠呈現的作品，也是很重要的。

我是將人體基礎及素描，留給了到時想學習的自己。

當然也很期待自己學會後的未來。

<div align="right">えびも</div>

作品的創作環境。使用筆記型電腦與液晶繪圖平板。使用液晶繪圖板是最近的事，在這之前是使用傳統繪圖板。現在也在準備一台桌上型電腦。

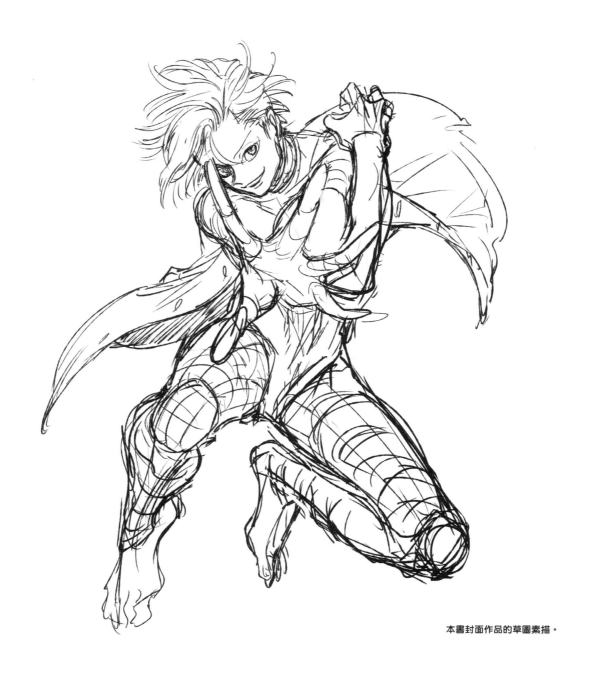

本書封面作品的草圖素描。

各位創作者，讓您們久等了。在此獻上既是「全方位進攻達人」，也是「格子魔術師」えびも老師的素描技法書。大膽姿勢及豪放動作的捕捉方法，十分地強而有力，在看過作品後，即受到了一股難以用言語表達的衝擊。請老師用自動鉛筆在自己眼前直接描繪時，那真是驚喜不斷。這些無數的獨自創作過程，對えびも老師而言，似乎只是一種洗斂過的延長「遊戲」，但卻有著許許多多重點提示及靈感點子，能夠幫助對畫畫樂在其中的各位創作者提升繪畫能力。在與老師一起交談的過程，那些呈現角色魅力的方法不斷泉湧而出……，不過這些方法似乎要留到下次的機會了。

角丸圓

●作者

えびも

插畫家。於 Web 設計系專門學校學習設計。
插畫是自學，平常是透過看電影及雜誌時，一面想辦法記住動作的模式，一面進行觀察。
小時候很喜歡動作激烈的西洋電影，從電影當中感受到了許多及一個人四處奔波時，其身體
與肌肉的走向，與一個人要做某些事時的動作表現。
作品：
『BL 姿勢素描範例集 配對篇 擁抱＆身體緊貼場景』（MdN Corporation）
刊載插畫書籍：
『Draw Boys（100% 雜誌書系列）』（晉遊舍）收錄創作流程
『描圖式 男生角色練習簿』（大泉書店） 封面＋全彩卷頭插畫
『illustration Super Technique』（晉遊舍） 構圖解說
『聖火降魔錄 if 漫畫選集下臣篇』（一迅社）全彩卷頭插畫
『邋遢姿勢型錄』（Maar 社）解說＋範例作品插圖
『女神異聞錄 5 漫畫選集（DNA Media Comix）』（一迅社）全彩卷頭插畫
twitter ID: @ ebimoji3
pixiv: https://www.pixiv.net/member.php?id=3106986

●編輯

角丸圓

自有記憶以來，一直很愛好寫生及素描，國中與高中皆擔任美術社社長。實際上的任務是守護
早已變成漫畫研究會兼鋼彈想談會的美術社及社員，並培育出現今活躍中的遊戲及動畫相關
創作者。東京藝術大學美術學院此時正處於影像呈現及現代美術的全盛時期，然而其本人卻是
在裡頭學習著油畫。
執筆「超級鉛筆素描」系列、「超級基礎素描」系列（皆是 Graphic-sha 出版）後，編輯「卡片繪
師的工作」「描繪機器人的基本（機器人描繪基本技法－北星出版）」「描繪人物的基本」「人物
速寫的基本（人物速寫基本技法－北星出版）」，也監修「萌角色的描繪方法」「漫畫的基礎素
描」系列，共經手國內外共 100 本以上的技法書製作。

●整體構成・草圖製成
久松綠（Hobby Japan）

●設計・DTP
廣田正康

●企劃
谷村康弘（Hobby Japan）

●攝影
今井康夫

大膽姿勢描繪攻略
基本動作・各種動作與角度・具有魄力的姿勢

作　　者／えびも
編　　輯／角丸圓
翻　　譯／林廷健
發 行 人／陳偉祥
發　　行／北星圖書事業股份有限公司
地　　址／新北市永和區中正路458號B1
電　　話／886-2-29229000
傳　　真／886-2-29229041
網　　址／www.nsbooks.com.tw
E-MAIL／nsbook@nsbooks.com.tw
劃撥帳戶／北星文化事業有限公司
劃撥帳號／50042987
製版印刷／森達製版有限公司
出 版 日／2018年02月
I S B N／978-986-6399-770
定　　價／380元

大胆なポーズの描き方 ©えびも 著・角丸つぶら 編／HOBBY JAPAN

如有缺頁或裝訂錯誤，請寄回更換

國家圖書館出版品預行編目資料

大膽姿勢描繪攻略：基本動作・各種動作與角
度・具有魄力的姿勢 / えびも 著. -- 新北市：
北星圖書，2018.02
　　面；　公分
　　譯自：大胆なポーズの描き方
　　ISBN 978-986-6399-77-0(平裝)

　　1.漫畫 2.繪畫技法

947.41　　　　　　　　　　　　　106021826